Owen
Hopkins

歐文・霍普金斯——著

呂奕欣——譯

閱讀建築的

Reading
Architecture | A Visual Lexicon

72個方式

三民書局出版公司

推薦序

音樂，是流動的建築；建築，是凝固的音樂。
—— 歌德

沒有圖像，人就無法理解。
—— 阿奎那

位於美國俄亥俄州北部伊利湖畔的托雷多（Toledo），擁有一座世界級的文化寶庫。托雷多藝術博物館（Toledo Museum of Art）收藏了包括魯本斯、林布蘭以及葛雷柯等古典大師的傑作。其中，一八四〇年由歷史主義大師湯瑪斯・柯爾（Thomas Cole）所繪製的《建築師之夢》（The Architect's Dream）是生涯晚期的經典，站在這幅畫前，我們會感到迷惑進而沉醉在不同風格的壯闊景致之中：希臘羅馬式、羅曼式、古埃及、哥德式、文藝復興風格、巴洛克與洛可可 …… 柯爾不僅畫出了建築樣式的百科全景，也繪製了我們對永恆偉大的憧憬。

學習閱讀建築，就是學習閱讀永恆的秘密。建築早已脫離古羅馬建築師維特魯威（Marcus Vitruvius Pollio）所主張的「實用、堅固、美觀」，從而進入指涉、象徵、隱喻與解構的烏托邦。也正因為建築的發展紀錄了社會文明的變革，因此，所有的裝飾細節、結構形式都有其特殊的時空意涵，從建築本體上琳琅的意象看來，建築或多或少就是為了供人閱讀而建造。

本書訴諸最直覺的圖文，引領讀者重返現場，從視覺延伸至四度象限的思考，讓自己的身體與空間找到相應與對話。讀者可以瀏覽，可以細索，當我們熟悉建築語彙後，再次面對建築時，就能重拾發現的樂趣與藝術。

作家・節目主持人 謝哲青

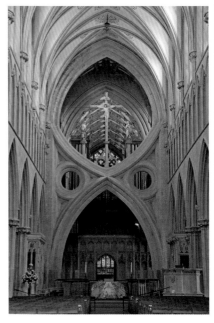
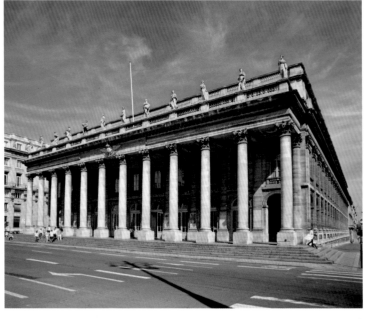

導論

建築作品的必備條件是什麼？知名建築史家尼克勞斯・佩夫斯納（Nikolaus Pevsner，1902—1983）在其1943年出版的重要著作《歐洲建築綱要》（An Outline of European Architecture）中，將建築物（building）與建築（architecture）加以比較，提出一項大家現已耳熟能詳的說法：「腳踏車棚是建築物，林肯大教堂則是建築作品。」他還說：「任何能圍出一個空間、讓一個人在其中移動的，稱為建築物；而建築這個詞，只用於稱呼以美感吸引力來設計的建築物。」

建築師費盡心思考量的就是建築物外觀，這一點毋庸置疑。但堅持以「美感」這麼主觀的條件來定義建築的特色，恐怕不無疑義，因為這觀念背後假定觀者同質性非常高而沒有差異性，對於建築物的美感回應雷同。事實上，每個人對於建築的回應絕不會如此單一。從一九六〇與七〇年代英國粗獷派的建築，就能明顯看出這點。這類建築完工後毀譽參半，至今依然如此。縱使評價不一，但沒有多少人會質疑它們能否稱為建築。此外，佩夫斯納對於建築與建築物的定義畫分在現實中太過僵化，因為他認為建築物是純粹講究功能，形式與材料取決於預設的功能，與建築作品不同。即使建築師自稱服膺功能派的哲學（可以「形式跟隨功能之後」這句話來總括），然而建築物仍是透過外觀設計，傳達其預期所滿足的功能。

不論建築物的設計是否有「美感」吸引力，所有類型的建築皆具備傳遞思想與情感的能力。因此我主張，建築最重要的特質，在於溝通、傳達意義；或許可以說，建築是「有意義的建築物」。建築和純藝術不同，其意義編碼與傳遞方式是獨特的，與如何「解讀」一幅繪畫完全不一樣。建築的意義能以許多不同的方式建構，例如透過形式、材料、尺度、裝飾，而最常見的則是標示。如此看來，建築具備的意義難免有些抽象，舉例來說，興建最新流行樣式的建築物，是在展現業主的社會與文化地位；恢復古老的建築樣式，是要引發回憶與聯想；而建築物的尺度、昂貴建材與誇張的裝飾，則是要展現財富與權力。不僅如此，建築作品往往能以許多方式，代表業主與建築師，因此建築所代表的意義，脫離不了個人、家族、宗教、團體或公民利益。本書可說在探討建築的意義是如何被建構出來。

建築辭典或術語彙編起源於十七、十八世紀，當時專業與業餘人士都對於建築深感興趣，帶動了大量的出版品問世（本書雖未遵循它們的形式，但仍以其為基礎）。通常建築辭典或術語彙編，是以附錄方式附加在較長的著作之後，今天仍是如此。即使是獨立為專書，也是依照字母順序排列，插圖則為次要。

有些著作確實想提高圖像的重要性，最知名的就是吉兒・利佛（Jill Lever）與約翰・哈里斯（John Harris）的《建築圖解事典：800年—1914年》（Illustrated Dictionary of Architecture, 800—1914，1991年版；1969年首次出版的書名為《圖解建築術語：850年－1830年》[Illustrated Glossary of Architecture, 850—1830]）。即使有這類著作，但我們在面對建築物或繪圖中某個陌生的建築元素時，仍然很難找出它的名稱與說明。除此之外，這類作品鮮少涵蓋二十世紀以降的建築，就算提到也非常少。原因不難理解。古典與哥德建築所包含的建築細部相對而言是十分一致，分門別類容易。但現代建築的許多描述詞彙仍相對浮動，甚至大力排斥裝飾，連嘗試都不肯。本書雖傳承自之前類似的著作，但是仍期待能超越這些著作的結構與範圍限制。

本書涵蓋古典希臘時期至今日的西洋建築，企圖以一種圖文工具書的形式，說明建築是如何以各種不同方式將各部位銜接：包括從牆面呈現與屋頂結構，到柱子類型與裝飾線腳都在內。書中包含大量圖片，幾乎每一項元素皆以附解說的照片或線圖呈現。本書的初衷，是想超越傳統建築辭典或術語彙編以字母排列的局限性，改以照片與圖說方式將建築元素排序，並把建築的基本觀念與構成要素拆解

出來闡釋。

本書共分四個部分，皆方便讀者交叉查詢。第一章著重於十種建築物類型，正如該章導言所述，這十種類型在建築史上總以各種形式一再出現。雖然每個類型的例子各自屬於不同時空背景，但因為它們具體呈現該類型的某些核心特質，而被挑選出來。其他本章所囊括的例子則是因其形式或形態已經過時間考驗，並且影響了許多其他不同的建築類型。透過這種方式，本章可成為讀者的「起點站」，例如，讀者若看見某公共建築，可以翻到公共建築的部分，找到最符合眼前建築特徵的範例，接著以書中提供的各個「指標」，查詢第二、第三章對某元素的詳細說明。

第二章說的是「結構」，由於所有建築的語彙，皆衍生自建築結構的各個基本部位，因此本章跳脫特定的建築風格，著重在幾項基本的結構要素，包括柱與支柱、拱、現代混凝土與鋼結構等等，這些元素以豐富多樣的型態，出現在五花八門的建築中，成為不同建築語彙的關鍵要素。這章和第一章一樣，讀者可以透過此章的「參照頁碼」，到其他章節尋找相關資訊，而且這章對於某些元素會描述得更詳盡。

第三章則是著重於「建築元素」，因為無論何種風格、尺度或形式的建築，都有組成的要素。這些元素包括牆與面、窗與門、屋頂、樓梯與電梯。除了建築物的整體形式與尺度之外，一棟建築要能傳達意義，最主要還是透過特定的建築元素。這些元素的銜接，例如牆面裝飾、窗戶間隔與特殊風格、屋頂覆面的材料選擇，皆有迥然不同的風貌，本章希望能盡量加以詳述。

本書最後的部分是標準的詞彙表，能交叉查詢到某詞彙在本書其他部分的圖解說明。詞彙表只包含前三章提過的元素，雖然堪稱完整，但畢竟無法像百科全書那樣。本書著重在視覺可見的元素與特色，許多隱藏在建築結構中的構成要素則不列入。此外，考量篇幅與清晰度，太老舊的詞彙也不納入。另外一點要特別說明：本書聚焦於西方建築，雖然自二十世紀下半葉以來已有全球化趨勢，有些近期歐洲之外的例子及其影響力會被收錄進來，但讀者若想更了解非西方國家的建築，則可參考更專精的著作。

十七與十八世紀初，倫敦最偉大的建築師克里斯多佛·雷恩（Christopher Wren）曾經評述說：「建築以永恆為目標。」他所設計的聖保羅大教堂就具體表現了他這項主張，更是倫敦與英國的不朽象徵。雖然少有建築物是以那樣宏大的理想與華麗裝飾來建造，然而某個地域或國家的建築物，從最底層的風土作品，到最壯麗的建築，皆可被視為營造者如何看待自身的指標。因此能夠解讀建築物及了解其意義，無論是透過圖片或實際建築，對於理解我們周遭的社會與世界如何建構起來是非常重要，這也是本書希望幫助讀者輕鬆達成的目標。

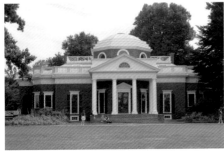
古典神廟

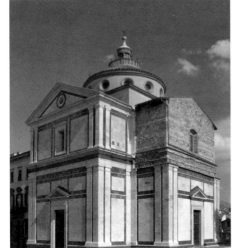
文藝復興教堂

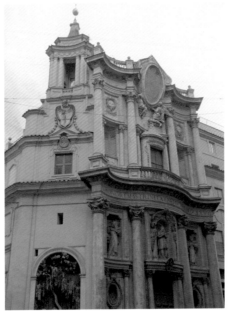
巴洛克教堂

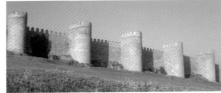
防禦性建築

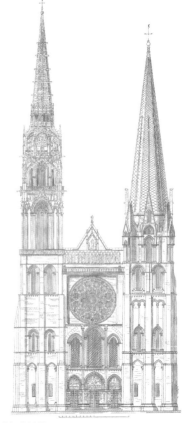
中世紀大教堂

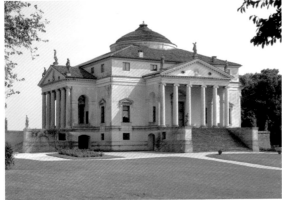
鄉間住宅與別墅

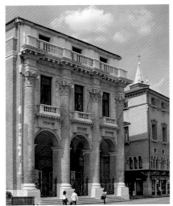
臨街建築

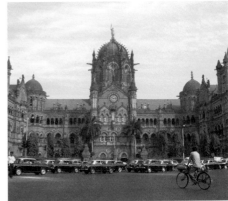
公共建築

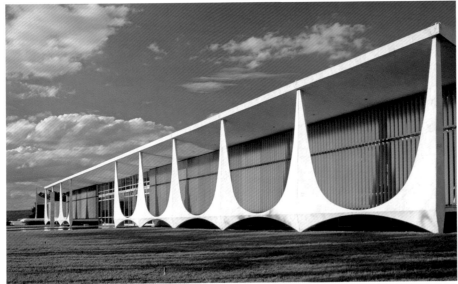
現代建築

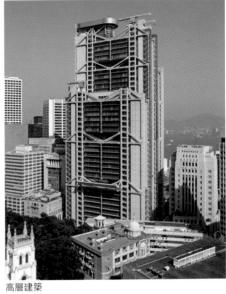
高層建築

從建築實務、理論與研究角度而言，「建築類型」的概念是基本要素。自從有人建造出兩棟具有相同功能的建築物開始，建築類型就已存在了；而由於具有相同的功能，這兩棟建築物可歸為同一類型。一棟建築物的功能與目的若符合某特定類型，即可將之定義為該類型。以「獨棟住宅」類型來説，這是一系列可以通行於任何時期的想法與觀念，説明獨棟住宅在平面、立面、尺度乃至於材質上應具備哪些條件。類型的範圍可以非常廣（例如住宅或教堂），也可以相對狹窄（例如科學實驗室或天文台）。在每一種特定類型中，還能細分出許多子分類，例如人類的住所屬於「住宅」這一類，但住宅還可再區分出許多類。

即使類型的概念能綿延幾個世紀，但建築類型並非固定不變，而是會跟著特定時空的政治、經濟、宗教與社會環境，出現變遷。例如中世紀大教堂、文藝復興教堂、巴洛克教堂等教會建築，會隨著不同歷史時期的宗教實務與理論而改變，於是促成大教堂與教堂演化，甚至構成新類型。不僅如此，社會的深層變遷也會催生新的建築類型。現代受到工業化生產方式的影響，帶動了具有革命性的新建築類型出現，且具體表現在建築結構與美學上。不過，因此而出現的新建築類型未必排斥現有類型，而是可能加以調整或挪用。十八、十九世紀出現的大型公共建築即為明顯的例子，這類建築皆援用了古羅馬建築與類型概念。

本章選出的幾種建築類型，如古典神廟、中世紀大教堂、文藝復興教堂、巴洛克教堂，代表的是建築史上的基本型式。至於防禦性建築、鄉間住宅與別墅與公共建築等「次型」，則是因為這些類別固然涵蓋廣泛，但仍存在某些能超越風格樣式的基本特色，而能更具體反映該建築類型的基地選址和功能。

隨著建築功能增加、多元化、專精化，新的建築類型紛紛地出現，取代舊有類型，如同前文所述。雖然在研究建築物的歷史脈絡時，類型是重要的觀念，然而類型與子類型數量過於龐大，要能完整有效地分類與辨識，實屬不易。因此本章介紹了幾個類別，以及一般建築型態；這些型態是在抽象而非樣式的層次上將建築物分類與區分，也就是説，依據長期存在的原型與型態分類。在這些類別中，建築物是依據建築物的基本形式或特色分類：例如，在現代建築這個類別中，所探討的建築物皆具有方正的塊體形式，這是源自於現代材料的結構特色；高層建築是依據共有的形式特徵來分類；臨街建築則不拘特定時期，將具有臨街特性的建築物都納入。

這些分類與範例難免較偏重建築物外部立面，而非室內空間。有些例子會談到室內元素，但大體而言，若要將某建築物視為是普遍常見的例子，就不能談及太多室內元素，畢竟每棟建築物的室內元素差異太大。這些主要類別雖無法完整涵蓋所有建築物，但目的在於闡明該類型的涵蓋元素，並引導讀者參考後續關於各種建築組成元素的解説。

古典神廟 > 神廟立面

設有柱廊的希臘神廟，是建築史上常受到模仿的建築類型，羅馬神廟也是由此衍生。一般認為，古典神廟興起於西元前十至七世紀。早期的神廟以泥磚建造，之後再增加木柱與上層結構，這種眾所熟悉的建築原型相當靈活，容易調整。在西元前六至四世紀的古典文明巔峰期，石材成為一時之選，希臘半島上的許多神廟皆採用石材建造。

三角楣
稍微傾斜的三角形山牆末端，是古典神廟立面的重要元素。亦參見窗與門，121頁。

楣心
在古典建築中，由三角楣圍出的三角形（或弧形）區域，通常往內退縮且有裝飾，裝飾多為人物雕塑。亦參見窗與門，121頁。

楣樑
柱頂楣構最底部，由一根大型橫樑構成，底下即為柱頭。亦參見柱與支柱，64—69頁。

柱頭
柱子最上方往外展開、有裝飾的部分，其頂部直接承接楣樑。亦參見柱與支柱，64—69頁。

柱身
柱頭與柱礎之間的細長部分。亦參見柱與支柱，64—69頁。

柱礎
柱子的最底部，位於柱基平台、柱腳或柱基座上方，亦參見柱與支柱，64—69頁。

梯狀基座
神廟或神廟立面的三階式基底。古典神廟的梯狀基座包含地基、無柱底座與柱基平台。

無柱底座
從地基往上算起的前兩級階梯，形成上方結構的基座。在非神廟建築中，這個詞多指建築物起建的底層或地基層。亦參見文藝復興教堂，24頁。

柱基平台
梯狀基座的最上一級階梯，是柱子立起之處。也泛指任何撐有一系列柱子立起的連續基座。

地基
無柱底座的最底部，直接從地表上突起。

板間壁
位於三槽板之間的空間，通常有裝飾。亦參見柱與支柱，65、66頁。

三槽板
多立克橫飾帶上刻有溝槽的長方形區塊，特點為三條垂直帶狀體。亦參見柱與支柱，65、66頁。

簷口
柱頂楣構最頂部，較下方層突出。亦參見柱與支柱，64—69頁。

橫飾帶
在柱頂楣構的正中間，位於楣樑和簷口之間，常以浮雕裝飾。亦參見柱與支柱，64—69頁。

山花雕像座
放置於三角楣上方扁平台座的雕塑（通常是甕飾、棕葉飾或雕像）。若置於三角楣的兩底角，而非頂角，則稱為「底角山花」。

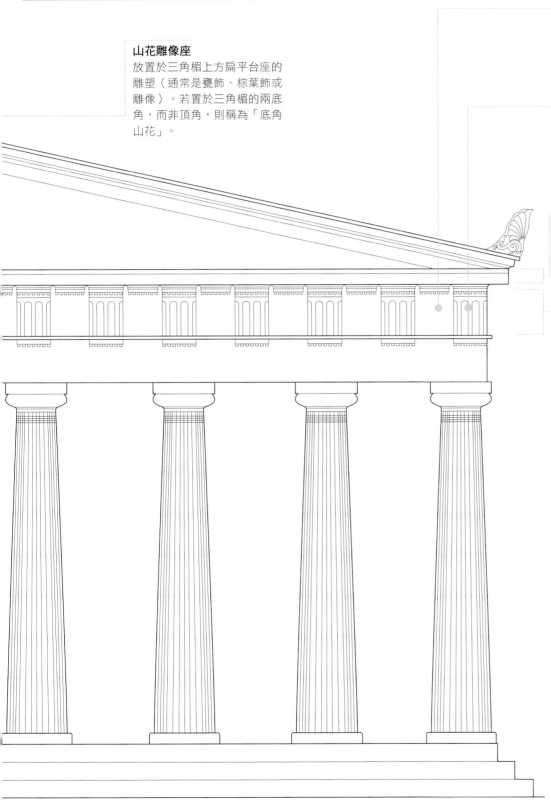

古典神廟 > 神廟正門面

神廟立面會因應所運用的古典柱式、柱子的數量與間距（稱為「柱距」）而有所變化。在很多建築時期裡，都可以看到採用二、四、六、八或十根柱子的神廟立面，而且由於它們的搭配性高，非常多的建築類型也會採用。標準的古典形式建築中，柱子必為偶數，如此正中央才剛好會是一個空缺，不是一根柱子。

雙柱式›
由兩根圓柱（或壁柱）構成的神廟立面。亦參見公共建築，47、50頁。

四柱式››
四根圓柱。亦參見公共建築，47頁。

六柱式››
六根圓柱。亦參見鄉間住宅與別墅，35頁；公共建築，50頁。

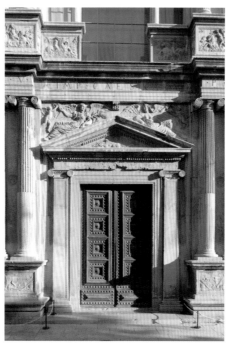

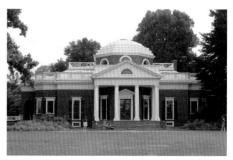

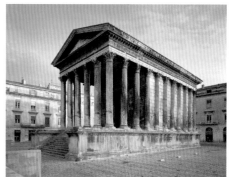

八柱式›
八根圓柱。

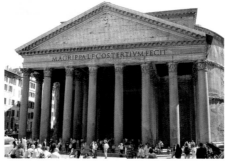

十柱式›
十根圓柱。

圓形圍柱式››
環狀排列的圓柱（沒有中堂或內部核心）。亦參見圍柱式圓形建築，12頁。

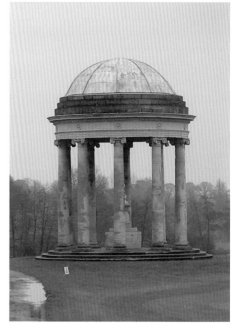

古典神廟 > 柱距

「柱距」是指古典建築中兩相鄰柱子之間的距離。柱距不僅得依照特定古典柱式的規定,也遵守嚴格的比例參數。柱距的規定主要是由西元前一世紀的古羅馬建築師維特魯威(Vitruvius)提出,日後文藝復興時期的理論家皆沿用之。

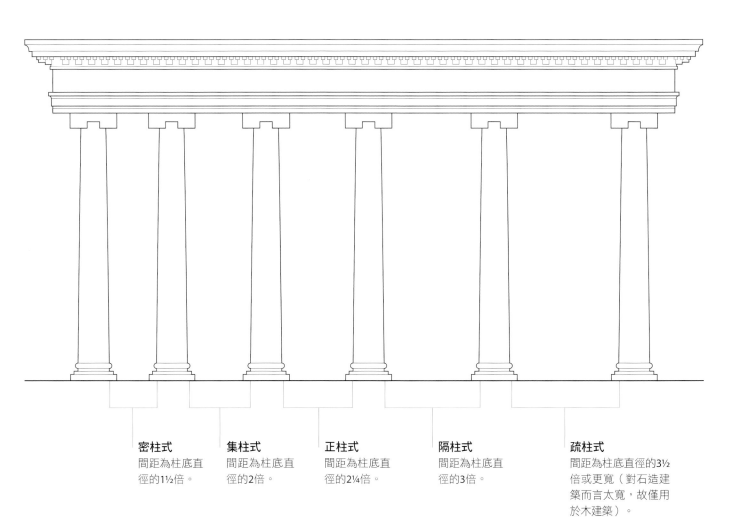

密柱式
間距為柱底直徑的1½倍。

集柱式
間距為柱底直徑的2倍。

正柱式
間距為柱底直徑的2¼倍。

隔柱式
間距為柱底直徑的3倍。

疏柱式
間距為柱底直徑的3½倍或更寬(對石造建築而言太寬,故僅用於木建築)。

古典神廟 > 類型

前間柱式
最單純的神廟形式，沒有列柱走廊，內殿突出的牆體前端（稱為「角柱」）與前廳的兩根立柱，形成前立面的重點。

雙間柱式
增加了後室的前間柱式神廟。

柱廊式
前廳前方有獨立的圓柱（通常為四根或六根柱）。

角柱
內殿兩道突出牆體的前端，形成前廳（或後室），通常與壁柱或半圓柱銜接。

前後排柱式
前廳與後室重複以柱廊式排列。

圍柱式
四面由柱廊包圍的神廟。

假圍柱式
側邊由半圓壁柱或壁柱（而非獨立圓柱）銜接的神廟。

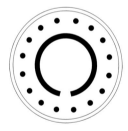

圍柱式圓形建築
柱子環形圍繞在圓形內殿周圍。亦參見圓形圍柱式，10頁。

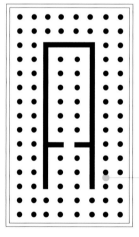

雙排柱圍廊式
四面皆由雙排柱（雙層間柱）環繞的神廟。

列柱走廊
構成神廟周圍的單排或雙排列柱，並提供結構支撐。

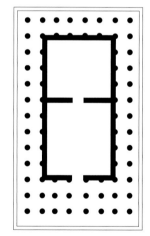

假雙排柱圍廊式
前廳前方有雙排獨立圓柱的神廟，側面與後面則為單排柱廊（中堂可能搭配半圓壁柱或壁柱）。

古典神廟 > 內部空間

希臘神廟是用來安置供敬拜的神祇雕像，最知名的雕像應屬在帕德嫩神廟、由古希臘雕刻家菲迪亞斯（Phidias）以黃金打造的雅典娜像，非常壯觀，但早已下落不明。神廟一般會運用幾種空間元素，構成相當一致的平面。雖然平面與建築類型的特定機能有關，但也會與立面緊密整合，也就是說，依據這種建築類型設計的建築物，即使功能不同（例如十九世紀的公共建築），在平面元素上仍看得見神廟類型的痕跡。

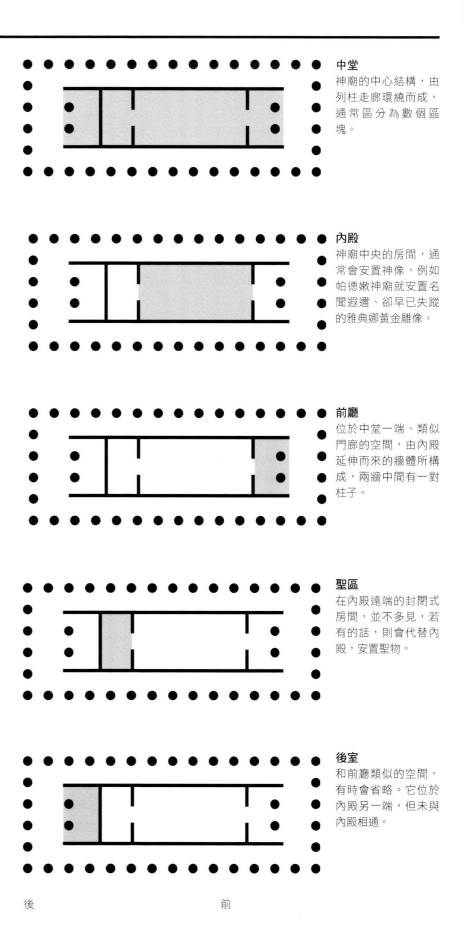

中堂
神廟的中心結構，由列柱走廊環繞而成，通常區分為數個區塊。

內殿
神廟中央的房間，通常會安置神像，例如帕德嫩神廟就安置名聞遐邇、卻早已失蹤的雅典娜黃金雕像。

前廳
位於中堂一端、類似門廊的空間，由內殿延伸而來的牆體所構成，兩牆中間有一對柱子。

聖區
在內殿遠端的封閉式房間，並不多見，若有的話，則會代替內殿，安置聖物。

後室
和前廳類似的空間，有時會省略。它位於內殿另一端，但未與內殿相通。

後　　　　　　　　　　前

中世紀大教堂 > 西入口

中世紀大教堂的西端與耳堂立面，為讓人留下深刻印象與啟迪人心，常以三段式的門窗為中心，周圍有繁複裝飾的大型飾邊。

本頁的法國沙特爾大教堂（Chartres），堪稱哥德大教堂的最佳範例，它的西立面與南塔樓可追溯回十二世紀中期，更高聳華麗的北塔樓則在十六世紀增設。南入口有大量的裝飾性雕像，完成於十三世紀初。

尖頂飾
位於小尖塔、尖塔或屋頂的頂端裝飾。亦參見屋頂，138頁。

捲葉飾小尖塔
小尖塔為修長的三角形構造，朝上空延伸收攏。如此圖所示，小尖塔常運用捲葉飾，亦即捲起、突出的葉形裝飾。亦參見屋頂，138頁。

球形尖頂飾
位於小尖塔、尖塔或屋頂的球形頂端裝飾。在教堂建築中，上方通常還有十字架。亦參見屋頂，138頁。

尖塔
三角錐或圓錐形結構，通常位於教堂或其他中世紀樣式的建築物塔樓頂端。亦參見屋頂，133、138、139頁。

尖塔

山牆
牆上通常呈三角形、夾住斜屋頂斜面的部分。亦參見屋頂，136、137頁。

屋頂窗
位於尖塔的小型老虎窗，常設有百葉。亦參見窗與門，129頁。

滴水獸
以雕刻或鑄造而成的怪誕造型塑像，常從牆體頂端突出，具有排水功能，避免水沿著牆面流下。亦參見公共建築，48頁；高層建築，56頁。

曲線窗花格
位於窗孔的裝飾性石頭構造物。亦參見窗與門，123頁。

塔樓
狹窄高聳的結構，此處是從教堂十字交叉點或西端延伸。亦參見防禦性建築，41頁；屋頂，138頁。

鐘樓
塔樓裡懸掛鐘的部分。

壁龕拱廊
位於牆上的一連串拱形凹處，是設計來放置雕像，或單純讓表面有變化。亦參見牆與面，113頁。

拱肩
拱肩略呈三角形，其空間分別由拱的曲線、上方水平帶（如束帶層）以及相鄰的拱或垂直線（如垂直線腳、柱或牆）所圍塑而成。亦參見拱，76頁。

玫瑰窗
以極繁複的窗花格構成，使其外觀類似重瓣玫瑰的圓形窗。亦參見窗與門，125頁。

樑托
從牆面突出、支撐上方結構的托架。亦參見屋頂，136頁。

三連拱入口
入口是指通常有繁複裝飾的大門入口，而這裡和一般大教堂同為三連拱，由三個開間所構成。中世紀大教堂與教堂的入口通常位於西面，有時也面對耳堂。

扶壁
為牆體提供側向支撐的石造或磚造結構。亦參見牆與面，103頁。

柱頭

柱身

柱

柱礎

中世紀大教堂 > 南耳堂入口

小尖塔
小尖塔為修長的三角形構造，朝上空延伸收攏。亦參見屋頂，138頁。

簇柱
由數個柱身構成的柱。亦參見柱與支柱，63頁。

女兒牆
沿著屋頂、陽台或橋樑邊緣延伸的低矮護牆或欄杆。亦參見屋頂，136頁。

山牆
牆上通常呈三角形、夾住斜屋頂斜面的部分。亦參見屋頂，136、137頁。

扶壁
為牆體提供側向支撐的石造或磚造結構。亦參見牆與面，103頁。

斜屋頂
這種屋頂只有單一屋脊，屋脊兩旁為斜坡面，兩端由山牆夾住。有時泛指任何斜坡屋頂。亦參見屋頂，132、136頁。

小山牆
位於扶壁上方的小型山牆。亦參見屋頂，137頁。

八葉窗
運用八瓣葉形飾窗花格構成的窗戶形式。葉形飾為兩「尖角」之間所構成的曲線空間。亦參見窗與門，122頁。

高窗
穿透中殿、耳堂或唱詩班席上層的窗戶，可俯視側廊屋頂。

雕像壁龕
牆面有安置雕像的拱形凹處。亦參見牆與面，113頁。

曲線窗花格
窗花格是窗孔內的裝飾性石作細工，由一系列的連續曲線與交叉線條所構成。亦參見窗與門，123頁。

地窖窗
為地窖提供採光的窗戶。

露天台階
通往大門或入口的室外台階。

三連拱入口
入口是指通常有繁複裝飾的大門入口，而這裡和一般大教堂同為三連拱，由三個開間所構成。中世紀大教堂與教堂的入口通常位於西面，有時也面對耳堂。

側廊窗
貫穿側廊外牆的窗戶。側廊是中殿兩邊主要連拱後方的空間。

中世紀大教堂 > 平面

中世紀大教堂的平面是以拉丁十字形為基礎，包括長形中殿、往兩側伸出的耳堂，以及後方的聖壇。雖然教堂平面大致上都遵守這種模式，實際上卻有各種變化，幾乎可以說有多少大教堂就有多少變化，以因應特定的禮拜與實際需求。這些變化包括設立第二組耳堂、雙側廊、中殿增設其他入口、東端另設禮拜堂，以及在大教堂外部增建各種附屬結構（如修士會堂與迴廊庭院）。

聖壇
位於大教堂東側、十字交叉點旁，設有祭壇、聖所，常也含唱詩班席。聖壇有時比大教堂其他部分高，並以隔屏或欄杆和其他區域隔開。

側廊
中殿兩旁的空間，位於連拱後方。

十字交叉點
中殿、耳堂與聖壇交叉處所形成的空間。

三連拱入口
入口是指通常有繁複裝飾的大型入口，而這裡和一般大教堂同為三連拱，由三個開間所構成。中世紀大教堂與教堂的入口通常位於西面，有時也面對耳堂。

前廳
位於大教堂的西端，過去一直沒有被視為大教堂的一部分。

洗禮池
用來盛裝洗禮用水的水盆，通常有裝飾，並以「池罩」覆蓋。有時洗禮池會位於洗禮堂。洗禮堂是與大教堂主體分開的建築，多以洗禮池為中心來規劃。

迴廊
環繞在中庭或迴廊庭院周圍的有頂步道。中世紀迴廊常有拱頂。亦參見巴洛克教堂，28頁；屋頂，148—149頁。

耳堂
在拉丁十字形平面中（亦即其中一臂較其他三臂長的十字），耳堂分別位於中殿東端的兩邊，且兩耳堂等長。亦參見文藝復興教堂，23、24頁。

中殿
大教堂或教堂的主體，從西端延伸到十字交叉點，若大教堂無耳堂，中殿則會延伸到聖壇。

迴廊庭院
由迴廊環繞的中庭空間。亦參見巴洛克教堂，28頁。

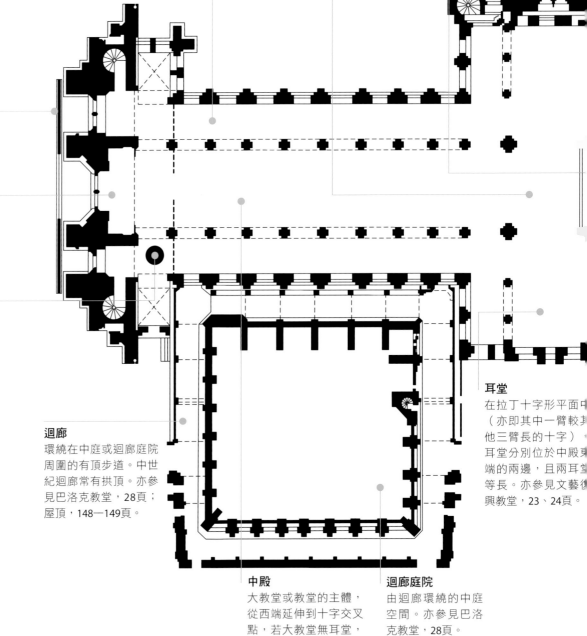

唱詩班席
大教堂或教堂內（
通常位於聖壇中）
設有長椅的區域，
是神職人員與唱詩
班（隸屬於大教堂
或教堂的合唱團）
在禮拜時的
座位。

聖所
聖壇內主祭壇的所
在地，是大教堂中
最神聖的部分。
亦參見文藝復興教
堂，24頁。

修士會堂
與大教堂相通的附屬房
間或建築，是會議舉辦
地點。

內室
禮拜堂所在地，經常與從教
堂底端半圓迴廊成放射線狀
的其他內室相連。

祭壇後部
位於主祭壇後方的區
域，有時省略不設。

後殿
從聖壇或者大教堂任何
部分往內縮的半圓形空
間。

聖母堂
通常位於聖壇後方的附
屬禮拜堂，獻給聖母馬
利亞。

主祭壇
位於大教堂或教堂東
端的主要祭壇。亦參
見21頁。

司祭席
資深神職人員在禮拜
時的座位，與唱詩班
席相連或屬於其中的
一部分。

聖器收藏室
收藏法衣與其他禮拜用具
的房間。可能位於大教堂
或教堂的主體，也可能位
於側邊。亦參見文藝復興教
堂，24 頁；巴洛克教堂，28
頁。

教堂平面
拉丁十字形也是中世紀教堂的基本形式，
不過中世紀教堂通常較簡樸，附屬結構與
建築物較少。

斜扶壁
扶壁是為牆體提供側向支撐的
石造或磚造結構。斜扶壁則是
單一的扶壁，位於兩道垂直相
交牆面的轉角處。亦參見牆與
面，103頁。

角扶壁
扶壁是為牆體提供
側向支撐的石造或
磚造結構。角扶壁
則通常是在塔樓轉
角，由從兩道垂直
相交的牆面上的扶
壁組成。亦參見牆
與面，103頁。

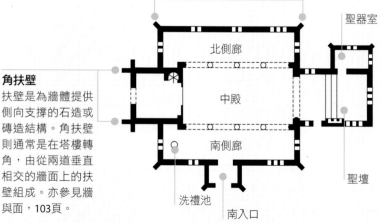

北側廊

中殿

南側廊

聖器室

聖壇

洗禮池

南入口

中世紀大教堂 > 剖面

大教堂內部有重複排列的拱，這些拱兼具結構與美學的功能。由厚實的支柱與牆所支撐的圓拱，為仿羅馬式建築的特色。而十二世紀出現的哥德式尖拱，為教堂結構創造出更多變化，讓石匠能以更輕薄的支撐，撐起更高的建築。大型高窗則因為飛扶壁而得以實現，可為室內引進更多光線，重要的是，還能成為具裝飾功能的窗花格與彩繪玻璃框架。

仿羅馬式

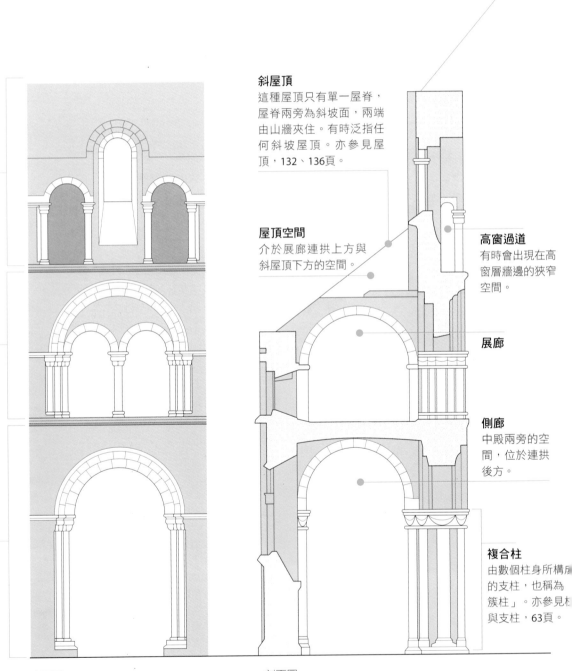

高窗層
位於中殿、耳堂或唱詩班席的上層，通常設有窗戶，可俯視側廊屋頂。

展廊層
位於連拱與高窗之間的中介樓層。展廊空間位於側廊上方，拱圈通常較淺。有時會在這層另外設置封閉式拱廊，稱為「側廊樓」。

主連拱層
中殿內的最低樓層，有許多支柱支撐的大型拱連續排列，支柱後方就是側廊。

斜屋頂
這種屋頂只有單一屋脊，屋脊兩旁為斜坡面，兩端由山牆夾住。有時泛指任何斜坡屋頂。亦參見屋頂，132、136頁。

屋頂空間
介於展廊連拱上方與斜屋頂下方的空間。

高窗過道
有時會出現在高窗層牆邊的狹窄空間。

展廊

側廊
中殿兩旁的空間，位於連拱後方。

複合柱
由數個柱身所構成的支柱，也稱為「簇柱」。亦參見柱與支柱，63頁。

立面圖 剖面圖

早期英國式

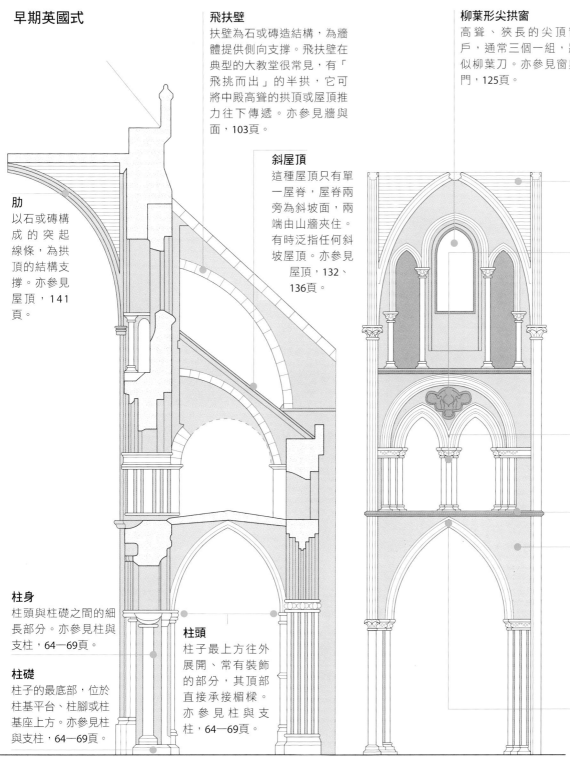

飛扶壁
扶壁為石或磚造結構,為牆體提供側向支撐。飛扶壁在典型的大教堂很常見,有「飛挑而出」的半拱,它可將中殿高聳的拱頂或屋頂推力往下傳遞。亦參見牆與面,103頁。

柳葉形尖拱窗
高聳、狹長的尖頂窗戶,通常三個一組,狀似柳葉刀。亦參見窗與門,125頁。

斜屋頂
這種屋頂只有單一屋脊,屋脊兩旁為斜坡面,兩端由山牆夾住。有時泛指任何斜坡屋頂。亦參見屋頂,132、136頁。

肋
以石或磚構成的突起線條,為拱頂的結構支撐。亦參見屋頂,141頁。

腹板
肋拱頂中,肋之間的填充面,亦參見屋頂,145頁。

弧形頂飾
中世紀建築裡,由兩個小型拱撐起的大型拱,在其拱墩上方有附裝飾的填充面。亦參見窗與門,121頁。

中柱
拱窗或拱門中央的中框,支撐兩個小型拱之間的弧形頂飾。亦參見窗與門,122頁。

束帶層
牆上水平延伸的細長線腳。束帶層若在柱子上延續,則稱為「柱環飾」。亦參見牆與面,104頁。

拱肩
拱肩略呈三角形,其空間分別由拱的曲線、上方水平帶(如束帶層)以及相鄰的拱或垂直線(如垂直線腳、柱或牆)所圍塑而成。亦參見拱,76頁。

柱身
柱頭與柱礎之間的細長部分。亦參見柱與支柱,64—69頁。

柱頭
柱子最上方往外展開、常有裝飾的部分,其頂部直接承接楣樑。亦參見柱與支柱,64—69頁。

柱礎
柱子的最底部,位於柱基平台、柱腳或柱基座上方。亦參見柱與支柱,64—69頁。

等邊拱
兩條相交弧線所形成的拱,弧線圓心位於對立的拱墩。每個弧線的弦皆與拱的跨距等長。亦參見拱,74頁。

剖面圖　　　　　　　　立面圖

中世紀大教堂 > 室內陳設

洗禮池›
用來盛裝洗禮用水的水盆，通常
有裝飾，並以「池罩」覆蓋。

聖水盆››
盛裝聖水的小盆，通常位於大教
堂或教堂入口附近的牆上。有些
會眾（尤其是羅馬天主教）在進
出教堂時，會以手指沾聖水畫十
字。

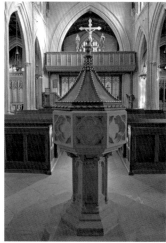

耶穌十字架／聖壇圍屏›
將唱詩班席與十字交叉點或中殿
分開的隔屏。耶穌十字架是指有
耶穌釘在十字架上的木雕飾，
裝設在十字架橫樑上方的十字架
龕。有時耶穌十字架隔屏會往前
（靠西）一點，這時則以第二道
隔屏（稱為石屏欄）來隔開唱詩
班席與十字交叉點或中殿。

佈道台››
常有裝飾的高起平台，是講道的
地方。

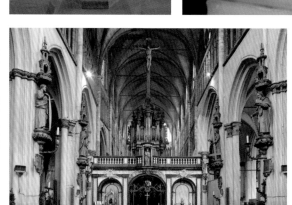
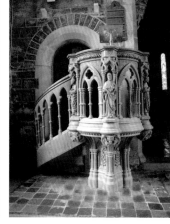

華蓋板／共鳴板›
掛在祭壇或佈道台上方的板子，
幫助神父或講道者的聲音反射。

華蓋››
獨立的儀式性頂蓋，通常為木
製，並懸掛布幔。

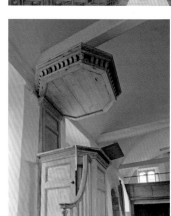
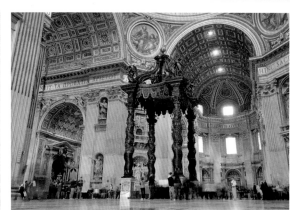

長椅›
多位於唱詩班席的成排座椅，也
可能在教堂中的其他地點，通常
是固定式座椅，且有高出的側邊
與椅背。

祭壇欄杆››
將聖所與大教堂或教堂其他部分
分開的一組欄杆。亦參見文藝復
興教堂，24、25頁。

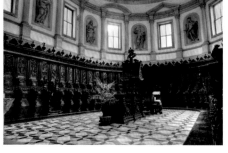
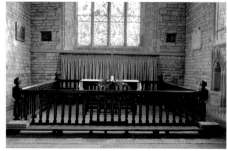

祭壇›
位於大教堂或教堂東端聖所的結構物或桌子,是聖餐禮的舉行地點。在新教教堂中,聖餐禮的準備是在桌子上進行,不是在固定的祭壇。

祭壇台座›
上方設有祭壇、使其高出聖壇其他區域的階梯。這個名詞也指祭壇裝飾或祭壇壁底部的繪畫或雕塑。亦參見文藝復興教堂,25頁;巴洛克教堂,29頁。

祭壇華蓋›
覆蓋祭壇的頂蓋,常以四柱支撐。

祭壇裝飾››
位於祭壇後方的繪畫或雕塑。亦參見文藝復興教堂,25頁;巴洛克教堂,29頁。

祭壇壁›
位於主祭壇後方的屏風,大多是木製,常以描繪宗教圖像或聖經故事的畫面裝飾。

聖餐盒››
常有華美裝飾的盒子或容器,裡頭存放聖餐。

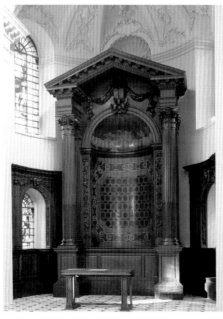

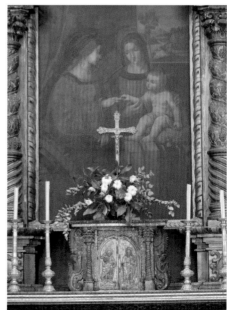

文藝復興教堂 > 外觀

十五世紀初的義大利文藝復興時期，古典知識與文化重現新生。這時期最明顯的特色，就是再度崇尚起古典建築。古羅馬的建築固然也獲得新活力，但羅馬人並未建造出符合現時需求的教堂類型，因此文藝復興時期的建築師沒有多少明確的古典建築模式可隨手引用。因此，建築師紛紛重新詮釋古典建築語彙，擷取其對稱系統，應用其裝飾元素，以符合當代需求。

老桑加洛（Guiliano da Sangallo the Elder）所設計的普拉托監獄聖瑪麗亞教堂（Santa Maria delle Carceri, Prato, 1486—95），雖然未完成，但已可清楚看出其對稱與和諧的古典建築概念。此建築可說是以理性手法，展現對古典建築元素的理論所做的研究與應用。

燈籠亭
此結構體位於圓頂的頂部，平面通常為圓形或八角形，大量採用玻璃，讓光線能照進下方空間。亦稱為「燈籠式天窗」。亦參見屋頂，141頁。

圓形柱廊
一連串重複排列的柱子，支撐柱頂楣構（此處的柱頂楣構為圓形）。

鼓座
將圓頂抬高的圓柱形結構，亦稱為圓頂坐圈。亦參見屋頂，141頁。

三角楣
三角形山牆緩坡的末端，是古典神廟立面中的重要元素。亦參見窗與門，121頁。

楣心小圓窗
位於楣心的圓形窗戶。楣心是由三角楣構成的三角形空間。

愛奧尼亞柱頂楣構
柱頂楣構是柱頭上方的結構，由楣樑、橫飾帶與簷口構成。關於愛奧尼亞柱式，亦參見柱與支柱，67頁。

愛奧尼亞對壁柱
壁柱是稍微從牆面突出的扁平柱，當兩根壁柱並排，就稱為「對壁柱」。關於愛奧尼亞柱式，亦參見柱與支柱，67頁。

羅馬多立克柱頂楣構
柱頂楣構是柱頭上方的結構，由楣樑、橫飾帶與簷口構成。關於羅馬多立克柱式，亦參見柱與支柱，65頁。

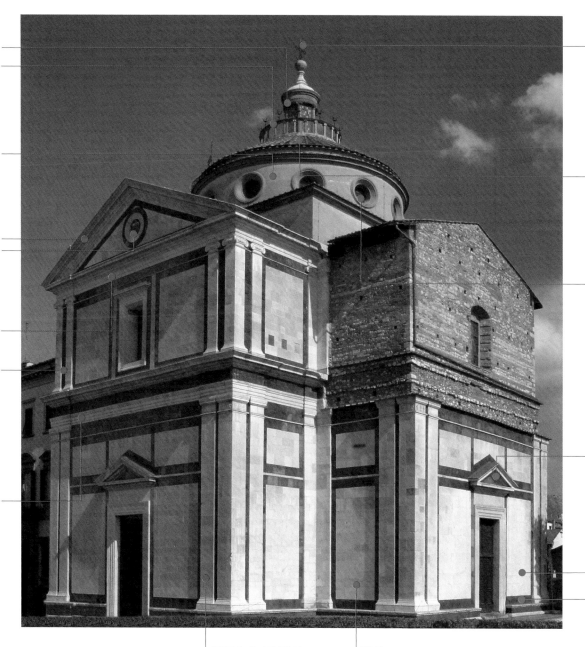

球形尖頂飾
位於小尖塔、尖塔或屋頂的球形頂端裝飾。在教堂建築中，上方通常還有十字架。亦參見屋頂，138頁。

圓錐屋頂
圓錐形的屋頂，多位於塔樓頂端或覆蓋在圓頂上。亦參見屋頂，133頁。

牛眼窗
沒有窗花格的簡單圓窗。亦參見窗與門，125頁；屋頂，141、142頁。

三角楣飾入口
三角形山牆緩坡的末端，是古典神廟立面中的重要元素，也常用在門窗上方（如此圖所示）。亦參見窗與門，121頁。

雙色大理石飾面
亦參見牆與面，84頁。

羅馬多立克對壁柱
壁柱是稍微從牆面突出的扁平柱，當兩根壁柱並排，就稱為「對壁柱」。關於羅馬多立克柱式，亦參見柱與支柱，65頁。

耳堂
在希臘十字形的平面中，從教堂中央核心伸出的四臂之一。亦參見中世紀大教堂，16頁。

文藝復興教堂 > 平面

祭壇台座
上方設有祭壇、使其高出聖壇其他區域的階梯。這個名詞也指祭壇裝飾或祭壇壁底部的繪畫或雕塑。亦參見中世紀大教堂，21頁。

聖所
聖壇內主祭壇的所在地，是教堂中最神聖的部分。亦參見中世紀大教堂，17頁。

祭壇
位於教堂東端聖所的結構物或桌子，是聖餐禮的舉行地點。亦參見中世紀大教堂，17、21頁。

聖器收藏室
收藏法衣與其他禮拜用物品的房間。可能位於教堂的主體，也可能位於側邊。亦參見中世紀大教堂，17頁。

耳堂

祭壇欄杆
將聖所與教堂其他部分分開的一組欄杆。亦參見中世紀大教堂，20頁。

側祭壇
位於主祭壇旁的附屬祭壇，可能設有供奉對象。

耳堂

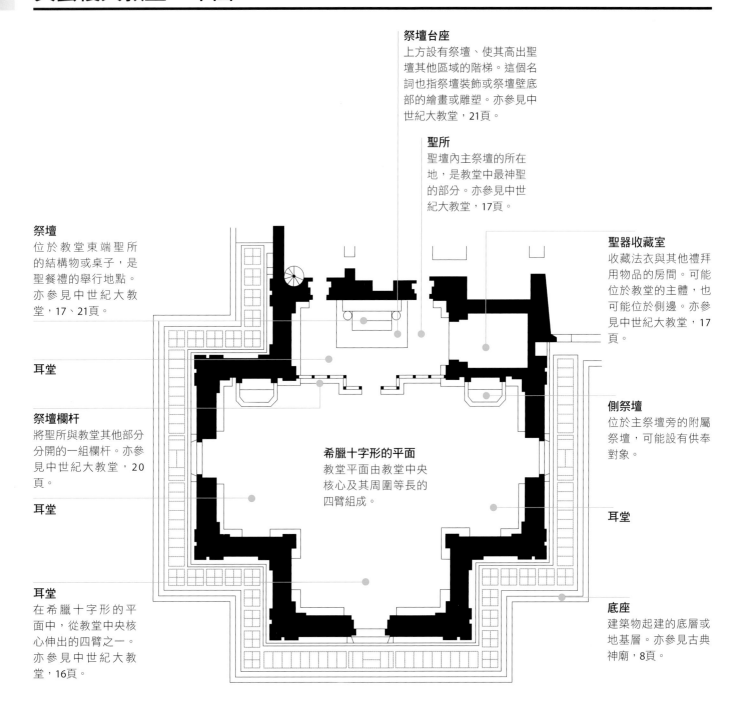

希臘十字形的平面
教堂平面由教堂中央核心及其周圍等長的四臂組成。

耳堂

耳堂
在希臘十字形的平面中，從教堂中央核心伸出的四臂之一。亦參見中世紀大教堂，16頁。

底座
建築物起建的底層或地基層。亦參見古典神廟，8頁。

文藝復興教堂 > 室內

文藝復興教堂或大教堂的核心要素之一，就是空間有嚴謹的比例法則。哥德式建築基本上是模矩式的設計，而新出現的文藝復興教堂則常以高度整合的平面為興建基礎，有集中式的圓頂空間（有時仍連接到傳統的中殿）。常用的十字形平面是四臂等長的希臘式十字形。

監獄聖瑪麗亞教堂的室內空間，運用了羅馬建築的幾項關鍵特色：古典柱式、龕，與最重要的圓頂，營造出優雅的室內空間。

科林斯簷口
簷口為柱頂楣構最頂部，較下方層突出。關於科林斯柱式，亦參見柱與支柱，68頁。

科林斯橫飾帶
橫飾帶是柱頂楣構的中間部分，位於楣樑和簷口之間，常以浮雕裝飾。關於科林斯柱式，亦參見柱與支柱，68頁。

科林斯楣樑
楣樑是柱頂楣構最底部，由一根大型橫樑構成，底下即為柱頭。關於科林斯柱式，亦參見柱與支柱，68頁。

弧形三角楣
與三角形的三角楣類似，但以平緩的弧形取代三角形。亦參見窗與門，121頁。

祭壇裝飾
位於祭壇後方的繪畫或雕塑。亦參見中世紀大教堂，21頁。

讀經台
供演說的位置，設有斜面支架來置放書籍或筆記。有些教堂用讀經台取代佈道台。

科林斯槽角壁柱
壁柱是稍微從牆面突出的扁平柱，此處的壁柱刻出凹槽；在圓柱有刻紋或壁柱上有垂直的凹槽。槽角柱亦參見63頁；關於科林斯柱式，亦參見柱與支柱，68頁。

祭壇欄杆
將聖所與教堂其他部分分開的一組欄杆。此處由一連串支柱組成欄杆。亦參見中世紀大教堂，20頁；窗與門，128頁。

祭壇
位於教堂東端聖所的結構物或桌子，是聖餐禮的舉行地點。亦參見中世紀大教堂，17、21頁。

巴洛克教堂 > 外觀

監獄聖瑪麗亞教堂建造了一個半世紀之後，法蘭契斯科·博羅米尼（Francesco Borromini，1599—1667）在羅馬興建的四泉聖嘉祿堂（San Carlo alle Quattro Fontane, 1638—41）呈現出戲劇性的曲線形式，成為巴洛克建築的重要代表之作，重新詮釋並再興古典的建築語彙。巴洛克是建築與藝術上的一種風格形式，偏好戲劇性與錯覺的效果。這種風格基本上與十七世紀教堂的實際運作與政治上所面臨的變遷有關，尤其是反宗教改革。

博羅米尼，羅馬四泉聖嘉祿堂，1638—41。

科林斯柱頂楣構
柱頂楣構是柱頭上方的結構，由楣樑、橫飾帶與簷口構成。關於科林斯柱式，亦參見柱與支柱，68頁。

希臘多立克對柱
對柱是並列的柱子。關於希臘多立克柱式，亦參見柱與支柱，66頁。

假面裝飾
裝飾物，大多是人或動物的臉孔。亦參見牆與面，112頁。

科林斯柱
通常是直立的圓柱，由柱礎、柱身與柱頭構成。關於科林斯柱式，亦參見柱與支柱，68頁。

破底式三角楣
指底部橫線中央有缺口的三角楣。亦參見窗與門，121頁。

柱礎鑲板
鑲板是位於表面、呈現凹或凸的長方形區域。此處鑲板位於柱礎。

欄杆
支撐扶手或壓頂的一連串欄杆柱。亦參見窗與門，128頁。

凸線腳
矩形線腳的轉角（尤其指門窗緣飾），有小型垂直與水平的壁階或凸出。亦參見牆與面，110頁。

愛奧尼亞柱頂楣構
柱頂楣構是柱頭上方的結構，由楣樑、橫飾帶與簷口構成。關於愛奧尼亞柱式，亦參見柱與支柱，67頁。

愛奧尼亞柱
通常是直立的圓柱，由柱礎、柱身與柱頭構成。關於愛奧尼亞柱式，亦參見柱與支柱，67頁。

拱圈內雕像

圓凹神廟立面
神廟立面並不是平面的，而是往內圓凹。

欄杆式女兒牆
女兒牆是沿著屋頂、陽台或橋樑邊緣延伸的低矮護牆。欄杆是支撐扶手或壓頂的一連串欄杆柱。亦參見窗與門，128頁；屋頂，136頁。

圓雕飾
圓形或橢圓形的裝飾性鑲板，常以雕塑或繪畫呈現的人物或場景來裝飾。亦參見牆與面，112頁。

科林斯柱頂楣構底面
底面是結構或表面的底部，這裡則是指科林斯柱頂楣構較下方牆面突出的部分。

球形尖頂飾
位於小尖塔、尖塔或屋頂的球形頂端裝飾。在教堂建築中，上方通常還有十字架。亦參見屋頂，138頁。

勳章飾
通常為橢圓碑狀，周圍有捲邊包圍，有時會刻上銘文。亦參見牆與面，110頁。

凸龕
龕是設置於牆面的建築框架，可做為宗教建築中的神龕，或讓人注意到特定的藝術作品，也可以如此處為表面營造變化。亦參見牆與面，103頁。

壁龕
牆面的拱形凹處，用來安置雕像，或純粹增加表面的變化。亦參見牆與面，113頁。

雕像壁龕
牆面有安置雕像的拱形凹處。亦參見牆與面，113頁。

人形像
朝底部收攏的台座，上方有神話人物或動物的半身像。亦參見牆與面，112頁。

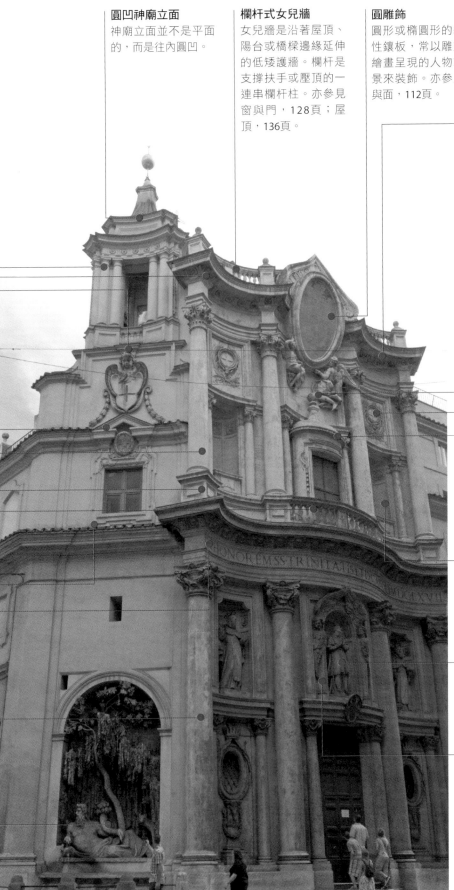

巴洛克教堂 > 平面

側祭壇

壁龕
牆面的拱形凹處，用來
安置雕像，或純粹增加
表面的變化。亦參見牆與
面，113頁。

祭壇台座
上方設有祭壇、使其高出聖
壇其他區域的階梯。這個名
詞也指祭壇裝飾或祭壇壁底
部的繪畫或雕塑。亦參見中
世紀大教堂，21頁。

螺旋梯
環繞中央柱子的環形
樓梯，是中柱螺旋梯
的一種。亦參見樓梯
與電梯，151頁。

聖器收藏室
收藏法衣與其他禮拜
用物品的房間。可能
位於教堂的主體，也
可能位於側邊。亦參
見中世紀大教堂，17
頁。

祭壇
位於教堂東端聖所
的結構物或桌子，是
聖餐禮的舉行地點。
亦參見中世紀大教
堂，17、21頁。

側祭壇
位於主祭壇旁的附
屬祭壇，可能設有
供奉對象。

迴廊
環繞在中庭或迴廊
庭院周圍的有頂步
道。中世紀迴廊常有
拱頂。亦參見中世紀
大教堂，16頁；屋
頂，148、149頁。

雙折樓梯
沒有中央樓梯井的樓
梯，由兩道往上下反
向延伸的平行階梯構
成，中間由樓梯平台
相連。亦參見樓梯與
電梯，151頁。

迴廊庭院
由迴廊環繞的中庭
空間。亦參見中世
紀大教堂，16頁。

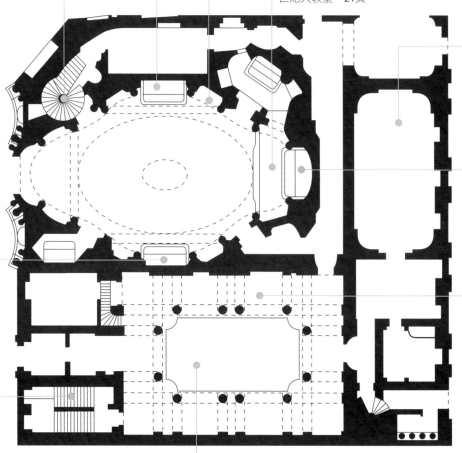

巴洛克教堂 > 室內

比起監獄聖瑪麗亞教堂，四泉聖嘉祿堂的室內繁複多了，充滿了波浪狀的曲線與內縮空間，但仍是依循古典建築的元素與比例來設計。

帆拱圓形飾
帆拱是由圓頂與圓頂斜撐拱所形成的三角弧面，這裡的帆拱以圓形飾（一種圓形或橢圓形的飾版，或通常以人物）裝飾。亦參見牆與面，112頁；屋頂，142頁。

男童天使像
通常為裸體並有翅膀的小男孩雕像，有時亦稱為丘比特雕像。亦參見牆與面，113頁。

複合柱頂楣構
柱頂楣構是柱頭上方的結構，由楣樑、橫飾帶與簷口構成。關於複合柱式，亦參見柱與支柱，69頁。

壁龕
牆面的拱形凹處，用來安置雕像，或純粹增加表面的變化。亦參見牆與面，113頁。

花格鑲板頂後殿
後殿通常是從聖壇或教堂任何部分往內凹的半圓形空間。這裡的後殿上方，插入了一系列「花格鑲板」（內凹的長方形飾版）。亦參見屋頂，142頁。

凹圓三角楣
有下凹曲線的三角楣。

複合式半圓壁柱
半圓壁柱是指有柱子但非獨立式圓柱，而是嵌入牆面或表面。關於複合柱式，亦參見柱與支柱，69頁。

祭壇裝飾
位於祭壇後方的繪畫或雕塑。亦參見中世紀大教堂，21頁。

祭壇
位於教堂東端聖所的結構物或桌子，是聖餐禮的舉行地點。亦參見中世紀大教堂，17、21頁。

防禦性建築 > 主樓城堡

城堡是建築史上最強大的防禦性建築物，衍生自山丘城寨，然而兩者其實有諸多差異。中世紀城堡是集中式的權力所在要塞，能在特定區域發揮備戰與管理的功能。城堡做為防禦性建築，要在外來勢力入侵時提供避難場所，因此設計時須考量遭圍攻時仍能長期自給自足。

雖然城堡表面上是以功能為導向的建築，但它和其他防禦性建築物一樣，也同樣扮演了重要的象徵性角色。城堡宣示了封建領主或其他居住者的龐大力量與權威，要貴族同儕、子民，以及潛在的入侵勢力體認到這一點。

城堡與防禦性建築的設計自然隨著武器的進步與普及而演化。火藥與大砲的火力，大幅改變城堡與防禦性建築的設計與施工，到了後來，也使得這類建築物顯得冗贅，無法有效發揮軍事設施的功能，僅剩下象徵意義。在二十世紀的空襲威脅下，城堡的象徵意義終究畫下句點，而由功能完善的隱藏式地下碉堡取代。

主樓城堡
於中央設立主樓的城堡，周圍有一道以上的幕牆環繞。主樓城堡是從城寨城堡演變而成，並加以取代。城寨城堡建於在大型土丘上，周圍有較低矮的防禦性城堡外庭，外圍有木樁環繞。

主樓
位於城堡中央的大型塔樓，有時位於土丘上，周圍常有壕溝包圍。主樓是城堡中防禦最完備的區域，是領主住所，大堂與禮拜堂也位於此地或在附近。

內城
指次高的防禦圍塑空間，為主樓設置之處。內城通常位於外城或城堡外庭中，或與之相鄰，並有另一道幕牆或木樁環繞。

禮拜堂

幕牆
包圍城堡外庭或內外城的防禦性牆體，通常有抬高的步道，並由數座塔樓相連，以強化防禦功能。為了阻擋攻勢，幕牆底部常有突出的裙狀斜坡。有些幕牆（尤其是早期的城寨城堡）在以石材重建之前，往往僅採用簡單的木樁圍牆。

廚房

大堂
城堡的儀式與行政中心，也是用餐與接待賓客的地點，常有豐富的裝飾（尤其是紋章裝飾）。

外城或城堡外庭
以防禦工事圍出的空間，是領主家庭（含傭人）的居住地。也設有馬房、工房，有時亦有兵營。

門樓
保護城堡出入口的防禦性結構或塔樓，是城堡防禦功能的潛在弱點，因此經常加強工事，設置吊橋或一道以上的吊閘。

稜堡
從幕牆突出的結構或塔樓，協助防禦。

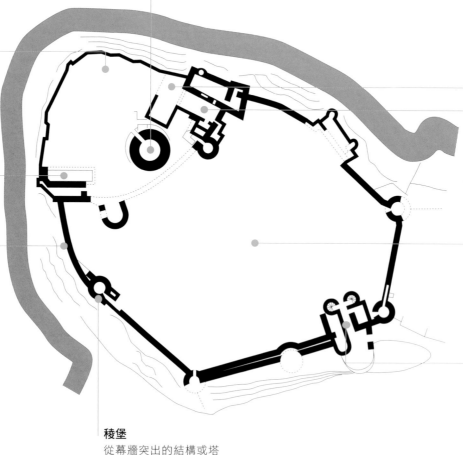

同心圓城堡
設有兩道以上同心圓
式幕牆的城堡。同心
圓城堡通常沒有主
樓,並依據地形而有
各種形式。

塔樓
附加於建築物或從建
築物伸出的狹窄高聳
結構,也可能是獨立
結構體。城堡的塔樓
設有防禦工事,通常
位於幕牆不同段交叉
處的頂端,以減少城
堡的潛在弱點。亦參
見屋頂,138頁。

廚房

稜堡
從幕牆突出的結構或
塔樓,協助防禦。

護城河
環繞城堡周圍的防禦
性壕溝或大型戰壕,
通常側邊相當陡峭且
裡面裝滿水。

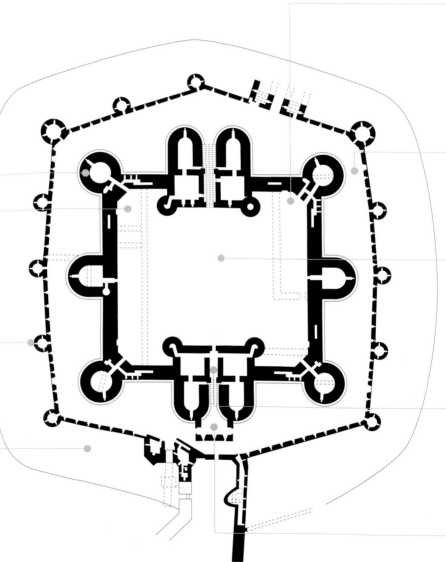

大堂
城堡的儀式與行政中
心,也是用餐與接待
賓客的地點,常有豐
富的裝飾(尤其是紋
章裝飾)。

外城或城堡外庭
以防禦工事圍出的空
間,是領主家庭的居
住地。也設有馬房、
工房,有時亦有兵
營。

內城
為次高的防禦工事圍
塑出的空間,為主樓
設置之處。內城通常
位於外城或城堡外庭
中,或與之相鄰,並
有另一道幕牆或木椿
環繞。

門樓
保護城堡出入口的防
禦性結構或塔樓,是
城堡防禦功能的潛在
弱點,因此經常加強
工事,設置吊橋或一
道以上的吊閘。

碉樓
位於門樓前的另一道
防線,通常設計來包
圍攻擊者,從上方往
攻擊者投射武器。碉
樓也指城牆主要防禦
工事外的防衛前哨。

防禦性建築 > 外觀

雉堞

牆體頂端排列間隔固定的齒狀突出物。其突出處稱為「城齒」，中間凹處稱為「垛口」。雉堞雖源自於城牆與城堡之類的防禦性建築，但後來皆為裝飾用途。亦參見屋頂，140頁。

垛眼

位於支撐雉碟式女兒牆相鄰樑托間的樓層洞口，是一種防禦性的設計，可從這裡將物體或液體朝下方往攻擊者傾倒，但日後多為裝飾用途。亦參見屋頂，140頁。

射箭孔

可供射箭的極狹窄窗口。箭孔的內側牆體通常鑿出較大的空間，讓射手有較寬廣的發射角度。最常見的箭孔形式為十字形，如此射手能更自由往不同方向與高度射箭。

碉樓

位於門樓前的另一道防線，通常設計來包圍攻擊者，從上方往攻擊者投射武器。碉樓也指城牆主要防禦工事外的防衛前哨。

雉堞

吊閘

位於門樓或碉樓的格狀木門或金屬門，可運用滑輪系統快速升降。門樓常有前後兩道（或更多）吊閘，如此可困住攻擊者，讓他們無法躲過從上方傾倒的發射物。

射箭孔

護城河

環繞城堡周圍的防禦性壕溝或大型戰壕，通常側邊相當陡峭且裡面裝滿水。

吊橋

護城河上可升降的橋。吊橋多為木橋，常以平衡錘系統運作。有些城堡設有兩座連續的吊橋，以進一步阻擋或妨礙敵人攻擊。

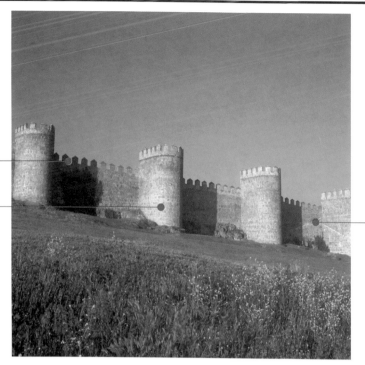

雉堞

稜堡
從幕牆突出的結構或
塔樓，協助防禦。

幕牆
包圍城堡外庭或內
外城的防禦性牆體。
幕牆通常有抬高的步
道，並由數座塔樓聯
繫，以強化防禦功
能。為了阻擋攻勢，
幕牆底部常有突出的
裙狀斜坡。有些幕牆
（尤其是早期的城寨
城堡）在以石材重建
之前，往往僅採用簡
單的木椿圍牆。

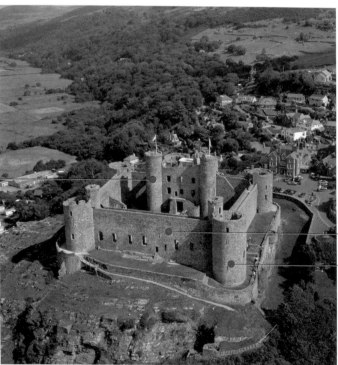

主樓
位於城堡中央的大型
塔樓，有時位於土丘
上，周圍常有壕溝包
圍。主樓是城堡中防
禦最完備的地方，是
領主住所，大堂與禮
拜堂也位於此地或在
附近。

幕牆

塔樓

33

鄉間住宅與別墅（一）

鄉間住宅基本上是源自於中世紀城堡或堡壘。城堡或堡壘是要透過軍事力量的展現，宣揚堡主的權力，鄉間住宅則以展現物質與文化優越性，展現宅主力量。要傳達這一點可採用紋章裝飾，也可透過新的建築表現方式（尤其是古典主義以及後來的新古典主義，例如36頁的凱德斯頓莊園）。即使如此，中世紀建築語彙的軍事色彩並未輕易受到遺忘，諸如雉堞等特徵，一直到十九世紀的鄉間住宅仍可看見，即使建築物並不具備任何軍事意義（例如下圖的列支敦士登堡）。

緊接著鄉間住宅興起的建築類型是別墅，帕拉底歐（Palladio，1508—1580）的圓廳別墅（Villa Capra，右頁）就是歷來最知名的典範。在現代時期之初，隨著城市的合併與擴張，上流社會興起逃離城市腐化、到鄉間尋找庇護的風潮，更重要的是，這讓他們再度熟悉讓他們獲得權力的土地。由於鄉間住宅與別墅的地點相同，因此隨著時間演進，兩者出現重疊，到了二十世紀更是彼此融合，柯比意（Le Corbusier, 1887 —1965）的薩伏伊別墅（Villa Savoy，37頁）就是一例。

卡爾・亞歷山大・海德洛夫（Carl Alexander Heideloff, 1789 —1865），列支敦士登堡，德國巴登－符騰堡州（Baden-Wüttemberg）斯瓦比亞高原（Swabian Alb），1840 —42（以中世紀建築為基礎）。

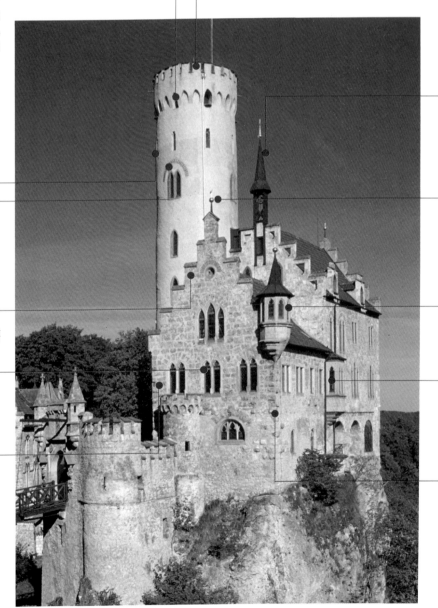

堞眼
位於支撐雉碟式女兒牆相鄰樑托間的樓層洞口，是一種防禦性的設計，可從這裡將物體或液體朝下方往攻擊者傾倒，而此處純為裝飾用途。亦參見防禦性建築，32頁；屋頂，140頁。

塔樓
依附於建築物，或從建築物伸出的狹窄高聳結構，也可能是獨立結構體。亦參見防禦性建築，31頁。

減壓拱
位於過樑上方的拱，讓重量往開口兩邊分散，也稱為輔助拱。亦參見拱，77頁。

階式山牆
突出於斜屋頂上方的山牆部分，呈現階梯狀。

柳葉形尖拱窗
狹長尖頂的窗戶，狀似柳葉刀。亦參見窗與門，125頁。

亂石砌
以形狀不規則的磚石所砌成的牆體，通常以厚的灰泥層接合。亦參見牆與面，86頁。

雉堞
牆體頂端排列間隔固定的齒狀突出物。突出處稱為「城齒」，中間凹處稱為「垛口」。雉堞雖源於城牆與城堡，但後來皆為裝飾用途。亦參見防禦性建築，32頁；屋頂，140頁。

箭形尖頂塔
通常位於斜屋頂屋脊上的小型尖塔，或位於兩座斜屋頂的屋脊垂直相交處。亦參見屋頂，140頁。

球形尖頂飾
位於小尖塔、尖塔或屋頂的球形頂端裝飾。亦參見14、23、27、47、138頁。

角塔
建築物牆體或屋頂轉角處垂直突出的小塔樓。亦參見屋頂，140頁。

凸肚窗
從二樓以上的樓層突出，高度為一層樓以上的窗戶，但不延伸到地面層。亦參見窗與門，127頁。

隅石
建築物的轉角石，通常由較大型的粗石砌體構成，有時使用的材料與建築物主體不同。亦參見牆與面，87頁。

安德烈亞‧帕拉底歐（Andrea Palladio），「圓廳別墅」（Villa Capra, "La Rotonda"），義大利維琴查（Vicenza），1566年興建。

煙囪
通常為磚造結構體，功能是將室內壁爐的煙導出戶外。突出於屋頂的部分常有繁複裝飾，頂部有煙囪頂管。亦參見屋頂，136頁。

燈籠亭
類似小型圓頂的結構，通常位於大型圓頂上方，有時做為觀景台。亦參見屋頂，141頁。

閣樓通風窗
位於柱頂楣構上方牆面的窗戶。

四坡屋頂
四面皆為斜坡的屋頂。亦參見屋頂，132頁。

碟形圓頂
高度比跨距小許多的圓頂，因此看起來像較為扁平、倒扣的碟子。亦參見屋頂，143頁。

山花雕像座
放置於三角楣上方扁平台座的雕塑（通常是甕飾、棕葉飾或雕像）。若置於三角楣的兩底角而非頂角，則稱為「底角山花」。亦參見古典神廟，9頁。

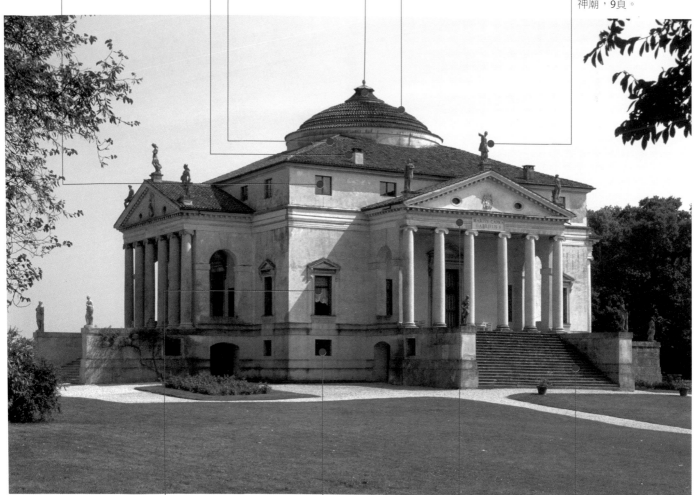

主廳三角楣窗
位於主要樓層的窗戶，上方以三角楣裝飾。亦參見窗與門，121頁。

地下室窗
位於主廳下方的窗戶，高度相當於柱基座或台座。

六柱式愛奧尼亞門廊
門廊是從建築物主體延伸而出的入口，通常有和神廟立面一樣的柱廊（此處），上方有三角楣。六柱式亦參見古典神廟，10頁；關於愛奧尼亞柱式，參見拱，67頁。

露天台階
通往大門或入口的室外台階。

鄉間住宅與別墅（二）

羅伯·亞當（Robert Adam），凱德斯頓莊園（南立面），英國德比郡（Derbyshire），1760—70。

科林斯柱頂楣構
柱頂楣構是柱頭上方的結構，由楣樑、橫飾帶與簷口構成。關於科林斯柱式，亦參見柱與支柱，68頁。

鉛皮屋頂
將鉛皮鋪在木條板上的屋頂表面。亦參見屋頂，135頁。

圓雕飾
圓形或橢圓形的裝飾性鑲板，常以繪畫裝飾雕塑、或如此處以人物或場景裝飾。亦參見牆與面，112頁。

中央假拱
位於牆面的拱，中間無實際開孔。亦參見拱，76頁。

科林斯式巨柱
巨柱通常是直立的圓柱，由柱礎、柱身與柱頭構成，高度達兩層樓（或更高）。關於科林斯柱式，亦參見柱與支柱，68頁。

頂樓鑲板浮雕
鑲板浮雕是在長方形的鑲板表面上，以凹或凸的圖案裝飾；這裡是位於頂樓的淺浮雕。亦參見牆與面，114頁。

垂幔與圓盤橫飾帶
橫飾帶為柱頂楣構的中間部分，位於楣樑和簷口之間。此處則是運用下垂的弧形布幔圖形（垂幔飾）與圓盤狀裝飾（圓盤飾）重複排列，裝飾。亦參見64、113、115頁。

夾層窗
位於兩主要樓層間（通常是主廳與頂樓）較低樓層的窗戶。

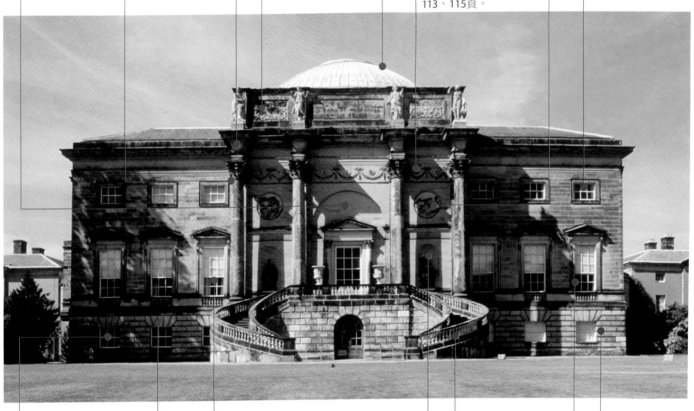

地下室窗
位於主廳下方的窗戶，高度相當於柱基座或台座。

上下滑窗
由一扇以上的格狀窗扇（裝設一片以上玻璃板的木框架）組成的窗戶，窗扇裝設在窗樘（窗側柱）的溝槽中，可上下垂直滑動。窗框通常藏有平衡錘，以繩索與滑輪和窗扇相連。亦參見窗與門，117頁。

入口階梯
通往建築物入口的階梯。亦參見露天台階，35頁。

粗石砌
一種石砌風格，相鄰石塊的接合處會加工來凸顯。亦參見牆與面，87頁。

楔石
形成拱曲線的楔形塊體（多為石塊），此處是位於窗戶上方的平拱。亦參見拱，72頁。

雕像壁龕
牆面有安置雕像的拱形凹處。亦參見牆與面，113頁。

主廳三角楣窗
位於主要樓層的窗戶，上方以三角楣裝飾。亦參見窗與門，121頁。

柯比意，薩伏伊別墅，法國普瓦西（Poissy），1928—29。

水平帶窗
一連串高度相同的窗戶，中間僅以中框分隔，因此形成連續的水平帶橫過整棟建築。亦參見窗與門，126頁。

平屋頂
斜度近乎水平的屋頂（通常仍稍傾斜，以利排水）。亦參見屋頂，133頁。

曲線形混凝土頂部結構
頂部結構是位於建築物主體上方的結構，這裡的頂部結構由多個曲線造型構成。亦參見現代結構，81頁；牆與面，96頁。

中框
分隔窗孔的垂直條狀物或構件。亦參見窗與門，116、117、119頁。

水泥塗料牆面
以厚灰泥或水泥（如此處）塗料塗抹於牆面，使其平滑防水。亦參見牆與面，97頁。

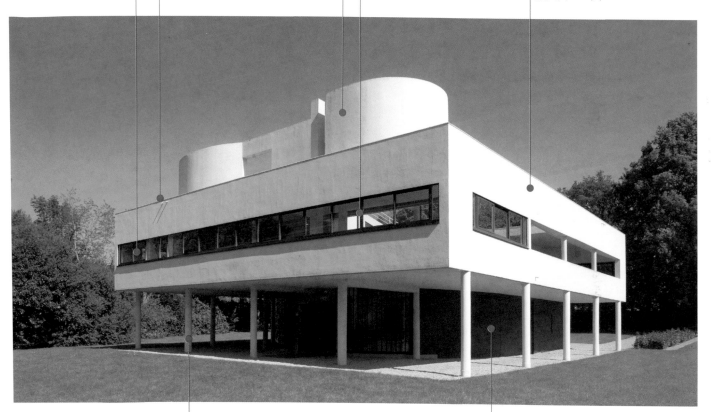

獨立柱
獨立柱是將建築從地面層抬高的支柱或柱，如此可讓建築物下方有更多空間，提供動線或用做儲存物品。亦參見柱與支柱，63頁。

一樓儲存空間與設備區

臨街建築（一）

臨街建築在各種建築類型與年代都曾出現，可説是跳脱類型的建築形式。臨街建築或多或少受到基地性質的影響。緊鄰街道的基地當然有許多具體優勢，例如能見度高，容易抵達，因此方便做生意。這類基地具備便利性與商業優勢，能帶動大量需求。臨街建築的正面通常相對狹窄，卻因為顯眼，因此成為建築表現的重要場所。

臨街建築的基地因為有許多特點，因此形成了一些跨越時空的共通特色。例如，臨街建築有一個主要立面，為建築表現的焦點所在。在本單元的例子中，可以看出垂直性常被強調，即使是地面下的地下室也常會呈現出來讓人看得見。而孟莎屋頂（折線形屋頂）與老虎窗，能增加建

築物上方可用的空間。如在第44—45頁的例子，隨著時間演進，建築師為了重新詮釋與顛覆臨街建築的型態，這些特色不再出現。即使如此，我們仍能在這種特殊的建築形式中，看出類似的特色。

倫敦斯戴波客棧（Staple Inn），興建於1580年代（日後經過修復）。

煙囪
通常為磚造結構體，功能是將室內壁爐的煙導出戶外。突出於屋頂的部分常有繁複裝飾，頂部有煙囪頂管。亦參見屋頂，136頁。

山牆
牆上通常呈三角形、夾住斜屋頂斜面的部分。亦參見屋頂，136、137頁。

鋪瓦斜屋頂
斜屋頂只有單一屋脊，屋脊兩旁為斜坡面，兩端由山牆夾住。此處的斜屋頂鋪設了屋瓦。亦參見牆與面，94頁；屋頂，132、136頁。

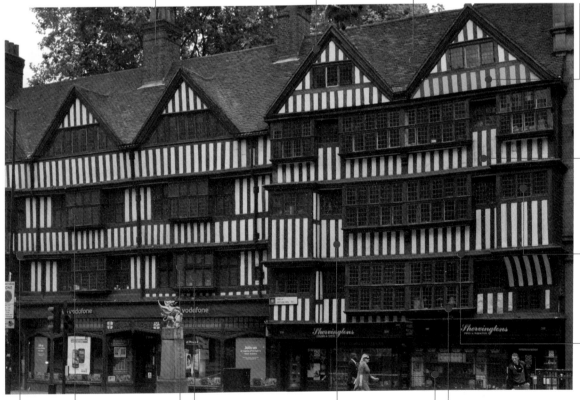

密間柱木構架
木構架是運用木柱與橫樑（有時用斜樑）的建築施工方式，每根樑之間以石灰泥、磚或石填充。「密間柱」是指相鄰的木間柱之間，空間十分狹窄。亦參見牆與面，92頁。

石灰底灰填充
運用石灰為原料的水泥底灰，填充於木材構件之間的空間。亦參見牆與面，97頁。

推射窗
一邊以一道以上的鉸鍊與窗框固定的窗戶。亦參見窗與門，116頁。

窗楣
位於窗戶上方、多為水平的支撐構件。亦參見窗與門，116頁。

凸肚窗
從二樓以上的樓層突出，高度為兩層樓的窗戶，但不延伸到地面層。亦參見窗與門，127頁。

中框
分隔窗孔的垂直條狀物或構件。亦參見窗與門，116、117、119頁。

木間柱
位於大型柱之間的小型垂直構件。亦參見牆與面，92頁。

窗台
安置窗戶的水平基底。亦參見窗與門，116頁。

懸挑
木結構建築中，上方樓層比下方樓層突出。亦參見牆與面，93頁。

橫框
分割窗孔的橫條或構件。亦參見窗與門，116、117與119頁。

櫃式窗
位於商店門面、類似櫥櫃的木製窗，通常由多片窗扇構成。亦參見窗與門，126頁。

帕拉底歐，統帥府（Palazzo del Capitanio），
義大利維琴查，1571—72。

欄杆式頂樓露台
陽台是附加於建築物外側的平
台，可以是懸臂式，亦可用托
座支撐，外圍有欄杆環繞。欄
杆是支撐扶手或壓頂的一連串
欄杆柱。亦參見窗與門，128
頁。

齒形飾
從古典式簷口下方突
出、重複排列的正方形
或矩形塊體。亦參見柱
與支柱，67—69頁。

前錯式複合柱頂楣構
柱頂楣構是壁柱柱
頭上方的結構，由楣
樑、橫飾帶與簷口構
成。若是柱頂楣構往
前凸，比柱子或壁柱
還突出時，則稱為
「前錯」。關於複合
柱式，亦參見柱與支
柱，69頁。

主廳窗
位於建築物主要樓層
的窗戶。

窗緣飾邊
泛指窗戶的裝飾性
外框。亦參見窗與
門，117、120頁。

三槽板式支撐托座
支撐托座是從牆體突
出的部分，負責支撐
上方結構。這裡的支
撐托座是採用三槽板
的形式，亦即多立克
橫飾帶上刻有溝槽的
長方體，特色為三條
垂直線。

半圓拱開口
半圓拱由單一圓心
的曲線構成，拱
高相當於跨距的
一半，因此呈現半
圓形式。亦參見
拱，73頁。

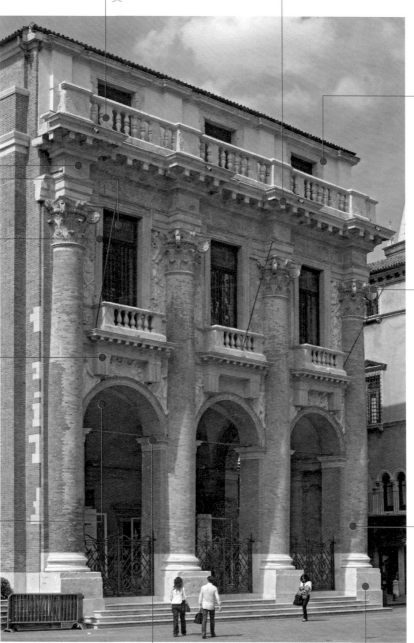

肩飾式頂樓窗緣飾邊
這種窗緣飾邊，是
位於窗孔上方⊓形的
對稱側突，通常是由
小型矩形折邊構成，
也可有其他更繁複的
裝飾。亦參見窗與
門，120頁。

複合柱頭
柱頭為柱子最上方往
外展開、有裝飾的部
分，其頂部直接承接
楣樑。複合柱式亦參
見柱與支柱，69頁。

複合式巨柱
巨柱通常是直立的圓
柱，由柱礎、柱身與
柱頭構成，高度為兩
層樓（或更高）。亦
參見柱與支柱，63
頁。關於複合柱式，
亦參見69頁。

拱墩
通常為水平帶（但不一
定非是水平的），是拱
往上形成的起點，也是
將起拱石安置於上的地
方。亦參見拱，72頁。

柱腳
有時用來墊高柱或壁柱
的線腳塊狀。

臨街建築（二）

荷蘭費勒鎮（Veere），1579。

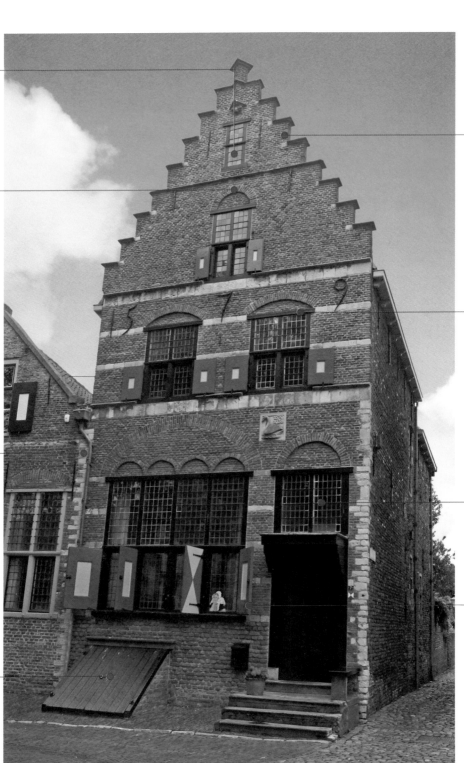

山牆窗
位於山牆的窗戶。亦
參見窗與門，116頁；
屋頂，136頁。

減壓拱
位於過樑上方的拱，
讓重量往開口兩邊分
散，也稱為輔助拱。
亦參見拱，77頁。

隅石
建築物的轉角石，通
常由較大型的粗石砌
體構成，有時使用的
材料與建築物主體不
同（如此處）。亦參
見牆與面，87頁。

地窖門
直接由街道通往建築
物地窖的門。地窖是
建築物位於地下層的
房間或空間，通常用
來儲物。

階式山牆
突出於斜屋頂上方的
山牆部分，呈現階梯
狀。亦參見屋頂，137
頁。

窗楣
通常為水平的支撐構
件，位於窗戶上方。
亦參見窗與門，116
頁。

門頂採光窗
位於門上方的矩形
窗，但仍算位於整體
的門緣飾邊內。

窗板
以鉸鏈裝設於窗戶兩
側的板子，通常為百
葉形式，關上可遮光
或保護安全。窗板可
以裝設於窗戶內或窗
戶外。亦參見44頁；
公共建築，47頁；窗
與門，128頁。

倫敦貝德幅廣場26號（Bedford Square 26），1775—86。

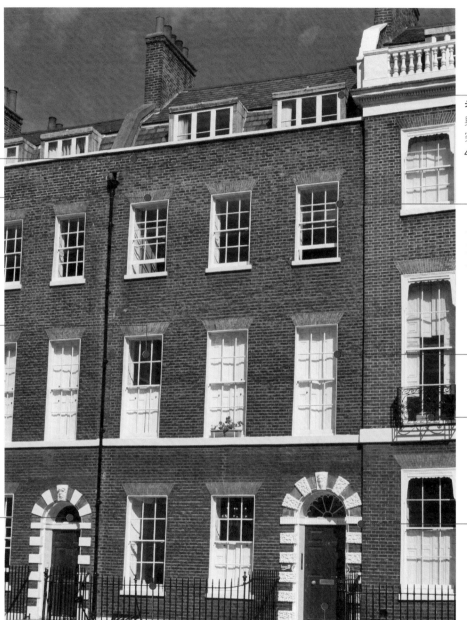

女兒牆
沿著屋頂、陽台或橋樑邊緣延伸的低矮護牆或欄杆。亦參見屋頂，136頁。

平拱磚造窗楣
平拱是以特殊形狀的斜楔石所組成，有水平的拱背與拱腹，常用在門窗的楣。亦參見窗與門，116頁。

上下滑窗
由一扇以上的窗扇（由一片以上玻璃板構成的木框架）組成的窗戶，窗扇裝設在窗樘（窗側柱）的溝槽中，可上下垂直滑動。窗框通常藏有平衡錘，以繩索與滑輪和窗扇相連。亦參見窗與門，117頁。

門頂扇形窗
門上方的半圓窗或拉長的半圓窗，位於整體的門緣飾邊內，有輻射狀格條，形成扇子或旭日狀。亦參見窗與門，119頁。

老虎窗
與斜屋頂平面呈垂直突出的窗戶。亦參見42頁；窗與門129頁。

夾層窗
位於兩主要樓層間（通常是主廳與頂樓）較低樓層的窗戶。

主廳窗
位於建築物主要樓層的窗戶。

小露台
位於建築物最上方樓層窗外，由石造欄杆或最常見的鑄鐵欄杆所圍出的低矮區域。亦參見窗與門，128頁。

塊狀粗石砌門緣飾邊
這是門的裝飾性框架，此處以粗石砌塊裝飾，石塊之間會以相等的間隔或明顯的凹陷空間來分隔。亦參見窗與門，117頁；關於粗石砌，參見牆與面，87頁。

欄杆
圍籬狀的結構，用以圍出一個空間或平台。欄杆的支撐構件常有裝飾。亦參見窗與門，128頁。

鑲板門
由冒頭、邊梃、中樘梃（有時有中框）構成結構框架的門，中間以木鑲板填充。亦參見窗與門，119頁。

臨街建築（三）

巴黎奧斯曼大道
（Boulevard Haussmann），1852—70。

天窗
與屋頂表面平行的窗戶。亦參見窗與門，129頁。

老虎窗
與斜屋頂平面呈垂直突出的窗戶。亦參見41頁；窗與門128頁。

小露台
位於建築物最上方樓層窗外，由石造欄杆或最常見的鑄鐵欄杆所圍出的低矮區域。亦參見窗與門，128頁。

窗緣飾邊
泛指窗戶的裝飾性外框。亦參見窗與門，117、120頁。

簷口
柱頂楣構最頂部，較下方層突出，亦參見柱與支柱，64—69頁。

孟莎屋頂
有雙重斜坡的屋頂，通常下方斜坡較陡。孟莎屋頂常設有老虎窗，而且是四坡式的屋頂。孟莎屋頂為法式設計，是以最初的設計者法國建築師法蘭斯瓦·孟莎（François Mansard，1598—1666）命名。若孟莎屋頂兩邊有平的山牆而不是斜坡，則會被嚴格稱為「折線形屋頂」。亦參見屋頂，132頁。

推射窗
側邊以一道以上的鉸鍊與窗框相連的窗戶。亦參見窗與門，116頁。

壁柱
壁柱是稍微從牆面突出的扁平柱。亦參見22、23、25、46、47、50、52、62頁。

鍛鐵陽台欄杆
陽台是附加於建築物外側的平台，可以是懸臂式，亦可用托座支撐，外圍有欄杆環繞。這裡的欄杆是以鍛鐵打造（鍛鐵是碳含量很低的鐵合金，因此容易延展與焊接）。鍛鐵通常用來當做裝飾性的鐵製部分。陽台亦參見臨街建築，39頁；現代建築，53、55頁；窗與門，128頁。欄杆請參見臨街建築，41頁；窗與門，128頁；樓梯與電梯，150頁。

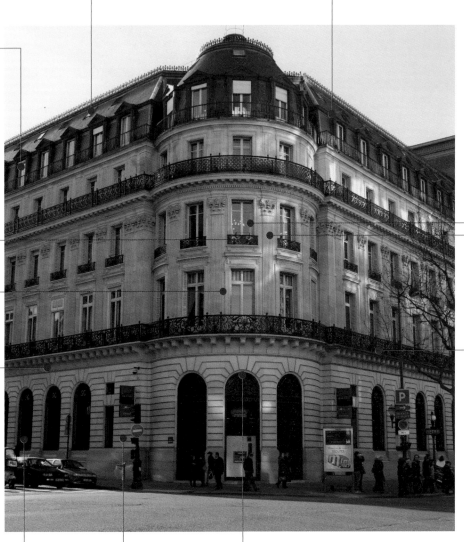

一樓連拱
連拱由位於柱或支柱上方重複排列的一連串拱圈所構成。亦參見拱，76頁。

帶狀粗石砌
一種砌石形式，只在石塊接合處的上下邊削尖。亦參見牆與面，87頁。

拱心石
拱圈頂部中央的楔形石塊，讓其他楔石固定不動。亦參見拱，72頁。

亨利‧傑尼維‧哈登伯格（Henry Janeway Hardenbergh），達科他公寓（The Dakota）。紐約市，1880—84。

凸肚窗
從二樓以上的樓層突出，但不延伸到地面層。亦參見窗與門，127頁。

小圓頂
圓頂通常是半球形的結構，是將拱頂的中軸線做360度旋轉衍生而成。亦參見屋頂，141、142、143頁。

尖頂飾
位於小尖塔、尖塔或屋頂的頂端裝飾。亦參見屋頂，138頁。

山牆
牆上通常呈三角形、夾住斜屋頂斜面的部分。亦參見屋頂，136、137頁。

老虎窗
與斜屋頂平面呈垂直突出的窗戶。亦參見窗與門，129頁。

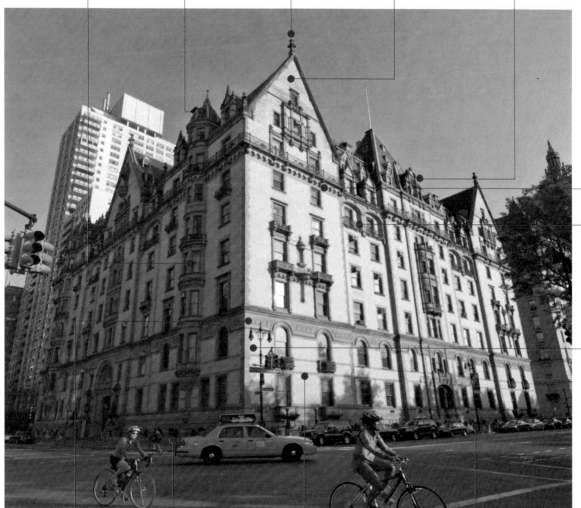

簷口
柱頂楣構最頂部，較下方層突出，此處則是支撐欄杆與陽台。亦參見柱與支柱，64—69頁。

小露台
位於建築物最上方樓層窗外，由石造欄杆或最常見的鑄鐵欄杆所圍出的低矮區域。亦參見窗與門，128頁。

隅石
建築物的轉角石，通常由較大型的粗石砌體構成，有時使用的材料與建築物主體不同（如此處）。亦參見牆與面，87頁。

橫飾帶
嚴格來說是柱頂楣構的中間部分，位於楣樑和簷口之間，常以浮雕裝飾。也可用在如此處的情況，指任何沿著牆面連續延伸的水平帶狀浮雕。亦參見柱與支柱，64—69頁。

地下室窗
泛指位於地面樓層的窗戶。在古典建築中，是指位於主廳下方的窗戶，高度相當於柱基座或台座。

束帶層
沿著外牆延伸、橫向的細線腳。亦參見牆與面，104頁。

粗石砌地下室
地下室是建築中最低的樓層，通常部分或整體皆位於地面下。在古典建築中，地下室是位於主廳層下方，高度相當於柱基座或台基。粗石砌是一種石作細工的形式，藉由在相鄰石塊的接合處製作凹處，或以各種方式切割石面，以凸顯出石塊部分。亦參見牆與面，87頁。

臨街建築（四）

安東尼‧高第（Antoni Gaudi，1852—1926），巴特由之家（Casa Batlló），西班牙巴塞隆納，1877年（1904—06改造）。

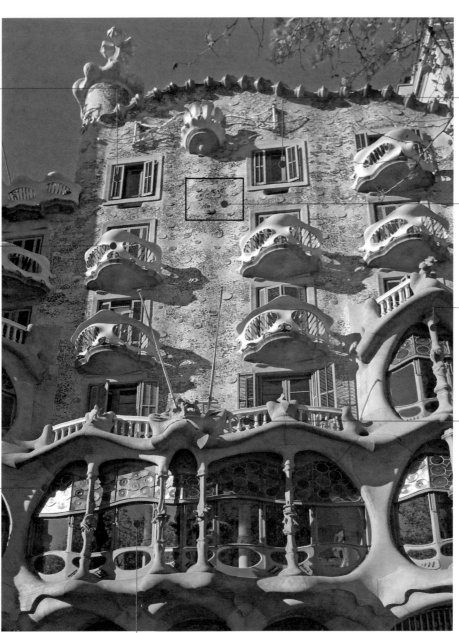

窗板
以鉸鏈裝設於窗戶兩側的板子，通常為百葉形式，關上可遮光或保護安全。窗板可以裝設於窗戶內或窗戶外。亦參見40頁；公共建築，47頁；窗與門，128頁。

小露台
位於建築物最上方樓層窗外，由石造欄杆或最常見的鑄鐵欄杆所圍出的低矮區域。亦參見窗與門，128頁。

卵形窗
略呈卵形的窗戶。

直線窗
完全以直線構成的長形或方形窗。

多色瓷磚牆面
以不同顏色的瓷磚所裝飾的牆面。亦參見牆與面，95頁。

裝飾性中框
中框為分隔窗孔的垂直條狀物或構件，此處以裝飾手法處理。亦參見窗與門，116、117、119頁。

欄杆
支撐扶手或壓頂的一連串欄杆柱。亦參見窗與門，128頁。

不規則開窗
這種不規則的窗戶排列，為無法明確定義的形式。

法蘭克・蓋瑞（Frank Gehry），雷與瑪莉亞・史戴塔中心（Ray and Maria Stata Center），麻省理工學院，美國麻州劍橋，2000—04。

鋁覆面
覆面是在一層材料上包覆或塗抹另一種材料，以強化底下材料的耐候性或美感。鋁是常用來當做覆面的材料，因為它相對很輕，且表面經處理成耐久的氧化鋁之後還可抗蝕。亦參見牆與面，101頁。

解構主義形式
這種形式的特色，在於外觀竭力採用非線性形式，並將常常有稜有角的各種元素並置。亦參見現代建築，81頁。

中框
分隔窗孔的垂直條狀物或構件。亦參見窗與門，116、117、119頁。

凸窗
從牆面突出的窗戶。

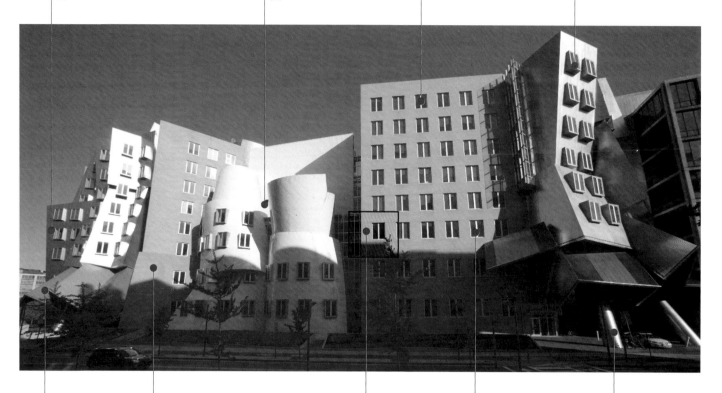

波浪狀雨庇
雨庇是從建築物突出的結構，具有遮陽擋雨的功能。此處的雨庇為波浪狀，以一連串凹處與凸起交錯。亦參見牆與面，102頁。

牆身收分
逐漸往上方內傾的牆面。亦參見現代結構，80頁。

磚造飾板
以磚打造的預鑄帷幕牆飾板。亦參見牆與面，89頁。

內縮式窗戶
表面往牆體內凹的窗戶。

混凝土板柱
板柱是提供垂直結構支撐的直立構件，這裡是以混凝土打造。亦參見柱與支柱，62頁；現代建築，78頁。

公共建築（一）

自人類社會出現以來，就有公共建築的需求。公共建築代表社群，而非個人，其重要性不僅在於其所促成的特殊功能，更是向來鄉鎮、城市或國家展現身分與威望的偉大宣言。

公共建築自然也歷經長久演進，功能從最初純為行政管理，演變出眾多新類型（尤其是十九世紀），例如市政廳、公共圖書館、博物館與火車站。雖然種類繁多，但基本特色仍與市民及社會功能相關，也使公共建築與其他建築類型有所區隔。

在本單元的例子中可看出，公共建築常位於能見度高的基地，而且對（原本的）建築涵構來說，常常可是相當龐大的。公共建築具有高度的建築性，意思是透過運用特殊的建築語彙及裝飾，刻意展現建築主張。因此，雖然數千年來公共建築運用過不計其數的建築語彙，全都是建築表現性的極致，也就是非常宏偉華麗，或表現性非常明顯。公共建築就是藉由這種方式，展現其重要的象徵性。

亨德里克·德·凱瑟（Hendrik de Keyser），市政廳，荷蘭台夫特，1618—20。

風向標
顯示風向的可動式結構，通常位於建築物的最高點。

尖頂飾
位於小尖塔、尖塔或屋頂的頂端裝飾。亦參見屋頂，138頁。

鐘塔
塔樓是狹長高聳的結構，比建築物的其他部分高。此處的塔樓裝設了一口鐘。亦參見中世紀大教堂，14頁、防禦性建築，31頁；鄉間住宅與別墅，34頁；公共建築，46、51頁；屋頂，138頁。

盾形徽紋
具有象徵性的徽章設計，代表個人、家族或團體。

壁龕
牆面的拱形凹處，用來安置雕像（如此處的中央壁龕），或純粹增加表面的變化。亦參見牆與面，113頁。

甕形尖頂飾
位於小尖塔、尖塔或屋頂的甕形頂飾。亦參見屋頂，138頁。

愛奧尼亞柱頂楣構
柱頂楣構是柱頭上方的結構，由楣樑、橫飾帶與簷口構成。關於愛奧尼亞式，亦參見柱與支柱，67頁。

愛奧尼亞槽角壁柱
壁柱是稍微從牆面突出的扁平柱，槽角則是指在柱或壁柱上以垂直凹槽做出鋸齒狀。關於愛奧尼亞柱式，亦參見柱與支柱，67頁。

三槽板
多立克橫飾帶上刻有溝槽的長方體，特色為三條垂直線。亦參見柱與支柱，65、66頁。

凸肩式窗緣飾邊
這種窗緣飾邊，是位於窗孔上方冂形的對稱側突，通常是由小型矩形折邊構成，也可有其他更繁複的裝飾。亦參見窗與門，120頁。

粗石砌羅馬多立克壁柱
壁柱是稍微從牆面突出的扁平柱。粗石砌是一種石作細工的形式，藉由在相鄰石塊的接合處製作凹處，或以各種方式切割石面，以凸顯石塊部分。亦參見牆與面，87頁；關於羅馬多立克柱式，亦參見柱與支柱，65頁。

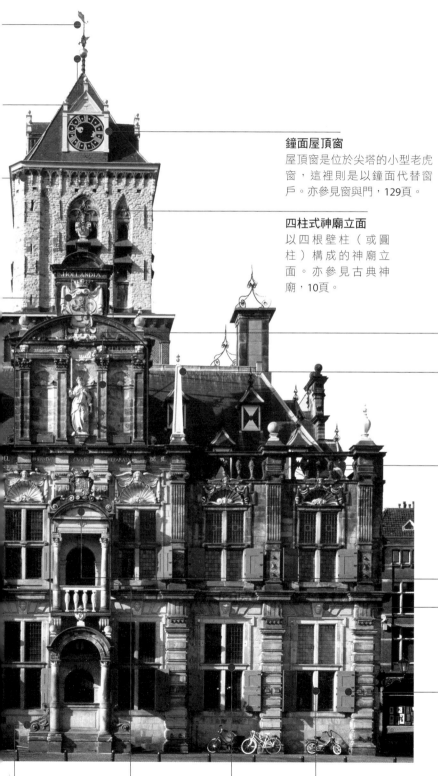

鐘面屋頂窗
屋頂窗是位於尖塔的小型老虎窗，這裡則是以鐘面代替窗戶。亦參見窗與門，129頁。

四柱式神廟立面
以四根壁柱（或圓柱）構成的神廟立面。亦參見古典神廟，10頁。

科林斯壁柱
壁柱是稍微從牆面突出的扁平柱。關於科林斯柱式，亦參見柱與支柱，68頁。

方尖碑
略呈長方形、往上越變越細的瘦長結構體，頂部呈金字塔形。亦參見柱與支柱，63頁。

欄杆式女兒牆
女兒牆是沿著屋頂、陽台或橋樑邊緣延伸的低矮護牆。欄杆是支撐扶手或壓頂的一連串欄杆柱。亦參見窗與門，128頁；屋頂，136頁。

弧形三角楣
與三角形的三角楣類似，但以平緩的弧形取代三角形。亦參見窗與門，121頁。

拱心石假面裝飾
在拱心石上飾以風格化的人或動物臉部雕像。亦參見牆與面，112頁。

窗板
以鉸鏈裝設於窗戶側邊的板子，通常為百葉形式（但此處非百葉），關上可遮光或保護安全。窗板可以裝設於窗戶內或窗戶外。亦參見40、44頁；窗與門，128頁。

渦旋形飾
螺旋狀的捲形飾，最常出現在愛奧尼亞、科林斯與複合式柱頭，也會如此處一樣放大並脫離柱身，當做立面的獨立元素。

雙柱式神廟立面
由兩根圓柱（或壁柱）構成的神廟立面。亦參見古典神廟，10頁。

橫框
分割窗孔的橫條或構件。亦參見窗與門，116、117與119頁。

中框
分隔窗孔的垂直條狀物或構件。亦參見窗與門，116、117、119頁。

公共建築（二）

費德里克·威廉·史蒂文斯（Frederick William Stevens, 1847—1900），賈特拉帕蒂·希瓦吉火車站（Chhatrapati Shivaji Terminus，原維多利亞車站），孟買，1878—87。

女兒牆式尖塔
通常為八角尖塔，錐形的三角面從塔樓邊緣往後退縮。有這種尖塔的女兒牆環繞塔樓頂部，四個角落設有角塔或小尖塔。亦參見屋頂，139頁。

女兒牆
沿著屋頂、陽台或橋樑邊緣延伸的低矮護牆或欄杆。亦參見屋頂，136頁。

滴水獸
以雕刻或鑄造而成的怪誕造型塑像，常從牆體頂端突出，具有排水功能，避免水沿著牆面流下。亦參見14頁。

角塔
建築物牆體或屋頂轉角處垂直突出的小塔樓。亦參見屋頂，140頁。

橫飾帶
嚴格來説是柱頂楣構的中間部分，位於楣樑和簷口間，常以浮雕裝飾。也可如此處指沿著牆面連續延伸的水平帶狀浮雕。亦參見64—69頁。

幾何窗花格
簡單的窗花格形式，由數個含有葉形飾的圓形構成。亦參見窗與門，123頁。

拱形三角楣
由水平楣與上方拱圍出的裝飾空間，也指三角楣所創造出的三角形（或弧形）空間。亦參見窗與門，121頁。

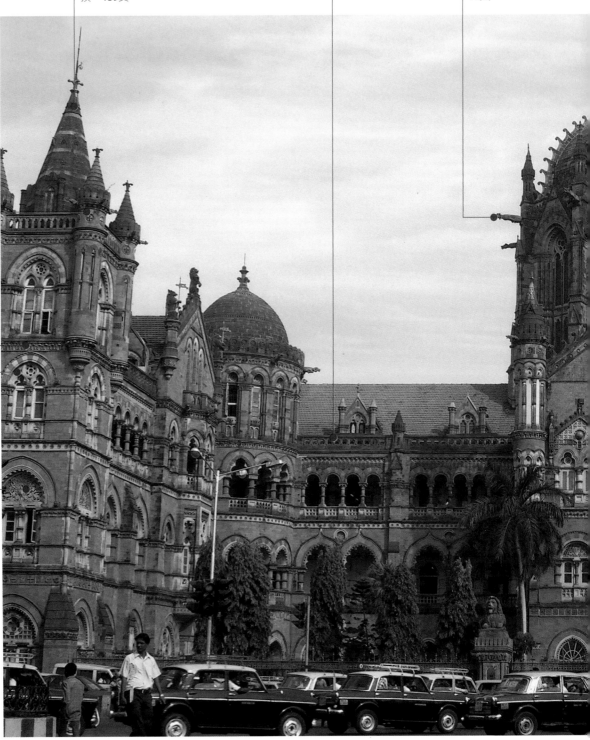

捲葉飾圓頂肋
肋通常是弧形的磚石構件，以相同間距排列，支撐拱頂或圓頂，肋之間則有填充空間。這裡的肋可從戶外看見，並有捲葉飾（漩渦狀的突出葉形）。亦參見屋頂，141頁。

瓜瓣形圓頂
此圓頂結構是靠著許多弧形的肋所支撐，肋之間的空間有填充處理。亦參見屋頂，143頁。

尖頂飾
位於小尖塔、尖塔或屋頂的頂端裝飾。亦參見屋頂，138頁。

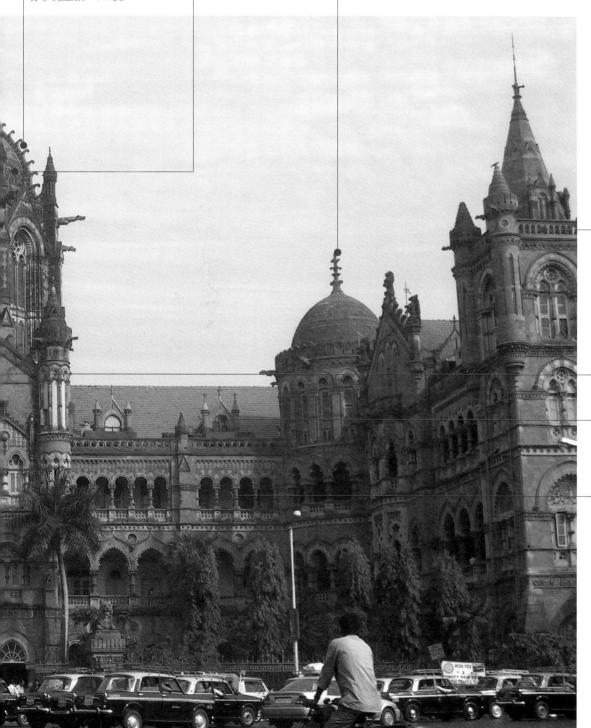

女兒牆

山牆鐘面
山牆是牆上通常呈三角形、夾住斜屋頂斜面的部分，這裡的山牆上裝了時鐘。

老虎窗
與斜屋頂平面呈現垂直的突出窗戶。亦參見窗與門，129頁。

敞廊
一面或數面由連拱或列柱環繞的有頂空間。敞廊可隸屬於較大型建築，也可以是獨立的結構。亦參見牆與面，102頁。

公共建築（三）

保羅‧瓦勒（Paul Wallot）與佛斯特聯合事務所（Foster + Partners），
德國國會大廈（Reichstag），德國柏林，1884—94（1961—64、1992
翻新）。

前錯式複合柱頂楣構
柱頂楣構是壁柱柱頭上方的結構，由楣樑、橫飾帶與簷口構成。若柱頂楣構往前錯，比柱子或壁柱還突出時，稱為「前錯」。關於複合柱式，亦參見柱與支柱，69頁。

尖頂飾
位於小尖塔、尖塔或屋頂的頂端裝飾。亦參見屋頂，138頁。

現代鋼與玻璃圓頂
圓頂通常是半球形的結構，是將拱頂的中軸線進行360度旋轉衍生而成。此處的圓頂是以金屬和玻璃打造。亦參見屋頂，141頁。

楣心
在古典建築中，由三角楣圍出的三角形（或弧形）區域，通常往內退縮且有裝飾，裝飾多為人物雕塑（如此處）。亦參見窗與門，121頁。

轉角突樓
轉角突樓是藉由某個有所區隔的建築形式或把尺度放大，來標示該建築範圍的終點。

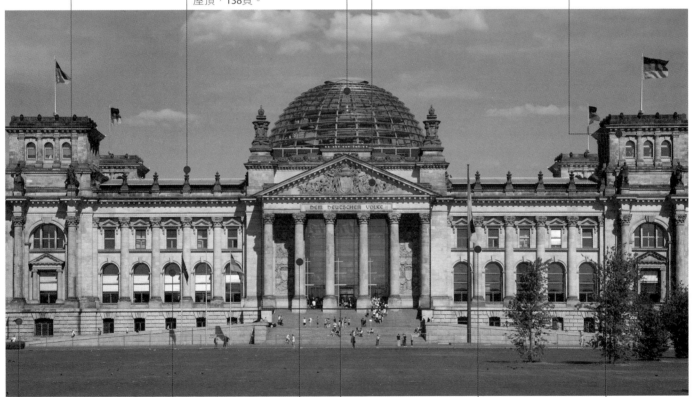

粗石砌地下室
地下室是建築物低於地面的樓層，通常部分或整體皆位於地面下。粗石砌是一種石作細工的形式，藉由在相鄰石塊的接合處製作凹處，或以各種方式切割石面，以凸顯石塊部分。亦參見牆與面，87頁。

圓拱主廳窗
建築物主樓層的圓拱窗。亦參見窗與門，125頁。

複合六柱式神廟立面
以六根圓柱（或壁柱）構成的神廟立面。亦參見古典神廟，10頁。關於複合柱式，亦參見柱與支柱，69頁。

複合式巨柱
巨柱通常是直立的圓柱，由柱礎、柱身與柱頭構成，高度達兩層樓。關於複合柱式，亦參見柱與支柱，63、69頁。

複合式半圓巨壁柱
半圓壁柱並非獨立式圓柱，而是嵌入牆面或表面。巨柱則指延伸兩層樓的柱子。關於複合柱式，亦參見柱與支柱，62、63、69頁。

複合雙柱式神廟立面
由兩根圓柱（或壁柱）構成的神廟立面。亦參見古典神廟，10頁。關於複合柱式，亦參見柱與支柱，69頁。

斯諾赫塔建築事務所（Snøhetta），
新挪威國家歌劇院與芭蕾舞團（New
Norwegian National Opera and Ballet），
挪威奧斯陸，2003—7。

石造覆面
覆面是指在一層材料
上覆蓋或塗抹另一種
材料，以強化下層材
料的耐候性或美感，
此處是採用石材。

玻璃帷幕牆
帷幕牆無承重功能，
而是將建築物圍繞或
包覆，與建築結構相
連，但卻是獨立的部
分。此處以玻璃構
成。亦參見79頁。

斜支柱
提供垂直結構支撐的
斜構件。

觀景台
供欣賞風景的高處
空間，此處是位於
建築物屋頂。

懸吊系統塔
位於舞台上方的大型空
間，供劇院的懸吊系統
運作。懸吊系統是指平
衡錘與滑輪系統，讓布
景可在舞台移動更換。

女兒牆
沿著屋頂、陽台
或橋樑邊緣延伸
的低矮護牆或欄
杆。亦參見屋
頂，136頁。

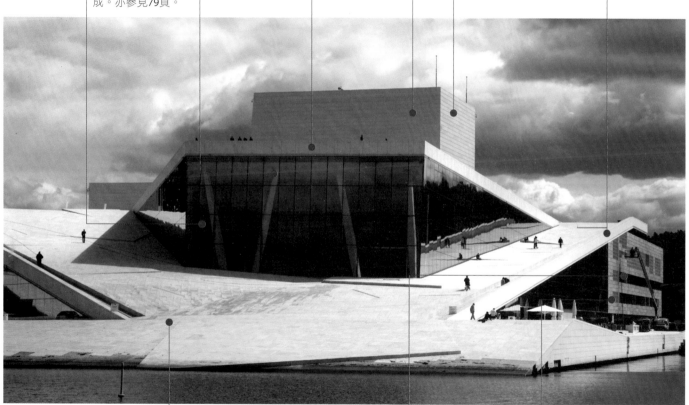

市民廣場
諸如公園或紀念廣場等大
眾可進入的開放空間。在
此例中，市民廣場如一般
常見是出現在公共建築，
以民眾可以進出的斜坡屋
頂與公共建築物融合在一
起。

水平帶窗
一連串高度相同的
窗戶，中間僅以中
框分隔，形成連續
的水平帶環繞著建
築物。亦參見窗與
門，126頁。

鋁牆板
表面為鋁的預製帷
幕牆板。亦參見牆
與面，101頁。

現代方塊建築（一）

現代方塊建築乃非單一的建築類型，而是包含以方塊形式為主的各種建築。此方塊形式是受惠於當代材料的結構特性與運用普及（尤其是鋼與混凝土），而這種建築類型也是現代建築中屢屢出現的重要美學語彙。

十九世紀末，直線形的鋼與混凝土架構開始發展，使得建築物內部的空間設計不再受到牆體支撐的限制，平面也更具自由度與彈性，於是各類型的建築紛紛採取此種結構。因此，接下來談到的建築物範圍非常廣，包括威廉‧勒巴隆‧詹尼（William Le Baron Jenney）的商業建築「第二利特大樓」（Leiter II Building）、密斯‧凡德羅（Mies van der Rhoe）的住宅建築「白院聚落14至20號」（Am Weissenhof 14—20，右頁）、公共建築，甚至紀念性建築，例如54頁的奧斯卡‧尼邁耶（Oscar Niemeyer）的巴西總統府黎明宮（Palácio da Alvorada）。

由於現代方塊建築的形式在二十世紀影響深遠，致使「現代方盒」在部分地區逐漸淪為一成不變的陳腔濫調。有鑑於此，建築師開始重新詮釋方塊形式，並顛覆方塊式的美學與結構確定性。伊東豐雄的仙台媒體中心（55頁）即生動展現了這一點。仙台媒體中心外觀雖是典型的方盒形式，內部卻是以中空斜柵管支撐。

威廉‧勒巴隆‧詹尼，第二利特大樓，芝加哥，1891。

平屋頂
斜度近乎水平的屋頂（通常仍稍傾斜，以利排水）。亦參見屋頂，133頁。

巨型轉角支柱
支柱是提供垂直結構支撐的直立構件，此處轉角支柱的承重比立面附屬支柱多，因此也較粗。

直線格網結構
完全以連續的水平和垂直元素所構成的結構構架。亦參見現代結構，78、80頁。

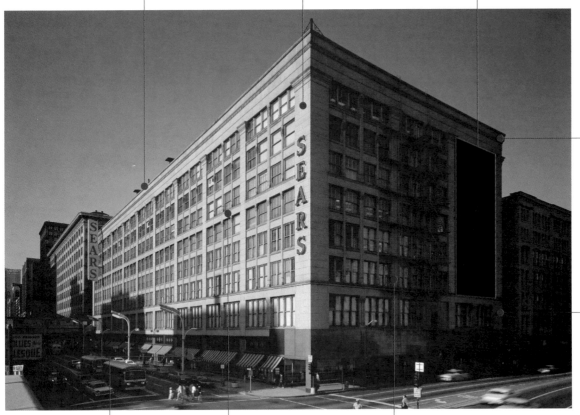

柱頂楣構
柱頂楣構是柱頭上方的結構，由楣樑、橫飾帶與簷口構成。亦參見柱與支柱，64—69頁。

超巨型多立克壁柱
壁柱是稍微從牆面突出的扁平柱。超巨型壁柱（或圓柱）是高度達兩層樓以上的柱子。關於希臘／羅馬多立克柱式，亦參見柱與支柱，63、65、66頁。

商店門面
商店或商業建築的一樓臨街立面，常大量裝設窗戶。亦參見窗與門，126頁。

轉換樑
將承重轉換至垂直支撐的水平構件。此處的混凝土樑採石材覆面，以增加美觀。

古典裝飾支柱
支柱是提供垂直結構支撐的直立構件，此處的支柱以古典元素裝飾。亦參見柱與支柱，62頁。

密斯‧凡德羅，白院聚落14—20號，德國司圖加爾，1927。

白色水泥塗料飾面
水泥塗料飾面是一種添加了水泥的石灰灰泥。水泥塗料多能防水，最常用於外牆表面。此處的塗料就是一般常見的白色塗料。亦參見牆與面，97頁。

平屋頂
斜度近乎水平的屋頂（通常仍稍傾斜，以利排水）。亦參見屋頂，133頁。

鋼筋混凝土雨庇
雨庇是從建築物突出的結構，具有遮陽擋雨的功能，此處是以鋼筋混凝土打造。亦參見牆與面，102頁。

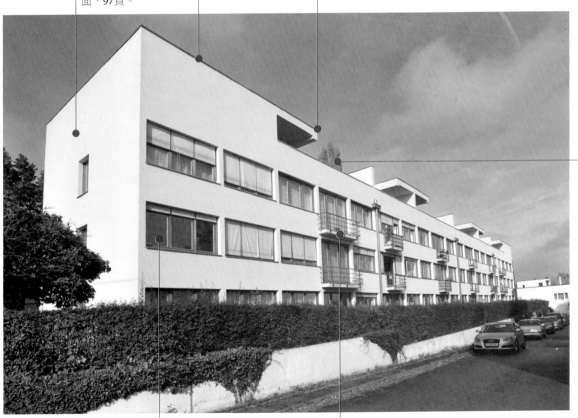

屋頂花園或露台
於建築物屋頂鋪設的花園或露台，可提供休閒功能（若地面層的地價昂貴時，這裡特別有用），還可調節下方空間的溫度。

水平帶窗
一連串高度相同的窗戶，中間僅以中框分隔，形成連續的水平帶環繞著建築物。亦參見窗與門，126頁。

陽台
附加於建築物外側的平台，可以是懸臂式，亦可用托座支撐，周圍有欄杆包圍。亦參見窗與門，128頁。

現代方塊建築（二）

奧斯卡・尼邁耶，巴西總統府黎明宮，巴西利亞，1957年。

玻璃帷幕牆

帷幕牆無承重功能，而是將建築物圍繞或包覆，與建築結構相連，但卻是獨立的部分。此處以玻璃構成，並有鋼構橫框與中框。亦參見79頁。

平屋頂

斜度近乎水平的屋頂（通常仍稍傾斜，以利排水）。亦參見屋頂，133頁。

雨庇

雨庇是從建築物突出的結構，具有遮陽擋雨的功能。亦參見牆與面，102頁。

外加飾條

在建築物或帷幕牆表面加上的輔助元素，通常為了凸顯底下的結構構架。此處的飾條以類似百葉的垂直長條處理，能將玻璃帷幕牆的太陽光折射。

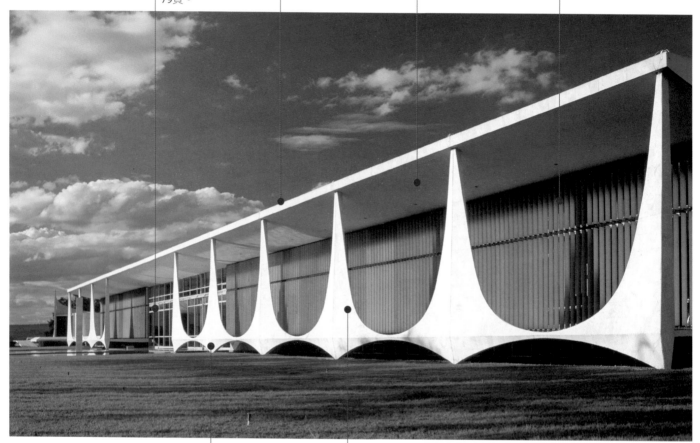

矮弧拱連拱廊

位於柱或支柱上方的連續拱圈。弧拱的弧線是半圓弧的一部分，而半圓弧的圓心位置較拱墩低，因此跨距大於拱高。亦參見拱，73頁。

倒拋物線連拱廊

上下顛倒的連續拱圈，而拱圈弧線是靠兩端支撐的垂鏈所構成。亦參見拱，75頁。

伊東豊雄，仙台媒體中心，日本仙台，2001。

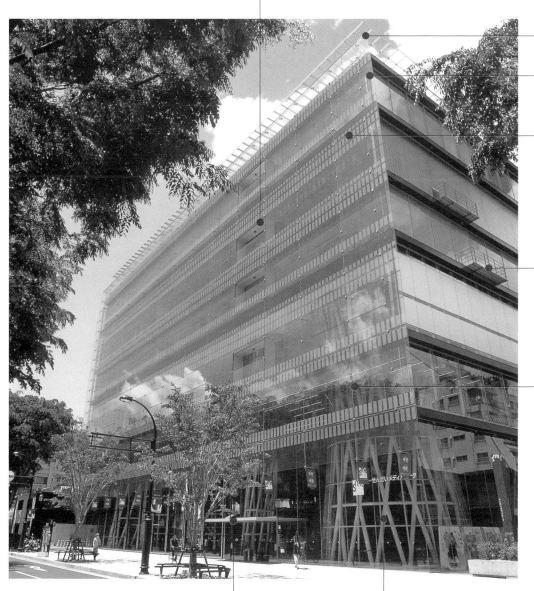

退縮式陽台
陽台是附加於建築物外側的平台，可以是懸臂式，亦可用托座支撐，外圍有欄杆包圍。然而此處的陽台是退縮到建築外殼內，不需外部支撐，延伸而過的玻璃帷幕牆則取代了欄杆。亦參見窗與門，128頁。

直條型遮陽
附加於玻璃帷幕牆建築物外部的結構（不限此型態），提供遮蔭，減少日射熱氣。此處的遮陽是完全以垂直與水平元素構成的直線形式。亦參見牆與面，102頁。

帷幕牆側突出
帷幕牆延伸至建築物側邊之外的部分。

半透明窗間板
窗間板是窗戶頂端與上方鄰窗底部間的帷幕牆，通常用來隱藏樓板間的管線與線路。此處的窗間板和其他玻璃板的差異，在於採用重複的半透明長方形圖案。亦參見牆與面，98頁。

陽台
陽台是附加於建築物外側的平台，可以是懸臂式，亦可用托座支撐，外圍有欄杆包圍。亦參見窗與門，128頁。

點式支撐玻璃帷幕牆
帷幕牆不具承重功能，而是將建築物圍繞或包覆，與建築結構相連，但卻是獨立的部分。在點式支撐系統中，強化玻璃板的四個角是以點狀裝置，固定到爪件（或其他支撐點）上，再透過托架連結到支撐結構。亦參見牆與面，99頁。

地面層入口雨庇
雨庇是從建築物突出的結構，具有遮陽擋雨的功能。此處的雨庇是位於地面層入口。亦參見牆與面，102頁。

中空斜格支撐管
支撐管是由斜鋼管構成的修長中空結構。此處的斜鋼管排列成菱形，構成支撐管，負責結構支撐。

高層建築（一）

就和涵蓋各式建築物的現代方塊建築一樣，高層建築亦受惠於施工時採用的現代材料（主要是鋼與混凝土），因此與現代建材密不可分。有些最早期的現代高層建築物，仍披著不搭調的古典或哥德式外衣，但其結構表現性與高度現代性，仍很快成為主要美感策略。

高層建築物是以不斷重複堆疊的平面，構成修長結構，其形式固然呈現出很高的同質性，然而形式的組成與分節方式卻相當多樣。密斯的西格蘭大樓（Seagram，右頁）即具體呈現了國際風格，特色包括嚴謹的立方形式、重複排列的格網、拒絕裝飾，以及試圖在建築產製過程中超越地方的偶然性或關聯。這手法和比它早三十年完工、由威廉·范艾倫（William Van Alen）設計的克萊斯勒大樓（Chrysler Building，右圖）大相逕庭。克萊斯勒大樓堪稱裝飾藝術的代表作，而且多少受到克萊斯勒汽車的速度與魅力啟發。

1970與1980年代出現的高科技派建築，例如佛斯特聯合事務所的匯豐銀行總部（HSBC Headquarters，58頁），便史無前例地讓結構成為美學的表現。將結構與設施移到建築外部，可釋放更多可用的室內空間，進而提高每坪空間的租金，創造更多財務收入，同時也成為建築物的主要美學宣言。

建築形式與商業機能整合出的加乘效果，在1990至2000年代的「圖像性建築」發揮得淋漓盡致。例如，尚·努維勒（Jean Nouvel）設計的阿格巴大樓（Torre Agbar，59頁），便是以獨一無二的建築物，讓建築物和場所或某種商業實體形成象徵性的連結。

威廉·范艾倫，克萊斯勒大樓，1928—30。

稜紋不鏽鋼覆面
鋼若與其他金屬形成合金，可以有絕佳的抗蝕效果，例如此處的不鏽鋼。此處的不鏽鋼覆面並非鋪成平坦的表面，而是中間有許多突出的細長「稜紋」。亦參見牆與面，101頁。

突角拱
突角拱位於兩垂直牆面交界所形成的交角，通常用來提供額外的結構支撐，尤其是支撐圓頂或塔樓。亦參見拱，76頁。

石造覆面
石做細工是純粹用來當做建築物覆面，不提供結構支撐。亦參見牆與面，86頁。

針尖塔
修長如刺的尖塔。亦參見屋頂，139頁。

鋸齒飾
重複排列的V形圖案。亦參見110頁。

同心拱
由圓心相同的圓拱堆疊而成。

老鷹滴水獸
以雕刻或鑄造而成的怪誕造型塑像，常從牆體頂端突出，具有排水功能，避免水沿著牆面流下，此處的滴水獸採用老鷹造型。亦參見中世紀大教堂，14頁；公共建築，48頁。

疊箭
類似箭頭的尖頂楔形裝飾，這裡是三個箭頭堆疊在一起。

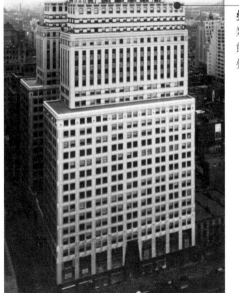

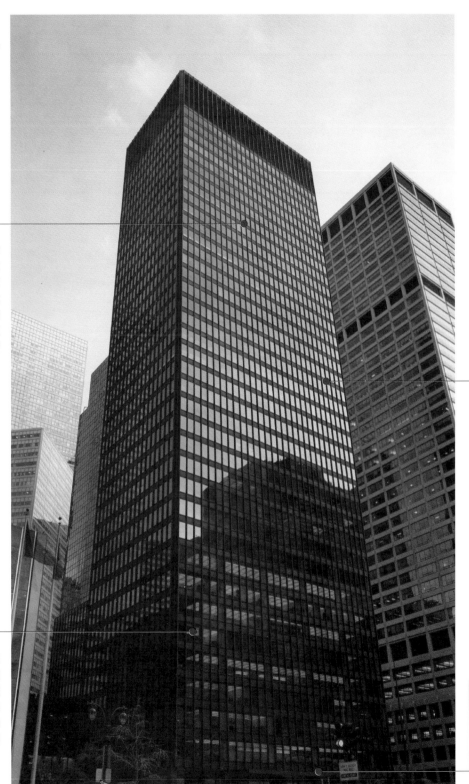

密斯‧凡德羅與菲立普‧
強森（Philip Johnson, 1906—
2005），西格蘭大樓，紐
約市，1958。

玻璃帷幕牆
帷幕牆不具承重功
能，而是將建築物圍
繞或包覆，與建築結
構相連，但卻是獨立
的部分。玻璃具有能
讓光線深入建築物內
部的優點。亦參見牆
與面，99頁。

窗間板
帷幕牆位於玻璃板頂
端與上方相鄰玻璃板
底部之間、不透明或
半透明的部分，通常
用來隱藏樓板間的管
線與線路。亦參見牆
與面，98頁。

工字樑飾條
工字樑是橫截面呈I
或H形的金屬樑，幾
乎存在於所有鋼構建
築。這裡的工字樑也
當做建築表面的輔助
元素，凸顯底下的結
構構架。

雨庇
雨庇是從建築物突出
的結構，通常為水平
或稍微傾斜，具有遮
陽擋雨的功能。亦參
見牆與面，102頁。

支柱
支柱是提供垂直結構
支撐的直立構件。亦
參見柱與支柱，62
頁。

混凝土服務核
高層建築多採用混凝
土服務核，可為建築
物的鋼構架提供側向
堅固度。亦參見牆與
面，96頁。

高層建築（二）

佛斯特建築事務所，匯豐銀行總
部，香港，1979—86。

上層結構
位於建築主體上方的
結構體。

鋁覆面
鋁是提煉量僅次於鐵
的礦物，常用來當做
覆面的材料，因為
它的重量相對很輕，
而且表面經處理成
耐久的氧化鋁之後可
抗蝕。亦參見牆與
面，101頁。

「衣架」式懸吊桁架
桁架是一個或多個三
角形組件與其直立構
件結合而成的結構構
架，可用來加大跨
距與承重。此處的桁
架是將承重轉移至桅
柱。亦參見屋頂，144
頁。

掛柱
從懸吊桁架伸出的直
柱，讓建築物的其他
部分可以附加上來。

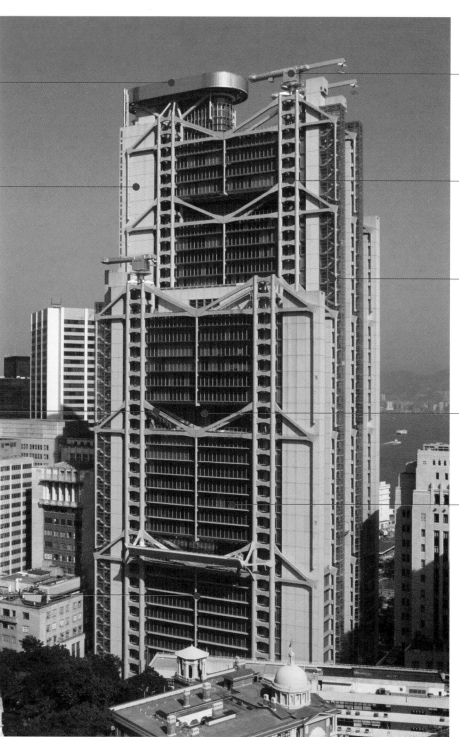

建築物維修吊塔
永久裝置於高層建築
頂端的升降架，可吊
掛平台，以方便維修
與清潔立面。

桅柱
高聳直立的柱或結
構物，可懸掛其他元
素，此處是懸掛桁
架。

逃生梯
每層樓都有的樓梯，
以利緊急狀況（例如
火災）時逃生。其他
樓梯請參見樓梯與電
梯，150—151頁。

雙層樓退縮空間
建築物立面中，比牆
面其他部分往後凹進
的地方。

玻璃帷幕牆
帷幕牆不具承重功
能，而是將建築物圍
繞或包覆，與建築結
構相連，但卻是獨立
的部分。玻璃帷幕具
有能讓光線深入建築
物內部的優點。亦參
見牆與面，99頁。

尚・努維勒，阿格巴大樓，
巴塞隆納，2001—04。

曲線形式
由一個以上的曲面（非
連續平面）構成的建築
形式。亦參見現代結
構，81頁。

玻璃百葉
百葉是窗、門或牆面外
的成排斜板，其設計是
讓光線與空氣流通，同
時避免直接日照。此
處的百葉是以半透明玻
璃構成。亦參見窗與
門，128頁。

鋁覆面
鋁是提煉量僅次於鐵的
礦物，常用來當做覆面
的材料，因為它的重量
相對很輕，而且表面經
處理成耐久的氧化鋁之
後可抗蝕。亦參見牆與
面，101頁。

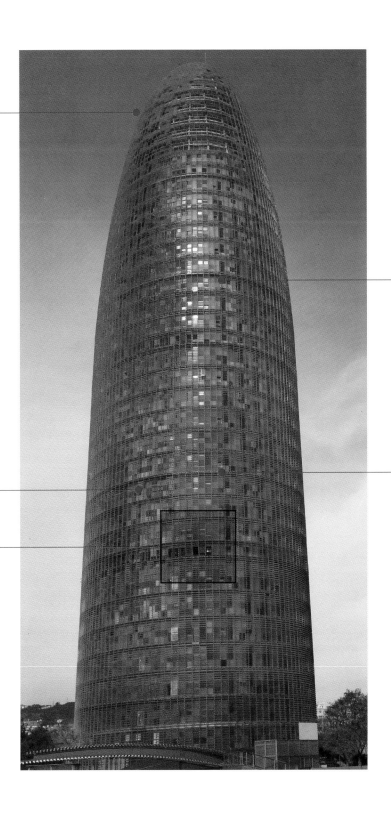

不規則開窗
窗戶間隔不平均的開
窗方式，而且窗戶大
小不同。亦參見現代
結構，78、80頁。

固定間隔鑲邊
鑲邊是環繞在建築物
或立面的細橫紋或環
帶，此處是用來區隔
各樓層。

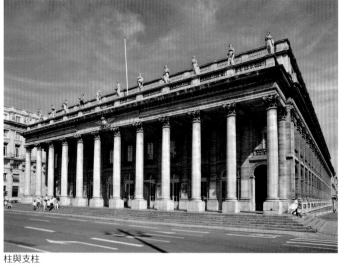

柱與支柱

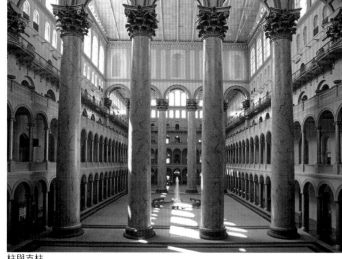

柱與支柱

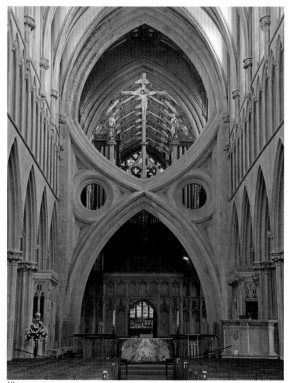

拱

拱

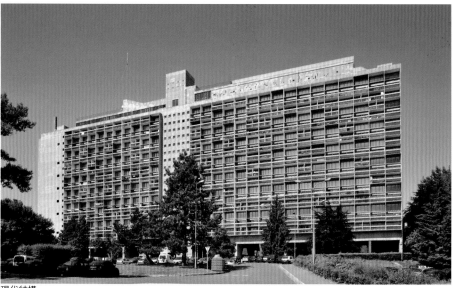

現代結構

現代結構

第二章 結構

所有建築物最基本的意義，就是圍塑出空間的結構體。即使是建造最單純的建築物，也會創造出實體上與室外隔離、有差異的室內空間，而在社會層面上，室內外空間的運作與被賦予的意義也各不相同。因此建築物結構的重要性，不僅在於沒有結構就沒有建築物這麼顯而易見之處，更重要的是，結構會影響我們如何感知與理解建築物。各式各樣的建築物結構，都有除了功能之外的重要意義。

建築物的結構銜接常透過許多不同方式來創造與展現，是建築史上反覆出現的要素。因此，不論對哪種風格或時期的建築來說，結構的銜接很重要。建築語彙再怎麼五花八門，看似彼此無關，最基本的構成要素仍是結構銜接。所以本章跳脫風格的分類，而改以介紹在不同風格與時期都會出現的重要結構元素，並精簡分為柱與支柱、拱、現代結構這三大類。雖然這樣劃分有簡化之嫌，卻十分明確扼要。

柱與支柱可說是所有建築形式的必備要件，從原始的史前結構體到現今的建築皆然。柱與支柱除了具備結構功能，在不同的建築語彙中，還被賦予了意義。以古典建築為例，柱子原本僅有結構的功能，但是隨著古典柱式的演變，柱子成為建築物比例的演繹關鍵，柱子雖然仍涉及結構功能，但不必然只以結構為本質。柱與支柱的意義常透過雕塑性裝飾來表現，尤其在柱頭（如後文圖示）。至於其他例子，譬如不加裝飾的現代主義獨立柱，則因為擺放位置與改變建築的構成方式，而獲得意義。

拱也是建築結構的元素，無論哪種樣式，或想營造出何種建築效果，它都非常重要。拱剛出現時是一種創新結構，催生出古羅馬人在建築與土木工程上的許多發展。很多今天依然屹立的凱旋門，便具備重要的象徵與儀式性地位。拱當然也是哥德建築的關鍵要素。尖拱為建築結構帶來新的可能性，使更高、更華麗的石造建築得以完成，而哥德拱加上窗花格之後，則成為裝飾與象徵的重要框架。

現代結構雖然是以各種方式運用上述兩種結構元素，然而在現代初期也出現新的建築語彙，主要仍是回應鋼與混凝土這兩種重要現代建材促成的結構創新。不僅如此，早期現代建築所服膺的功能主義哲學，其影響力直到今日依然存在，這代表將混凝土或鋼的結構展現出來，已成現代建築的主題。混凝土與鋼大幅拓展二十世紀以降建築物的結構可能性，自然也成為現代建築的主要象徵特色。本章「現代結構」的部分，將說明現代材料所促成的新建築形式。

柱與支柱 > 類型

柱與支柱是直立的結構構件，受壓時會將上方結構的承重傳送到下方結構或地面。柱與支柱大多用在柱樑系統，亦即橫樑靠直柱（包括支柱或圓柱）來支撐的系統。柱樑系統應用範圍甚廣，從原始的新石器時代建築，到今日鋼構建築核心都找得到。

柱與支柱有幾個各自獨立的發源地，並出現在各個建築時期與樣式。古埃及與波斯建築皆把柱與支柱當成重要元素，而最知名的範例當屬希臘與羅馬建築。以下例子中，柱與支柱不僅具備結構上的功能，還會依據特定的呈現方式與象徵價值來運用，尤其是古典柱式。

獨立式圓柱›
通常是圓柱形的直立柱身或構件，彼此之間分離。

半圓壁柱››
半圓壁柱是指柱子並非獨立的，而是嵌入牆面或表面。

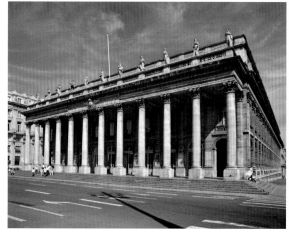

支柱›
任何提供垂直結構支撐的直立構件。

壁柱››
壁柱是稍微從牆面突出的扁平柱。

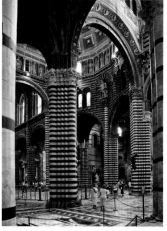
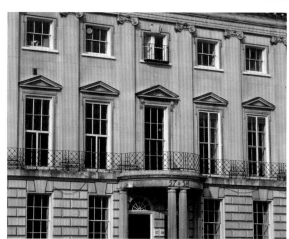

女像柱›
以具有大量褶襉裝飾的女性雕像，取代圓柱或支柱，來支撐柱頂楣構。

所羅門王柱››
柱身有纏繞裝飾的螺旋柱，據稱起源於耶路撒冷的所羅門王神廟，頂部可採用任何一種柱頭。所羅門王柱極具裝飾性，鮮少用於建築，反而多用於家具。

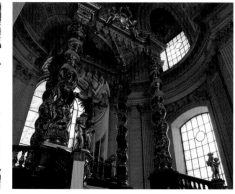

槽角柱›

具有垂直凹槽的圓柱。位於凹槽間的平坦直條稱為「平邊」。若凹槽是在柱子纏繞，而非呈現垂直的線條，則稱為「蛇紋」。

對柱››

對柱是兩兩並列的柱子。若對柱的柱頭彼此重疊，則稱為「雙生」柱頭。

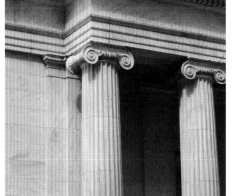
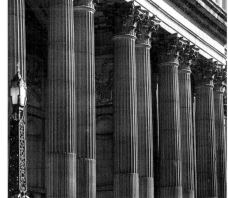

巨柱›

高達兩層樓的圓柱或支柱。

超巨柱››

高度超過兩層樓的圓柱或支柱。由於尺寸龐大，因此很少使用。

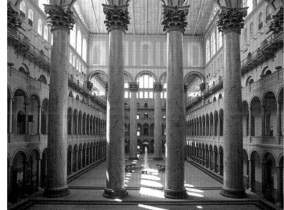

紀念柱›

高大的獨立型圓柱，用以紀念軍事上的勝利或英雄。有時上頭會有雕像，並以浮雕裝飾。

複合柱或支柱››

由數個柱身所構成的支柱，亦稱為「簇柱」。亦參見中世紀大教堂，15、18頁。

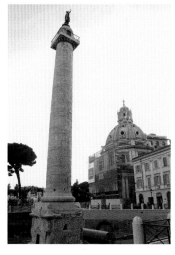
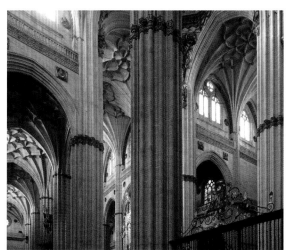

方尖碑›

略呈矩形、往上漸漸變細的瘦長結構體，頂部呈金字塔形。方尖碑源自於埃及建築，通常運用在古典的建築樣式。亦參見公共建築，47頁。

獨立柱››

獨立柱是將建築從地面層抬高的支柱或柱，如此可釋放建築物下方的空間，提供動線或當做儲存空間。亦參見鄉間住宅與別墅，37頁。

柱與支柱 > 古典柱式（一）

古典柱式為古典建築的主要構件，由柱礎、柱身、柱頭與柱頂楣構組成。一般認為，古典柱式有五種：托斯坎、多立克、愛奧尼亞、科林斯與複合式，各有不同大小與比例。許多建築論述都對古典柱式的形式與用途提出規定，尤其是在文藝復興時期，當時的人大量援引古羅馬建築師維特魯威的著作。這些柱式除了有不同尺寸與比例之外，在重要程度上也有區分。最低階的

是羅馬托斯坎柱式，這是最素樸、最龐大的柱式，除非需要著重於龐大與穩固性，否則很少使用。多立克柱式常見於建築物的一樓樓層，主要分為兩種：羅馬多立克柱式的柱身可能有槽角，也可能沒有，但是有柱礎；希臘多立克柱式的柱身有槽角，但是沒有柱礎。愛奧尼亞柱式用於多立克上方的樓層，發源於希臘，但卻是羅馬人廣泛使用。最高等級的是科林斯柱式，專用在

建築物的主樓層或最重要的部分。科林斯柱式的特色在於柱頭採用爵床葉飾。第五種柱式為複合柱式，為羅馬人所創造，結合愛奧尼亞的渦旋形飾與科林斯的爵床葉飾。複合柱式只出現在部分論述中，認為它是介於愛奧尼亞與科林斯柱式的過渡柱式，也有論者認為它位於科林斯柱式之上，因為集愛奧尼亞與科林斯柱式之大成。

托斯坎式

簷口
柱頂楣構最頂部，較下方層突出，亦參見古典神廟，9頁。

橫飾帶
柱頂楣構的中間部分，位於楣樑和簷口之間，常以浮雕裝飾。亦參見9、36、43、48頁。

楣樑
柱頂楣構最底部，由一根大型橫樑構成，底下即為柱頭。亦參見8、19頁。

柱頭
柱子最上方往外展開、常有裝飾的部分，其頂部直接承接楣樑。亦參見古典神廟，8頁；中世紀大教堂，19頁。

柱身
柱頭與柱礎之間的細長部分。亦參見古典神廟，8頁；中世紀大教堂，19頁。

柱礎
柱子的最底部，位於柱基平台、柱腳或柱基座上方。亦參見古典神廟，8頁；中世紀大教堂，19頁。

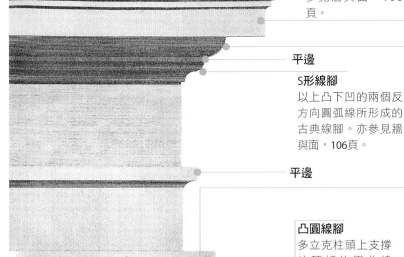

反S形線腳
以上凹下凸的兩個反方向圓弧線所形成的古典線腳。亦參見牆與面，106頁。

簷口板
古典簷口的平坦垂直面。

平邊

S形線腳
以上凸下凹的兩個反方向圓弧線所形成的古典線腳。亦參見牆與面，106頁。

平邊

凸圓線腳
多立克柱頭上支撐柱頂板的彎曲線腳。

平邊

平邊

柱端凹線腳
柱身與柱頭或柱礎的交界點，略呈凹圓的線腳。

平邊
分隔原本兩個相鄰凹凸線腳的平坦橫帶或表面。亦參見牆與面，106頁。

饅形線腳
凸圓的線腳，剖面為四分之一圓。亦參見牆與面，107頁。

柱頂板
位於柱頭頂端與楣樑底端之間的平坦區域，有時有線腳裝飾。

柱頸
位於柱頭下方，連接柱身頂部半圓飾的平坦區域。

半圓飾
小型的圓凸線腳，剖面為半圓或四分之三圓，通常位於兩個平坦表面之間（平邊）。亦參見牆與面，106頁。

座盤飾
明顯突出的凸圓線腳，剖面略成半圓，多位於古典圓柱的柱礎。亦參見牆與面，107頁。

柱基座
柱礎的最底部。

羅馬多立克式

亦參見文藝復興教堂，22、23
頁；公共建築，46頁。

牛頭骨狀飾
公牛頭骨形的裝飾物，兩
旁常有花環飾。亦參見牆與
面，110頁。

板間壁
多立克橫飾帶三槽板之間的空
間。亦參見古典神廟，9頁。

三槽板
多立克橫飾帶上刻有溝槽的長方體，特色為
三條垂直線。亦參見9、46、65、66頁。

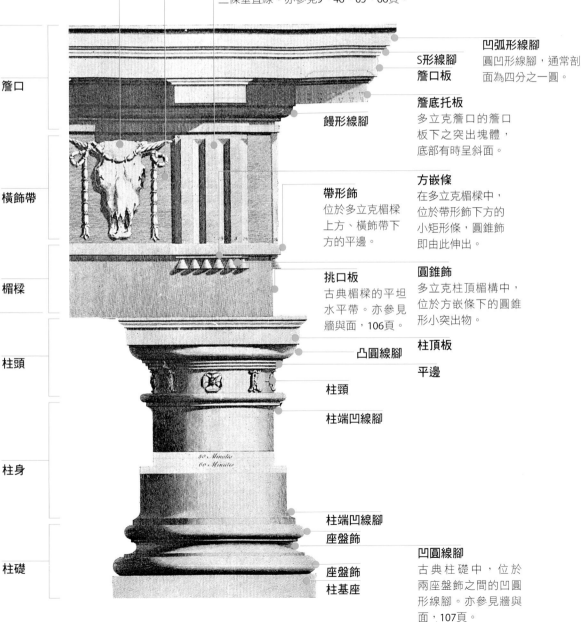

凹弧形線腳
圓凹形線腳，通常剖
面為四分之一圓。

S形線腳

簷口板

簷底托板
多立克簷口的簷口
板下之突出塊體，
底部有時呈斜面。

饅形線腳

柱頂楣構
柱頂楣構是柱頭
上方的結構，由
楣樑、橫飾帶與
簷口構成。

簷口

橫飾帶

楣樑

帶形飾
位於多立克楣樑
上方、橫飾帶下
方的平邊。

方嵌條
在多立克楣樑中，
位於帶形飾下方的
小矩形條，圓錐飾
即由此伸出。

挑口板
古典楣樑的平坦
水平帶。亦參見
牆與面，106頁。

圓錐飾
多立克柱頂楣構中，
位於方嵌條下的圓錐
形小突出物。

凸圓線腳

柱頂板

平邊

柱頭

柱頸

柱端凹線腳

柱身

柱端凹線腳

座盤飾

凹圓線腳
古典柱礎中，位於
兩座盤飾之間的凹圓
形線腳。亦參見牆與
面，107頁。

柱礎

座盤飾

柱基座

柱與支柱 > 古典柱式（二）

希臘多立克式

亦參見巴洛克教堂，26頁；現代方塊建築，52頁。

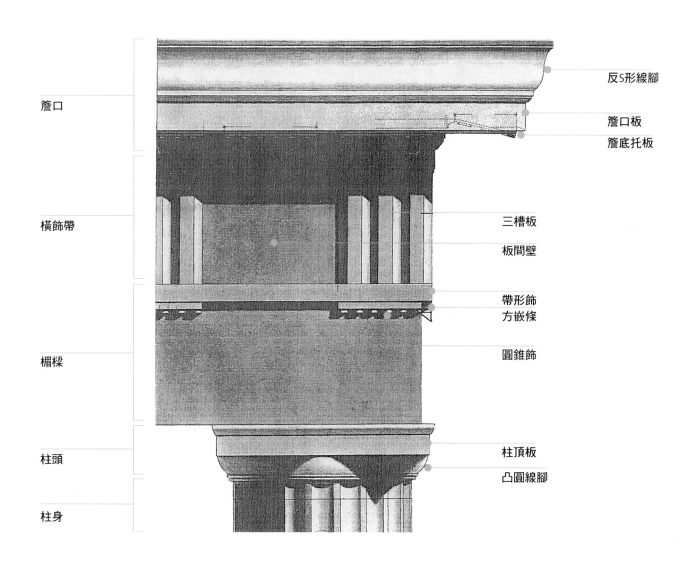

簷口

橫飾帶

楣樑

柱頭

柱身

反S形線腳

簷口板
簷底托板

三槽板
板間壁

帶形飾
方嵌條

圓錐飾

柱頂板
凸圓線腳

愛奧尼亞式

亦參見文藝復興教堂，22頁；巴洛克教堂，26頁；公共建築，46頁。

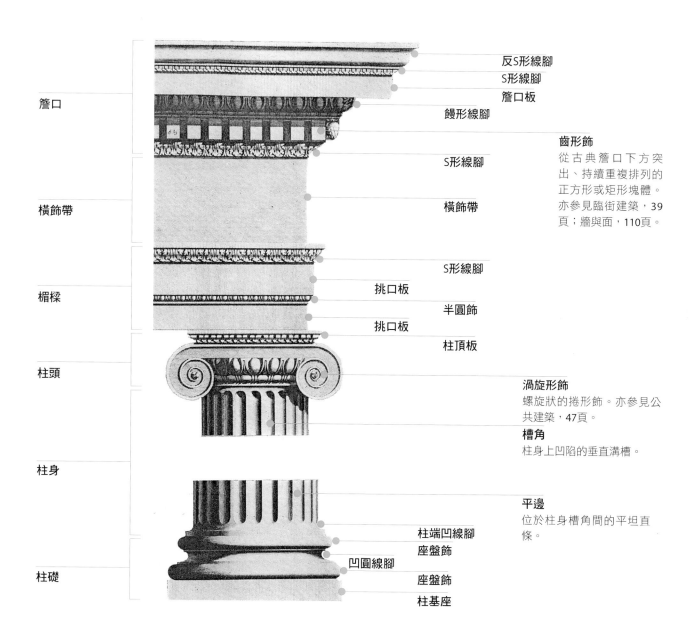

詹口

橫飾帶

楣樑

柱頭

柱身

柱礎

反S形線腳
S形線腳
詹口板
饅形線腳

齒形飾
從古典詹口下方突出、持續重複排列的正方形或矩形塊體。亦參見臨街建築，39頁；牆與面，110頁。

S形線腳

橫飾帶

S形線腳
挑口板
半圓飾
挑口板
柱頂板

渦旋形飾
螺旋狀的捲形飾。亦參見公共建築，47頁。

槽角
柱身上凹陷的垂直溝槽。

平邊
位於柱身槽角間的平坦直條。

柱端凹線腳
座盤飾
凹圓線腳
座盤飾
柱基座

柱與支柱 > 古典柱式（三）

科林斯式

亦參見文藝復興教堂，25頁；巴
洛克教堂，26頁；鄉間住宅與別
墅，36頁；公共建築，47頁。

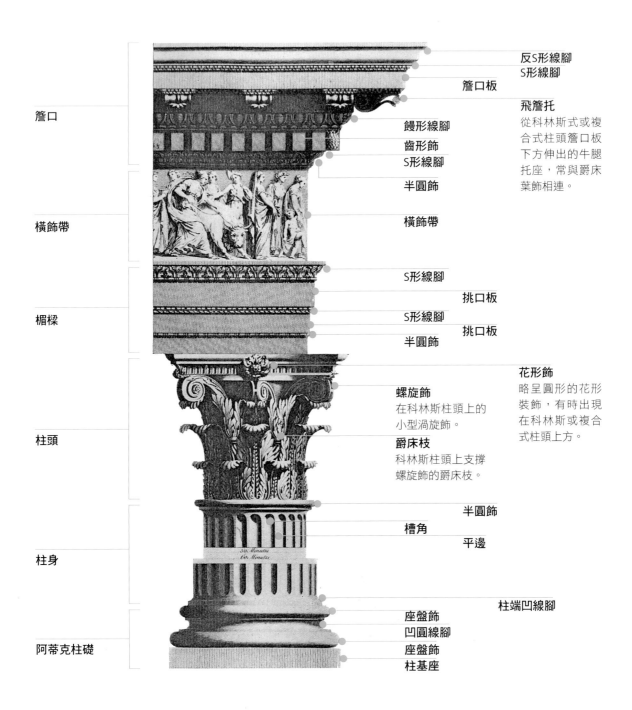

反S形線腳
S形線腳

簷口板

飛簷托
從科林斯式或複
合式柱頭簷口板
下方伸出的牛腿
托座，常與爵床
葉飾相連。

簷口

饅形線腳
齒形飾
S形線腳
半圓飾

橫飾帶

橫飾帶

S形線腳

挑口板

楣樑

S形線腳
半圓飾

挑口板

螺旋飾
在科林斯柱頭上的
小型渦旋飾。

花形飾
略呈圓形的花形
裝飾，有時出現
在科林斯或複合
式柱頭上方。

爵床枝
科林斯柱頭上支撐
螺旋飾的爵床枝。

柱頭

半圓飾
槽角
平邊

柱身

柱端凹線腳

座盤飾
凹圓線腳
座盤飾
柱基座

阿蒂克柱礎

複合柱式

亦參見巴洛克教堂，29頁；臨街
建築，39頁；公共建築，50頁。

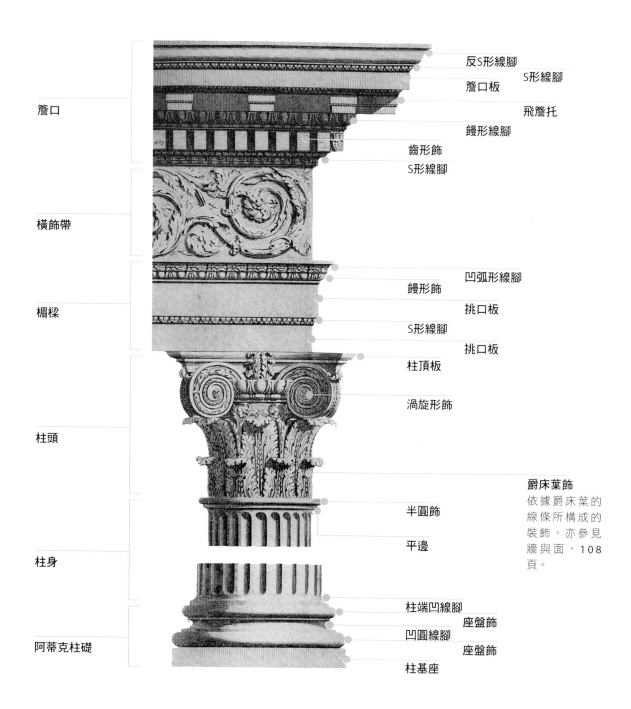

簷口

橫飾帶

楣樑

柱頭

柱身

阿蒂克柱礎

反S形線腳

S形線腳

簷口板

飛簷托

饅形線腳

齒形飾

S形線腳

凹弧形線腳

饅形飾

挑口板

S形線腳

挑口板

柱頂板

渦旋形飾

爵床葉飾
依據爵床葉的
線條所構成的
裝飾。亦參見
牆與面，108
頁。

半圓飾

平邊

柱端凹線腳

座盤飾

凹圓線腳

座盤飾

柱基座

柱與支柱 > 非古典柱式

柱頭是柱子最上方往外展開、常有裝飾的部分,其頂部直接承接橫樑,而古典柱頭則支撐柱頂楣構。多數圓柱都有柱頭,可將上方橫樑的承重轉移到下方柱身。由於柱頭位於柱子上方,位置相當顯眼,因此常有裝飾性雕刻,有時相當華美。在古典建築中,柱頭雕刻大多與五種柱式對應,但是哥德建築就沒有這麼嚴格的規定,因此可以依照不同脈絡,自由運用。從以下例子可以看出,不只有哥德建築採用了各式各樣的柱頭,其他建築式樣也是如此。其實即便是在古典建築中,柱頭也未必遵照建築論述的規定雕刻,反而有各種變化。

塊狀柱頭›
這是最單純的柱頭形式,輪廓從底部的圓形逐漸變成頂部的方形。這種柱頭常以各式浮雕裝飾,以免過於單調。

方圓柱頭››
柱頭形狀類似立方體,但底部的方角修圓。其半圓面的部分稱為「盾」,斜面有時會刻上稱為「箭」的狹長凹槽。

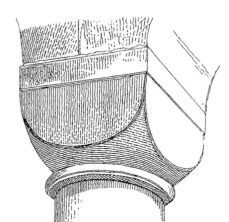

葉形柱頭›
泛指任何含有葉形飾的柱頭。

捲葉柱頭››
以捲起、突起的葉形裝飾的柱頭。

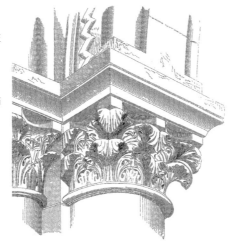
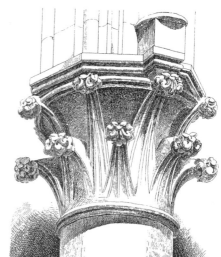

平葉柱頭›
一種單純的葉形飾柱頭,每個角都有大片的葉形裝飾。

硬葉柱頭››
一種葉形飾柱頭,通常葉子有三裂片,頂部往外翻折。

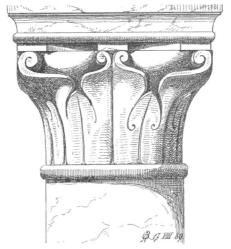
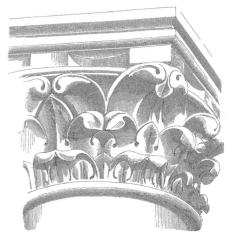

扇貝柱頭›
一種上寬下窄的方形柱頭，凹槽間有突出的圓錐，因此呈現如扇貝表面的圖案。如果圓錐部分的長度比柱頭短，則稱為「錯位」。

籃式柱頭››
柱頭上有類似柳條編織的雕刻，多出現在拜占庭建築。

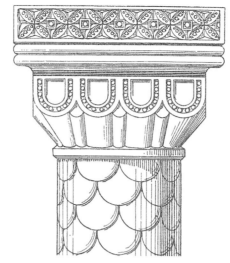

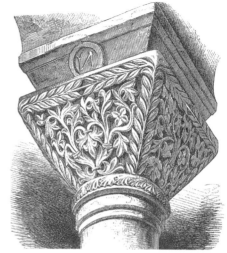

圖像柱頭›
以人或動物雕像裝飾的柱頭，通常也與植物結合。這類柱頭有些是描述故事場景。

蓮花柱頭››
蓮花花苞形的埃及柱頭。

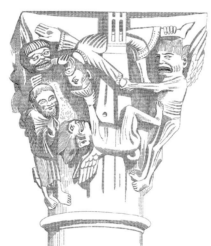

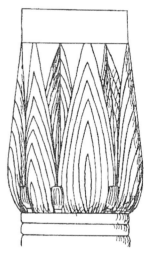

棕葉飾柱頭›
是一種埃及柱頭，有類似棕樹枝葉往外敞開的樣式。

鐘形飾柱頭››
鐘形的埃及柱頭，造型類似紙莎草盛開的花朵。

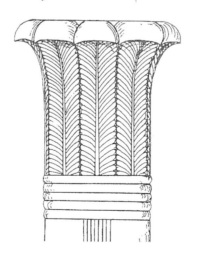

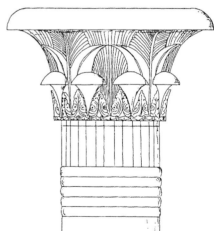

拱 > 元素

拱是由一條以上的曲線所組成的結構，可橫跨一段距離，上方常有承重。最早是古羅馬人大量使用拱。拱比單純的柱樑系統可以有更大的跨距，因此成為羅馬土木工程重要的元素，可應用在橋、引水道、高架橋、紀念性凱旋門，以及大型室內空間的屋頂；後者更發展出拱頂與圓頂。

古羅馬人使用的是圓拱。到了十一、十二世紀，尖拱開始發展，最基本的形式是由兩條曲線相交構成。尖拱讓中世紀石匠能以更輕薄的支撐，建造出更高聳的建築。拱未必是以一條連續的弧線構成，可能由數條弧線相交。不僅如此，雖然「拱」的起源與常見的定義，是指弧狀的結構，但並非所有的拱都

是弧形。若將拱石經過特殊方式斜切，即可造出拱背與拱腹線皆為水平的平拱。

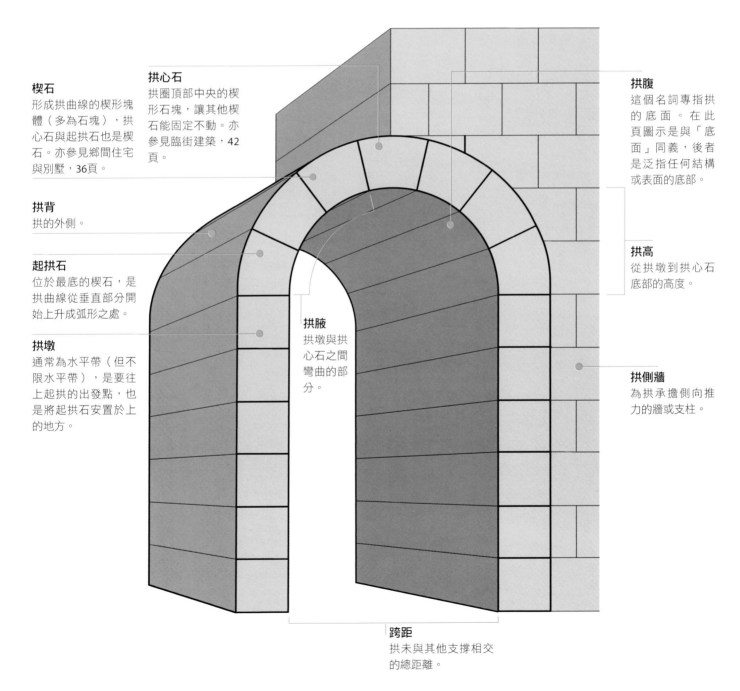

楔石
形成拱曲線的楔形塊體（多為石塊），拱心石與起拱石也是楔石。亦參見鄉間住宅與別墅，36頁。

拱心石
拱圈頂部中央的楔形石塊，讓其他楔石能固定不動。亦參見臨街建築，42頁。

拱腹
這個名詞專指拱的底面。在此頁圖示是與「底面」同義，後者是泛指任何結構或表面的底部。

拱背
拱的外側。

起拱石
位於最底的楔石，是拱曲線從垂直部分開始上升成弧形之處。

拱高
從拱墩到拱心石底部的高度。

拱墩
通常為水平帶（但不限水平帶），是要往上起拱的出發點，也是將起拱石安置於上的地方。

拱腋
拱墩與拱心石之間彎曲的部分。

拱側牆
為拱承擔側向推力的牆或支柱。

跨距
拱未與其他支撐相交的總距離。

拱 > 圓拱

圓拱是任何沒有尖端、以平順的連續曲線所構成的拱。最單純的形式是半圓拱,由單一圓心的曲線構成,拱高相當於跨距的一半。其他類型的圓拱可由更大曲線的一部分構成,或多條曲線相交而成。亦參見中世紀大教堂,18頁;窗與門,125頁。

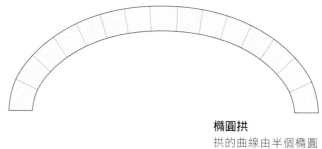

橢圓拱
拱的曲線由半個橢圓形所構成;橢圓形為標準卵形,由圓錐和平面相交構成。

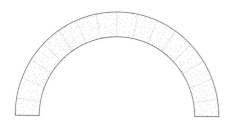

半圓拱
半圓拱由單一圓心的曲線構成,拱高相當於跨距的一半,因此呈現半圓形。

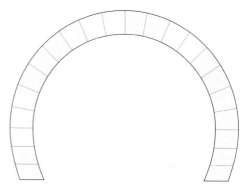

馬蹄形拱
曲線呈馬蹄形的拱;拱腋較拱墩寬,是伊斯蘭建築的特色。

弧拱
弧拱的弧線是半圓弧的一部分,而半圓弧的圓心位置低於拱墩,因此跨距大於拱高。亦參見現代方塊建築,54頁。

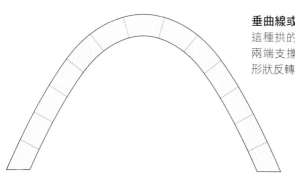

垂曲線或拋物線拱
這種拱的弧線是由靠兩端支撐的假想垂鏈形狀反轉而成。

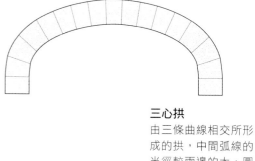

三心拱
由三條曲線相交所形成的拱,中間弧線的半徑較兩邊的大,圓心位於拱墩下。

拱 > 尖拱

尖拱是由兩條以上的曲線（三角拱則
為直線）相交而成，其中兩條在中央頂
點交會。尖拱是哥德建築的主要特色，
也是伊斯蘭建築的重要特徵。歐洲開始
採用尖拱，可能就是受到伊斯蘭建築影
響。亦參見窗與門，125頁。

三角拱
最簡單的尖拱形式，
由兩條位於拱墩的斜
構件形成，並在頂點
相交。

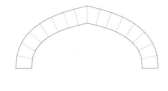

四心拱或低拱
以四條弧線相交構
成的拱，靠外的兩條
弧線的圓心位於跨距
內，與拱墩齊高，而
靠內的兩條弧線圓心
也在跨距內，但是位
於拱墩以下。

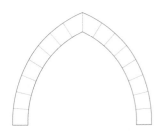

等邊拱
兩條相交弧線所形
成的拱，弧線圓心位
於對立的拱墩。弧線
的弦皆與拱的跨距等
長。亦參見中世紀大
教堂，19頁。

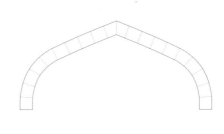

都鐸拱
通常為四心拱的同義
詞，但都鐸拱更嚴格
規定兩條外弧線的圓
心須位於與拱墩齊高
的跨距內。弧線則由
斜線連接到中央頂
點。

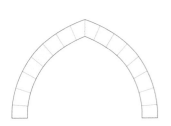

垂拱
垂拱比等邊拱矮胖，
兩條弧線的圓心位於
跨距內。

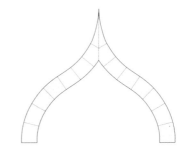

蔥形拱
尖拱的一種，兩邊
較低處由凹弧線、較
高處由凸弧線相交而
成。外部兩條凹弧線
的圓心位於跨距內，
與拱墩齊高，而此處
的圖例正好位於跨
距中心。靠內的兩
條凸弧線圓心在拱
高上方。亦參見屋
頂，143頁。

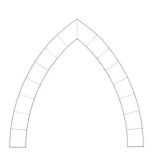

矛形拱
這種拱比等邊拱瘦
長，兩條弧線的圓心
在跨距之外。

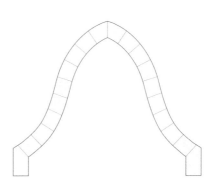

反蔥形拱
和蔥形拱類似，但
是較低處是兩條凸弧
線，較高處是兩條凹
弧曲線。

拱 > 其他形式

拱的形式繁多，不限於一般圓拱與尖
拱。其他常見的拱尚有葉形拱、平拱與
發散拱。

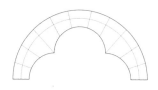

三葉形拱
有三個圓心的拱，中
央圓弧曲線的圓心位
於拱墩上方，創造出
三個不同的弧線或葉
形。

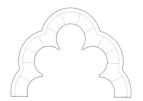

多葉形或尖角拱
由數個小型的圓弧或
尖弧線所形成的拱，
其創造出的凹空間稱
為葉形，而三角形的
突出部分稱為尖角。

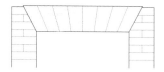

平拱
平拱是以特殊的斜楔
石所構成，有水平的
拱背與拱腹。

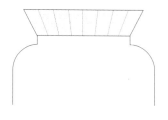

肩形拱
由兩條朝外弧線支撐
的平拱，有時弧線可
視為獨立的樑托。

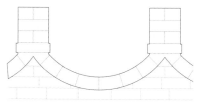

仰拱
上下顛倒的拱，常用
在地基。亦參見現代
方塊建築，54頁。

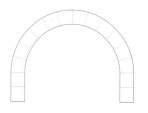

上心拱
起拱石在拱墩上方一
段距離的拱。

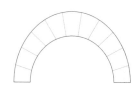

佛羅倫斯拱
半圓拱的一種，拱背
弧線的圓心比拱腹圓
心高。

鐘形拱
與肩形拱類似，由兩
個位於樑托上的彎拱
所構成。

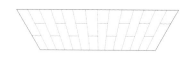

發散拱
任何形狀的拱（但
多為圓拱或平拱）
中，以楔石排列出從
單一中心呈輻射發散
的形式。亦參見牆與
面，89頁。

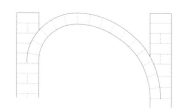

不等高或跛拱
拱墩位於不同高度的
不對稱拱。

內彎拱
由兩條凸曲線（而非
比較常見的凹曲線）
形成的尖拱。

拱 > 類型

有些拱或一連串的拱是依據功類分類，而非特定形式。例如連拱（位於柱或支柱上，連續排列的拱）可由圓拱或尖拱構成。以下列出的是最重要、最常見的拱類型。

連拱
以柱或支柱支撐、重複排列的拱圈。如果連拱是位於表面或牆上，則稱為「盲拱」（或稱假拱）。亦參見臨街建築，42頁。

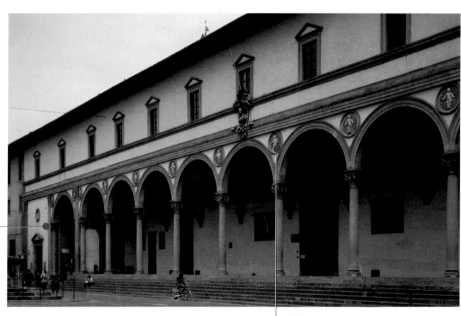

壁柱
位於連拱末端，依附在牆體或支柱的半圓壁柱或樑托。

拱肩
拱肩略呈三角形，其空間分別由拱的曲線、上方水平帶（如束帶層），以及相鄰的拱或垂直線（如垂直線腳、柱或牆）所圍塑而成。亦參見中世紀大教堂，14、19頁。

突角拱›
突角拱位於兩垂直牆面交界所形成的交角，通常用以提供額外的結構支撐，尤其是支撐上方的圓頂或塔樓。亦參見高層建築，56頁。

盲拱››
位於牆或表面上的拱，中間無實際開孔。亦參見鄉間住宅與別墅，36頁。

複合拱›
由兩個或兩個以上、尺寸逐漸縮小的同心拱往內排列而成。

減壓拱››
位於過樑上方的拱，可讓重量往開口兩邊分散，也稱為「輔助拱」。亦參見臨街建築，40頁。

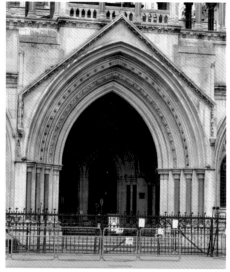

剪刀拱›
位於對立的兩支柱或牆之間的拱，以加強側向支撐。

凱旋門››
一種古老的建築表現，是在中央拱形通道兩旁，設置較小的開口。凱旋門在古典時期是獨立的建築，在文藝復興時期重新成為一種表現的主題，應用到許多建築上。

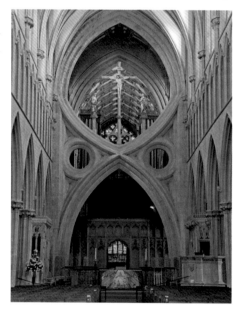

舞台前拱›
許多劇院舞台上方設有前拱，架構出舞台與觀眾席之間的開口。

現代結構 > 混凝土

古羅馬人已懂得運用混凝土做為建材，故能不受磚石限制，建造出堪稱古代最偉大的建築結構，例如引水道、橋、浴場與神廟。建於西元二世紀的萬神殿就是採用混凝土圓頂，堪稱是古羅馬人的巔峰之作，至今仍為世上最大的無鋼筋混凝土圓頂。

但後來混凝土一直未被廣泛使用，直到十九世紀末才再度普及，二十世紀初現代主義興起之後，更躍升為主要材料。混凝土以鋼筋或格網強化之後，拉伸強度大增，促成二十世紀幾項最了不起的建築成就。雖然混凝土

經常隱藏在建築核心內，然而外露的清水混凝土亦成為現代主義建築的重要語彙，以下的例子便清楚證明了這點。

混凝土是目前最大量生產的人造材料，製造過程佔人類每年二氧化碳的排放量約二十分之一。因此在許多注重生態的建案中，設計師會設法減少使用混凝土，改用其他更永續的材料。

卡曼、麥金奈、諾爾聯合事務所（Kallmann, McKinnell and Knowles），波士頓市政廳，波士頓，1963—68。

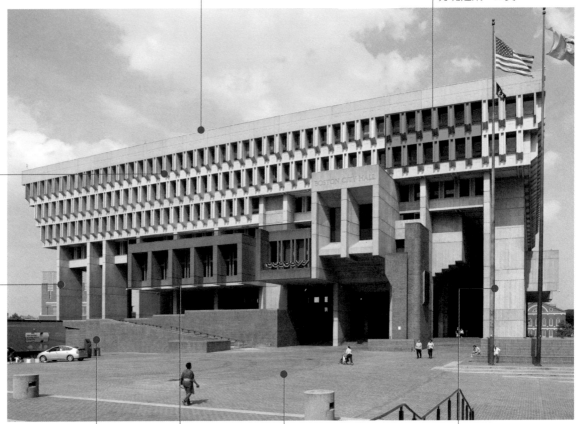

平屋頂
斜度近乎水平的屋頂（通常仍稍傾斜，以利排水）。亦參見屋頂，133頁。

樑托
一連串從牆面突出、支撐上方結構的托架。此處是支撐突出的上方樓層。亦參見屋頂，136頁。

混凝土板柱
板柱是提供垂直結構支撐的直立構件，這裡是以混凝土打造。亦參見柱與支柱，62頁。

混凝土直線格網
完全以一系列水平和垂直元素構成的混凝土構架。亦參見現代方塊建築，52頁。

磚造底部結構
建築物座落於其上，或看似由此處開始出現的低矮部分。

不規則開窗
窗戶間隔不平均的開窗方式，窗戶大小常有差異。亦參見高層建築，59頁。

市民廣場
諸如公園或紀念廣場等大眾可進入的開放空間。在此處中，市民廣場採用和建築基座相同的磚鋪面，讓兩者產生視覺連結。

清水混凝土
出於美學或經濟的理由，在建築物外部或室內，未施作任何覆面或油漆的外露混凝土。這種運用混凝土的方式常以法文的「béton brut」稱呼，意思是「粗混凝土」。

現代結構 > 鋼

1851年，在倫敦海德公園舉辦的萬國工業博覽會中，約瑟夫·派克斯頓（Joseph Paxton）所設計的水晶宮（Crystal Palace）成為突破性的創新之作，大大展現以鋼做為建築材料的潛力。水晶宮幾乎全以鋼與玻璃打造，預告了鋼構架結構的時代來臨。

現代的鋼構架提供建築物的結構骨架，在二十世紀建築中非常普遍，迄今依然如此。從以下例子可看出，現代鋼構架多由鋼柱網絡構成，有時在鋼管中填滿混凝土，以支撐水平的樑。這種結構有時會再以斜撐來強化。鋼浪板外澆鑄混凝土後可成為樓板，剛度亦可強化，多位於鋼結構構架的頂部。有時鋼

浪板會以預鑄混凝土板替代。

鋼由於強度高和相對抗蝕的優點而廣獲青睞，但不耐火，遇火會使結構坍塌。因此鋼構架通常是包在混凝土中，或加上隔絕纖維以隔熱。

理查·羅傑斯（Richard Rogers）與倫佐·皮亞諾（Renzo Piano），龐畢度中心，巴黎，1971—77。

升降梯
垂直運輸裝置，主要是靠滑輪系統（曳引式電梯）或液壓活塞（液壓式電梯）等機械方式來上下移動的密閉平台。亦參見樓梯與電梯，152頁。

鋼構繫樑
兩相鄰支柱間的橫樑。亦參見屋頂，145頁。

室外電扶梯
由馬達驅動的移動式階梯，通常位於建築物內，這裡則是附加在外露的鋼結構上。亦參見樓梯與電梯，153頁。

逃生梯
遍及每層樓的樓梯，以利緊急狀況（例如火災）時逃生。

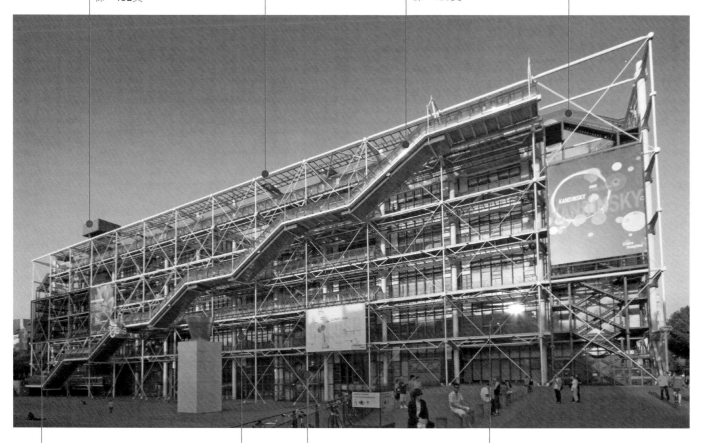

直線鋼構架
主要以一系列水平和垂直元素構成的鋼架。這裡的鋼構架形成外露結構，並以一系列的鋼構支柱撐起建築物內部。另一層室外鋼構架則是支撐各種設施管線、電扶梯、樓梯與電梯。

斜撐
斜撐為斜構件創造出的三角系統，可提供直線型結構更多支撐力。在鋼構架上額外增加斜撐構件的作法，稱為「三角斜撐」。

鋼構支柱
支柱是提供垂直結構支撐的直立構件，這裡是以鋼打造。亦參見柱與支柱，62頁。

玻璃帷幕牆
帷幕牆不具承重功能，而是將建築物圍繞或包覆，與建築結構相連，但卻是獨立的部分。玻璃具有能讓光線深入建築物內部的優點。亦參見公共建築，51頁；現代方塊建築，54頁；牆與面，99頁。

現代結構 > 建築物形式

混凝土、鋼與其他現代建材的結構特性，為建築物創造出新的可能形式。現在建築物不必再受傳統的平面與立面限制，加上電腦的輔助設計軟體（CAD），因此形式千變萬化。以下提到的幾個詞彙（例如斜傾、牆身收分與直線）固然能用來描述現代主義之前的建築特點，但在二戰之後的建築中，卻是表達全然不同的觀念。有些詞彙，例如解構主義與不規則形式，則是出現在近五十年來的建築，也有助於描述無法以傳統建築術語定義的建築形式。

直線結構體
由一系列垂直或水平元素構成的建築物或立面。亦參見現代方塊建築，52頁。

不規則開窗›
窗戶間隔不平均的開窗方式，窗戶大小常有差異。亦參見78頁；高層建築，59頁。

結晶化式構造››
運用相同或及類似的形狀單元，不斷重複而構成的立體結構。

懸挑結構›
僅靠一端支撐，底下沒有支柱。

牆身收分››
往上方內傾的牆面。亦參見臨街建築，45頁。

斜傾›
牆的表面從建築立面偏斜，但傾斜角度不到90度。

解構主義››
這種形式的特色，在於外觀竭力採用非線性的形式，並將經常呈現斜角的各種元素並置。亦參見臨街建築，45頁。

曲線形式›
由一個以上的曲面（而非連續平面）構成的建築形式。亦參見高層建築，59頁。

波浪狀››
建築物造型由凹圓與凸圓弧線交錯構成，形成如波浪的樣式。

自由造型
缺乏能明確定義形狀的自由建築形式。

牆與面

窗與門

屋頂

樓梯與電梯

第三章　建築元素

建築物的樣式、尺度與形式固然千變萬化，但重要的元素倒是只有幾項。所有建築物都有牆、門窗開口、屋頂，若超過一層樓就會設置樓梯（或電梯、電扶梯）。這些元素無論是在概念上或在實際使用上，通常都代表一棟建築物中個別且互異的構成要素。本章將分成四個部分，分別討論牆與面、窗與門、屋頂、樓梯，它們皆有許多不同的形式，而且有各式各樣銜接的方式。這些元素與建築物的建築表現意圖，可說是密不可分。

牆與面是建築包圍出空間的基本要件，不僅是劃分室內與室外的實體分界，也區隔了建築物的內部空間。牆的基本功能雖是遮風擋雨，但同時也是建築表現的重要場所。比方說，材料的選擇及分節銜接（例如最終修飾或裝飾性線腳），不論內外，對於建築物要如何傳達意義都影響重大。

窗與門是所有建築物的必備元素，可以讓光線照進室內空間，使空氣、熱氣與人在室內外相互流通。幾乎所有牆面都會設置門窗，因此門窗數量、間隔與樣式，是營造建築物立面銜接最常運用的手法。窗與門併在一起討論是因為它們的功能相關，因此常常處理方式也類似。

建築物都有屋頂，無論它是半獨立式（如圓頂與尖塔）、在形式不規則的現代建築中與牆近乎融合，或只是單純圍住牆體的上方空間。有些建築物屋頂躲在女兒牆後面，有些屋頂則佔據顯眼的位置，成為建築表現的重要部分。屋頂的美學表現不僅只顯現於建築物外觀，建築物內也常常可以看見屋頂結構，諸如中世紀各類肋拱或木結構天花板，皆會運用大量裝飾。

一旦建築物超過一層樓，就必須設法讓使用者在各樓層間行動自如，於是兩種主要結構遂應運而生：樓梯（包括機械化的電扶梯）與電梯。所有超過一層樓的建築物都有樓梯，雖然樓梯的主要元素都差不多，但得依照特定的建築涵構來配置才行。若要讓身障人士方便進出，或者樓層數太多，致使樓梯不夠實用便利，則會加設電梯。

牆與面 > 石 > 常見石材類型

石頭堅固耐壓,可以在許多地方容易取得,而成為最廣為使用的建材之一。石材經過磨削可成為各種飾面,也常常成為線腳或浮雕等裝飾元素所採用的材料。

石材種類繁多,不同特色能有不同用途。由於石頭很重,運送相對困難昂貴(直到近期才改變)。因此若某地區的建築常用到某種石材,可推斷當地容易取得這種石材。此外,在不易取得石材的地方,往往只有最重要的建築物才會使用,以展現營建者擁有財富與權勢來取得石材。

大理石

大理石是沉積岩(如石灰岩)經過變質作用所產生的變質岩,其特色條紋與多種色彩是來自原本岩石的雜質。世界上不少地方都產大理石,義大利卡拉拉(Carrara)就是最知名的產地之一,某些古代與文藝復興時期的藝術和建築傑作,就是採用卡拉拉大理石。

花崗岩

一種火成岩,其特色為結晶顆粒大而硬,非常的堅固,耐候性高,但也因此較不適合做為裝飾性雕刻。斑岩為埃及出產的紫紅色岩石,也是一種常用在古代建築的花崗岩。

石灰岩

一種未經變質作用的沈積岩，常有較粗的紋理與許多化石。石灰岩雖不如大理石或花崗岩硬度那麼高，但與其他沈積岩相比仍相對堅固。知名的例子包括石灰華與波特蘭石。

人造石

人造石是以黏土、碎石、黏著劑或合成材料構成，類似石頭的物質，最知名的應屬寇德石（Coade）。這是以模具將黏土壓鑄而成，在十八世紀末與十九世紀初是用來低價複製昂貴的古典元素與裝飾。其名稱是源自於生產這種人造石的公司創辦人愛蓮諾·寇德夫人（Mrs. Eleanor Coade）。

石 > 表面

方石砌›
由表面平坦的長方形石塊鋪成的牆面，接合處鋪得非常精準，故能創造相當平順的牆面。

粗齒方石砌››
方石砌的表面上刻劃橫或斜的凹槽。

亂石砌›
以形狀不規則的石塊砌成的牆面，通常以厚砂漿黏合。若石塊間的縫隙是以不同高度的長形石塊（所謂的「墊石」）來填充，則稱為「墊石亂石砌」。

層狀亂石砌››
和亂石砌類似，不過大小類似的石塊會聚集成群，形成不同高度的水平層帶。

燧石砌›
運用燧石鋪成的牆面，並讓燧石被劈開的黑色面朝外。

平面花砌››
以燧石與料石做出裝飾圖案，通常是格子圖案。

乾砌石牆›
將石頭交扣堆疊而成的牆體，不使用砂漿。

蛇籠››
將金屬籠裝滿密實的材料（例如石頭、沙與土）。通常只用在結構部分（尤其是在土木工程），但許多現代建築中也將蛇籠當做建築特色。

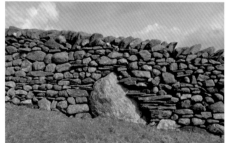

表層砌體›
也稱為「石作覆面」，亦即石作純粹應用於建築覆面，而非提供結構支撐。在高層建築中，它常與玻璃一同構成帷幕牆，例如此例。亦參見高層建築，56頁。

石 > 粗石砌

粗石砌是一種石作細工的形式，相鄰石塊的接合處會被凸顯。有些粗石砌會以各種變化方式再刻劃石塊表面。亦參見鄉間住宅與別墅，36頁；臨街建築，42、43頁，公共建築46、50頁。

帶狀›
只凸顯石塊的上下接合處。

菱面››
石塊表面削成小小的金字塔狀，排出規則、重複的圖案。

倒稜›
石塊邊緣削尖，因此接合處呈現V字形凹槽。

霜狀›
石塊表面削出鐘乳石或冰柱的形狀。

粗面››
石塊表面僅稍加處理過，使其呈現未修飾的樣貌。

蟲跡狀›
石塊表面鑿刻成「蟲啃過」的樣子。

塊狀›
粗石砌的石塊之間會以相等的間隔或明顯的凹陷空間來分隔，常見於門窗的邊飾。在英國特別盛行，由於建築師詹姆斯·吉布斯（James Gibbs）特別偏好，因此有時也稱為「吉布斯邊飾」。亦參見窗與門，125頁。

隅石››
建築物的轉角石，通常由較大型的粗石砌體構成，有時使用的材料與牆其他部分不同。亦參見鄉間住宅與別墅，34頁；臨街建築，40、43頁。

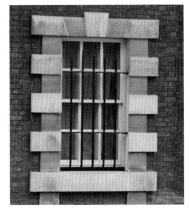

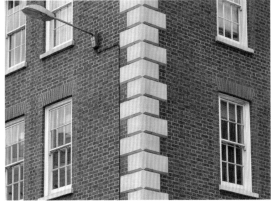

磚 > 置放

磚是長形塊體，通常是將黏土置入窯中燒製而成，有些地區則以日曬代替窯燒。磚是許多早期文明使用的建材，至今仍是建築上的主要構件。磚的形狀與大小已標準化，能規則排列成牆。此外，磚的排列方式稱為「砌合」，方式很多，普遍程度會因各地傳統與砌合法的結構特性而不同。

磚在排列時，中間會以薄薄的砂漿層分隔。砂漿是將相鄰磚塊黏合的糊狀物，是以砂與水泥或石灰之類的黏著劑，然後加水混合而成。砂漿灰縫若在定型之前先以工具處理，則稱為「勾縫」。

順磚
磚塊橫放，寬面朝底，狹長面露白（朝牆外稱為「露白」，以下皆同）。

丁磚
磚塊橫放，寬面朝底，最短邊露白。

側砌丁磚
磚塊狹長面朝底橫放，最短邊露白。

側砌順磚
磚塊狹長面朝底橫放，寬面露白。

窄面豎磚
磚塊直放，狹長面露白。

寬面豎磚
磚塊直放，寬面露白。

磚 > 砌合

順砌法

這是最簡單的砌合方式，亦即將順磚砌層依序疊起，而上層與下層磚在磚長的一半處重疊。順砌法通常用在厚度為一塊磚的牆面，例如空心牆、木或鋼結構的表面。

丁砌法

磚塊以丁面露出的簡單砌合法。

普通砌法

結合丁砌與順砌的砌法，由五皮順砌與一皮丁砌交替排列而成。（譯註：砌磚時，由下往上每砌一層稱為一皮）。

法蘭德斯式砌法

順磚與丁磚在同一砌層交錯排列，每塊順磚與下層順磚的四分之一重疊，而丁磚則與下兩層對齊。

英式砌法

順磚層與丁磚層交錯的砌合法。

對縫砌法

順磚一層層堆起，垂直接合處對齊。這是一種不那麼穩固的砌合方式，僅用在空心磚牆或鋼結構表面。

人字型砌法

通常是將順磚斜放，構成鋸齒狀圖案。

菱形磚紋

以特殊方式排列不同顏色的磚塊，構成長方形、方形或菱形圖案。嚴格來説不算砌合類型，因為用其他許多種方式都可排出圖案。亦參見111頁。

發散形磚作

接合之處非常細的磚作，通常會磨削磚塊，並使用於過樑。亦參見拱，75頁。

磚 > 灰縫接合

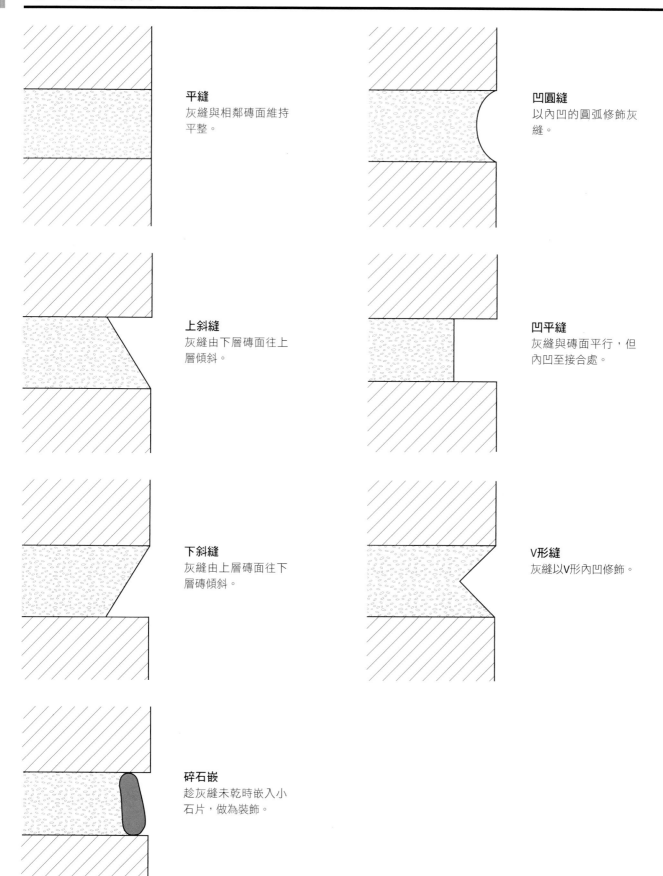

平縫
灰縫與相鄰磚面維持平整。

凹圓縫
以內凹的圓弧修飾灰縫。

上斜縫
灰縫由下層磚面往上層傾斜。

凹平縫
灰縫與磚面平行，但內凹至接合處。

下斜縫
灰縫由上層磚面往下層磚傾斜。

V形縫
灰縫以V形內凹修飾。

碎石嵌
趁灰縫未乾時嵌入小石片，做為裝飾。

磚 > 類型

磚以黏土燒製的最為常見，也可用其他不同材料製成。無論材料為何，磚幾乎皆以模鑄造，以確保尺寸標準化。因此磚可依據用途鑄成各種形狀，例如壓頂磚常用以倒稜處理，而斜角磚常用於非垂直相交的兩牆接合處。

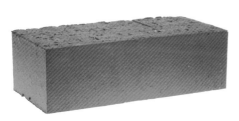

實心磚
以黏土燒成的小長方體。

釉面磚
磚塊燒製之前先上一層釉，賦予它不同的色彩與塗飾。

多孔磚
是標準磚塊，但會有兩、三層垂直穿孔，以減輕重量，幫助通風。

玻璃磚
起源於二十世紀初，通常為正方體。由於相對較厚，具有遮蔽性，但自然光仍可穿進牆內空間。

空心磚
有長形或圓柱型的橫穿孔，以減少磚塊重量，提供隔熱。

凹槽磚
以順磚方式擺放時，頂部與底部有凹陷的常見磚塊。「凹槽」通常是指凹陷之處，也可以指鑄模過程中，用來製造此凹陷的磚塊。凹槽磚比實心磚輕，而凹槽可在砌層時，提供更大表面積讓砂漿黏合。

木材

木材和磚石一樣是常用建材，幾乎所有文明時期的建築都有採用。由於木材具有強度、相對輕質，又容易依需求裁切成各種形狀，故常用作各類建築物的結構構架，尤其是屋頂。

在木結構建築物中，結構構架常以直立木柱與水平橫樑構成（有時也採用斜樑）。構架間隙常鋪上磚、石、灰泥、水泥或枝條夾泥。若木構架的小型柱（即大型柱之間的小型垂直構件）間隔空間狹窄，則稱為「密間柱木構架」。而有時候，建築外部的木材覆面、瓷磚或磚牆會將木構架遮掩起來，讓人無法一眼看出。

木材也常用來當做覆面材料，這時木材會附加於底下的結構構架之上（底下有時也是木構架，但有時不是）。木材覆面通常會上漆與染色，並塗上木材防腐劑。

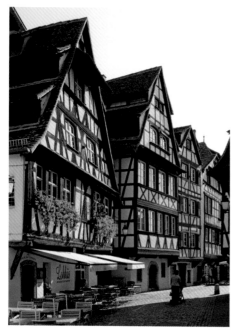

懸挑›
木構架建築中，上方樓層比下方樓層突出。亦參見臨街建築，38頁。

木架磚石填充››（上）
運用磚或小石塊，填充建築物木構架之間的空隙。關於其他填充材，亦參見混凝土與塗料，96頁。

圓木屋››（下）
北美洲常見的木建築形式，是將裁切好的圓木水平堆置。圓木末端有凹槽，因此在轉角處能穩固相扣。圓木間的縫隙可用灰泥、水泥或泥土填充。

雨淋板›
在建築物外層用長木條或木板交疊橫放，以保護室內不受風吹雨打，或使建築物更美觀。有時相鄰木條間的接合處會以槽榫接合來強化。雨淋板可以上漆、著色或不加修飾。近年來有些雨淋板改採塑膠製作，但仍維持原有的美感。

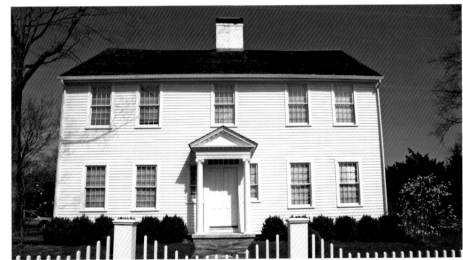

木材覆面›
現代建築常以木材做為覆面材料。雨淋板幾乎是將木條交疊橫放，但其他形式的木材覆面，則可能以各種角度來放置木條，不一定交疊。木材覆面多不上漆，通常會上色或不加修飾，讓連續排列的木條能維持原有色彩與紋理變化的韻律感。

瓦與瓷磚

瓦是以黏土燒製成的小薄塊，用途為覆蓋表面，方式可以是懸掛於構架上，也可以用細灰泥或薄漿，直接固定到底下表面，並與其他瓦黏合，完成「鑲嵌」。瓦不會滲水，因此建築物外部常採用乾掛瓦（尤其是屋頂，有時則用於牆面）。瓷磚則多用於為牆面與地板防水，最常見的地方就是浴室與廚房。

由於瓷磚可鑄型上釉，故常用來當成表面裝飾，增加表面色彩。馬賽克就是常見的裝飾用瓷磚，是將小片的彩色瓷磚（有時也用玻璃或石頭）排出幾何圖案或人物圖像，來裝飾牆面與地板。

今天幾乎所有的磚瓦皆以機械生產，而琳瑯滿目的各種人造陶瓷（無論是瓦片或面板型態），皆廣泛應用於現代建築。

乾掛瓦›
乾掛瓦最常用於屋頂（但不限屋頂），也可用來覆蓋外牆，通常是以交疊方式，掛在底下的木材或是磚架構上，這種方式稱為「疊瓦」。運用不同色彩的瓦片，可創造出各種幾何圖案。亦參見屋頂，134頁。

乾掛石板››
嚴格來說是石材，但因為可以切割成薄板，因此常以類似乾掛瓦的方式運用。亦參見屋頂，134頁。

鑲嵌瓷磚›
這種方式不採用乾掛架，而是以細灰泥或填縫劑，直接將瓷磚與底下表面及其他瓷磚固定。

室外鑲嵌瓷磚››
瓷磚具有防水功能，故可應用於建築物外部。生產具有各種形狀的彩色瓷磚並不算困難，因此常用來做為各種表面裝飾。

馬賽克›

馬賽克是指將小片彩色瓷磚、玻璃或是石頭（稱為「嵌片」），用砂漿或薄漿固定在表面上，排出抽象圖案或人物圖像，來裝飾牆面與地板。

地磚››

多為瓷磚或石板，可在建築物各處使用。因耐用、防水，通常多用於公共區域，或住宅浴室與廚房。

室內牆磚››

室內牆磚通常是瓷磚或石板，具有防水功能，常用於浴室與廚房。

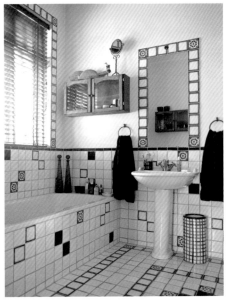

天花板›

以聚苯乙烯或礦棉製成，通常重量很輕，掛在天花板下方的金屬框架上。常用來隔音與隔熱，並隱藏天花板上方的設施管線。

陶瓷帷幕牆板›

陶瓷板可量產，用做帷幕牆的不透明牆板。帷幕牆是指建築物的非承重包覆或圍封部分。亦參見臨街建築，44頁。

混凝土與表面塗料

混凝土是以水泥為骨材的人造材料，而水泥則是碎石、沙與水的混合物。有時混凝土會依據用途，在碎石、沙、水之外增加天然或人造添加劑，以改變混凝土性質。而就如第二章所述，混凝土可説是現代建築結構與美學的重要元素。

表面塗料則為厚而黏的物質，在未乾時塗抹於牆上，乾後會變成堅硬的塗層，但不像混凝土那樣具有結構功能。表面塗料常是指各種灰泥，用來覆蓋底下的結構（多為磚），並讓室內外牆呈現平順外觀。塗料施作完成後，有時會增加各式線腳，以強化修飾效果。水泥塗料常在未乾時嵌入小石頭，讓塗層更具保護性。

現場澆鑄混凝土›
在基地以木板澆鑄而成的混凝土，並層層垂直疊起。有時混凝土上的木板印會保留起來，當做一種美感表現。

預鑄混凝土››
這種標準化的混凝土板或支柱，不在基地現場澆鑄，而是預製完成後，送至基地現場快速組裝。

鑿面混凝土›››
混凝土的外露骨材是在澆鑄定型之後，以動力錘敲打修飾。

露石混凝土›
在混凝土尚未變硬之前刮除表面，露出裡頭的混合骨材。

灰泥››
以骨料和黏合劑構成的物質，加水之後會變成可延展的糊狀物，在其乾燥定型前可塗到表面上。灰泥有許多不同的運用方式，可用來修飾室內外表面，也可做成線腳，成為表面裝飾。

石灰灰泥›
石灰灰泥是有史以來最常見的灰泥，由沙、石灰與水構成，有時會加入動物的纖維組織當做黏著劑。石灰泥可用在溼壁畫上，如右圖所示。

石膏灰泥››
也稱為熟石膏，是將石膏粉加熱後，加水形成糊狀物，在變硬之前可用來塗抹表面。由於石膏灰泥遇水易受損，通常只用在室內表面（如最右圖所示）。

灰墁›

傳統的灰墁是一種硬的石灰灰泥，用來做為建築外部的表面塗料，遮住底下的磚結構，並裝飾表面。在右圖的例子中，外牆除了石造裝飾，還用灰墁塗在平整的牆面。現代灰墁則多為水泥灰泥。

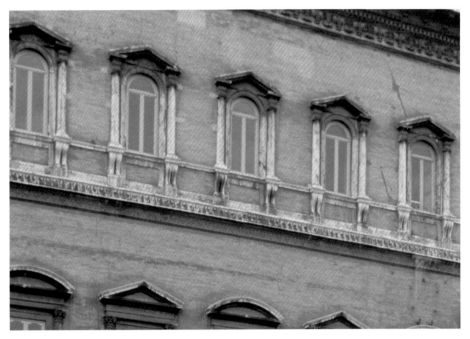

枝條夾泥›

這是一種原始的工法，在細木條格子（枝條）塗上泥土或黏土，之後再修平。枝條夾泥最常用來填充木構架的空間，但有時也會用來建構整面牆。

墁飾牆面››

以凹陷或凸出的圖案，裝飾木構架建築外部的灰泥表面。

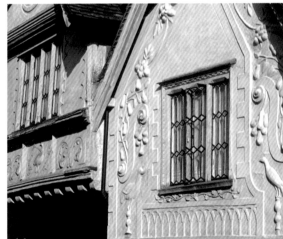

水泥灰泥或塗料›

一種加了水泥的石灰灰泥，大部分可防水，因此常塗在室外表面。現代水泥塗料有時加入壓克力添加物，增強防水功能，並使顏色更多變化。

灰泥卵石塗層››

外牆塗上水泥灰泥或表面塗料後，再嵌入卵石，有時嵌入小貝殼。另一種做法則是將卵石（與貝殼）加入表面塗料，之後再塗抹於牆上，這種塗料稱為「粗灰泥」。

玻璃

玻璃在建築表面上主要是用來做為窗戶，一直到近代才出現轉變。這是因為混凝土與鋼建造的方式出現，使得牆不必再承重，因此可以用玻璃等不同材料構成帷幕牆（帷幕牆是不具承重功能的建築物圍封或包覆，與建築結構相連，但卻是獨立的部分）。

帷幕牆能以多種不同材料構成，例如磚、石、木材、灰墁、金屬，但在當代建築中則以玻璃最為常見。二十世紀中期以來，玻璃已成為現代建築語彙中的重要部分，甚至普遍到令人覺得浮濫。

最常使用玻璃帷幕牆的是辦公室建築，如此能讓日光照進建築物深處。然而，建築物玻璃覆面的一大缺點，在於難以控制日照熱氣。因此玻璃帷幕牆還會搭配半透明板、百葉或遮陽一起裝設。但即使有了這些裝置，設置玻璃帷幕牆的建築物通常仍需仰賴空調，以調節室內溫度。

玻璃帷幕牆

橫框
分割窗孔的水平條或構件（在玻璃帷幕牆則是分隔玻璃板）。亦參見窗與門，116、117、119頁。

中框
分隔窗孔的垂直條狀物或構件（在玻璃帷幕牆則是分隔玻璃板）。亦參見窗與門，116、117、119頁。

窗間板
幕牆位於玻璃板頂端與上方玻璃板底部之間、不透明或半透明的部分，通常用來隱藏樓板間的管線與線路。亦參見現代方塊建築，55頁；高層建築，57頁。

點式支撐玻璃帷幕牆

在點式支撐系統中，強化玻璃板的四個角以點狀裝置，固定到蛛網爪件（或其他支撐點）上，再透過托架連結到支撐結構。亦參見現代方塊建築，55頁。

單元式玻璃帷幕牆

含一片以上玻璃板構成的預鑄牆板，以托座連結到結構支撐。這種牆板可能也包含窗間板與百葉。亦參見現代結構，79頁。

框架隱藏式帷幕牆

玻璃板安裝到一般鋼構架時，會盡量讓框架見看不見。

框架外露式帷幕牆

和框架隱藏式帷幕牆不同，外露式框架會突出於玻璃表面，可能還有額外飾條。雖然框架會凸顯出來，但是它唯一的結構功能，就是將玻璃板連結到後方的支撐架構。

金屬與合成材料

建築物採用金屬的歷史悠久，但多數金屬要能大量提煉並不容易，而且所費不貲，因此通常只零星成為覆面材料。鉛與銅多僅限於屋頂覆面，且只有最重要的建築才會使用。

第二章提過，金屬（主要是鋼）直到十九世紀才成為重要建材，但今天鋼就和混凝土一樣普遍，幾乎每項建案都會使用。

雖然鋼最主要是做為結構材料，然而鋼具有相對便宜、組裝快速的優點，也常用做牆與屋頂的覆面。今天牆與屋頂仍會以鉛與銅為覆面材料，不過經過電解提煉的鋁與鈦，不僅能展現美感，抗蝕性與耐候性也強，因此和其他合成材料一樣，越來越常被採用。

鉛

鉛的延展性佳，能抗腐蝕，常用來當成屋頂防水層，有時也用在建築物其他部分。通常以鉛板的形式鋪在木板條上。亦參見屋頂，135頁。

銅

銅與鉛一樣，常當做屋頂防水層，有時也用在建築物的其他部分。銅原本是閃亮的橘紅色，經過腐蝕後會很快出現特殊的銅綠，能抵抗進一步腐蝕。亦參見屋頂，135頁。

鈦

鈦做為結構材料，具有強度極高但相對質輕的優點，也不太容易熱脹冷縮。鈦非常能抗腐蝕，能當做覆面材料，成為各種表面終飾。鈦經過陽極處理之後，會產生反光的閃亮效果。

鋼

鋼是鐵與碳的合金,有時會加入其他金屬。鋼是歷史悠久的建材,在十九世紀中期量產之後,躍升為最重要的建材之一。鋼強度極高、耐用、可焊接,堪稱現代工法與設計中最靈活的重要元素。鋼若與其他金屬形成合金,可獲得絕佳的抗蝕效果,例如不鏽鋼。鋼浪板是壓製出凹凸交錯紋路,以提高剛性的波浪形鋼板,常在講究低成本與速度的施工建案中,做為覆面材料。亦參見高層建築,56頁;屋頂,135頁。

鋁

鋁是提煉量僅次於鐵的礦物,常用來當做覆面材料,因為它相對質輕,表面經處理成耐久的氧化鋁之後可抗蝕。鋁經過陽極處理後,表面可以有各種顏色。亦參見臨街建築,45頁;公共建築,51頁;高層建築,58、59頁。

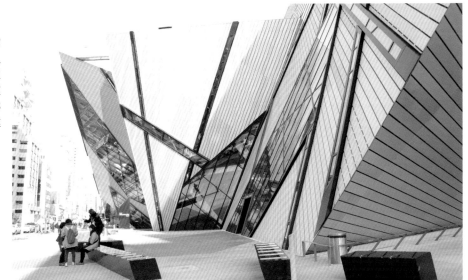

合成膜

合成膜會運用在建築包覆或表面層,通常以張力拉開,並搭配柱桅等受壓構件。亦參見屋頂,135頁。

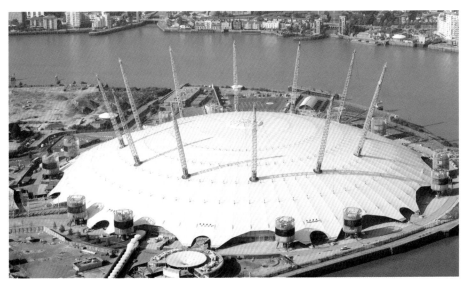

牆的大尺度銜接方式與特色

牆與建築物表面鮮少只以門窗點綴,而是展現各種建築樣式的重要部位,也是劃分建築物內外界線的主要方式。以下介紹一些附加於牆與面的大尺度特色,無論這些特色是從牆面往內退縮或往前突伸,都不會受限於任何特定的建築語彙。

敞廊›

一面或數面由連拱或列柱包圍的有頂空間。敞廊可隸屬於較大型建築,也可以是獨立的結構。亦參見公共建築,49頁。

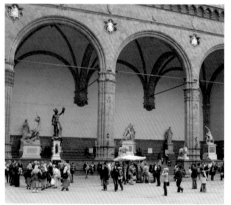

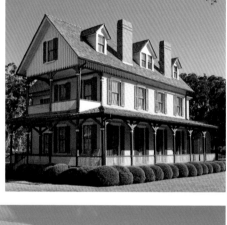

外廊››

僅部分圍起下面的長廊型空間,通常附加在房屋的地面層。如果位於樓上,則多稱為陽台。

遮陽›

附加於玻璃帷幕牆建築物外部的結構(不限此型態),提供遮蔭,減少日射熱氣。亦參見現代方塊建築,55頁。

雨庇››

從建築物突出的結構,通常為水平或稍微傾斜,具有遮陽擋雨的功能。亦參見現代方塊建築,54、55頁;高層建築,57頁。

扶壁

為牆體提供側向支撐的石造或磚造結構：

A：角扶壁用在轉角（多為塔樓轉角），由在垂直相交的兩牆面上，呈90度相交的兩道扶壁構成。

B：斜扶壁是兩垂直相交牆轉角上的單一扶壁。

C：若扶壁側面未在角落交會，則稱為「後移」。

D：如果兩座角扶壁結合成單一扶壁，以L形包覆牆體角落，則稱為「握扣」。

亦參見中世紀大教堂，14、15、17、19頁。

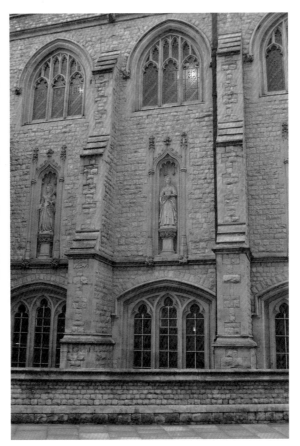

飛扶壁›

飛扶壁在大教堂很常見，有「飛挑而出」的半拱，將中殿高大拱頂或屋頂的推力往下傳遞。

扶壁斜壓頂

位於扶壁上方的斜頂，使水能滑落。

龕››

位於牆面內的一種建築框架，在宗教建築中當做神龕，是容易引人注意的特定藝術作品，也可以讓表面更富變化。與壁龕類似（113頁），亦參見巴洛克教堂，27頁。

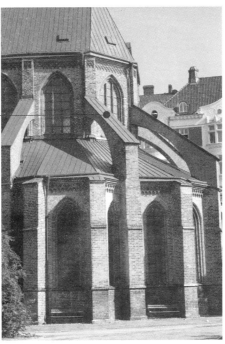

面的銜接

建築物表面可運用許多方式來銜接，線腳就是最常用的一種方式。線腳是有造型的水平延伸帶，通常突出於表面。其名稱是源自於製作時採用的木模具，以確保整體線條輪廓能維持一致。線腳的材質很多，包括石材、陶瓷、磚、木材、灰墁，最常見的則是灰泥。

以下將介紹最常見的元素，例如木鑲板、滴水罩、踢腳板、牆裙壓裙線，以及其他五花八門的線腳。無雕花線腳的特色在於曲線輪廓相對單純，其他較繁複的線腳則有雕花圖案不斷重複排列，而非一條橫帶不斷延續。線腳有時會納入裝飾性元素做為圖形的一部分。許多裝飾性元素也常可獨立出來，應用到各種不同的建築語彙中。

凹圓線腳›
位於牆與天花板之間的凹圓形線腳，有時候亦稱為「檐板下線腳」。若凹面範圍大，則看起來像是天花板的一部分，而不是線腳，這種則稱為「凹圓天花板」。

滴水罩飾››
裝飾窗孔上方的突出線腳，常見於中世紀建築（其他時期的建築也會使用），也有不採用曲線的直線型滴水罩飾。亦參見窗與門，122頁。

束帶層›
牆上水平延伸的細長線腳。亦參見中世紀大教堂，19頁；臨街建築，43頁。

踢腳板››
常見於室內牆下方與地板交界處的長木條，通常有線腳裝飾。

木鑲板

用較粗的木條，以水平與垂直方式排列出框架，並在其中裝上較薄的木板，覆蓋室內牆面。若木鑲板只有牆裙高度，則稱為「護牆板」。

邊梃

木鑲板或鑲板門的垂直條或構件。較細的垂直附屬構件稱為「中框」。

橫檔

木鑲板或鑲板門的水平帶或構件。

鑲板門

由冒頭、邊梃、中樘梃（有時有中框）構成結構框架的門。框架中間以木鑲板填充。亦參見窗與門，119頁。

牆裙›

在室內牆面劃分出的一個區塊，其高度相當於古典柱式中的柱礎或柱腳。牆裙頂部通常會有一條連續線腳，稱為「壓裙線」。

凹形鑲板››

立面中往內凹陷的鑲板。此處是保持空白，但是其他的凹形鑲板常常會有浮雕或裝飾。

無雕花線腳

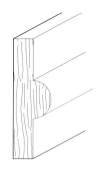

半圓線腳
小型的凸圓線腳，剖面為半圓或四分之三圓，通常位於兩個平坦表面之間（平邊）。亦參見柱與支柱，64、67、68、69頁。

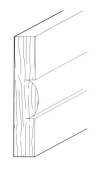

珠圓線腳
窄的凸圓線腳，剖面通常為半圓。

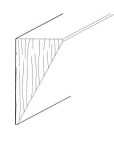

斜面線腳
將直角邊緣斜切而成的簡單線腳。如果切面呈凹圓而非平面，則稱為「圓凹」；內縮時稱為「凹入線腳」；如果線腳並未將斜角完整呈現，稱為「波浪式線腳」。

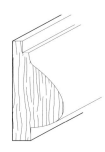

掛鏡線線腳
一種凸圓或凹圓粗線腳，讓位於不同平面的平行表面連結起來。

門窗凹線腳
有深凹曲線的線腳，多出現在中世紀晚期的門窗。亦參見窗與門，116頁。

凹弧形線腳
圓凹形線腳，通常剖面為四分之一圓。亦參見柱與支柱，65、69頁。

反S形線腳
以上凹下凸的兩個反方向圓弧線所形成的古典線腳。亦參見柱與支柱，64—69頁。

S形線腳
以上凸下凹的兩個反方向圓弧線所形成的古典線腳。亦參見柱與支柱，64—69頁。

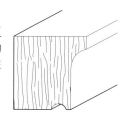

滴水
線腳或簷口底面的突出物，主要用來確保雨水不會停滯於牆面。

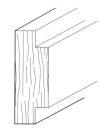

挑口板
古典楣樑或任何裝飾性圖案上的水平水平帶。亦參見柱與支柱，65、67、68、69頁。

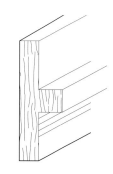

平邊
分隔兩相鄰線腳的平坦橫帶或表面，有時候會比兩相鄰面突出。亦參見柱與支柱，64—69頁。

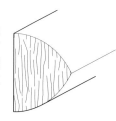

龍骨線腳
有兩條曲線形成尖銳邊緣的線腳，類似船的龍骨。

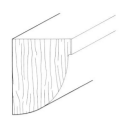

饅形線腳
凸圓的線腳,剖面為四分之一圓。亦參見柱與支柱,64、65、67、68、69頁。

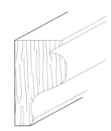

凹槽線腳
有一整條水平的V形凹痕線腳。

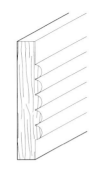

蘆葦形線腳
兩條或兩條以上凸圓或凸出平行線所構成的線腳。

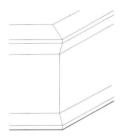

轉延線腳
有90度轉角的線腳。亦參見窗與門,120頁。

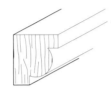

圓線腳
一種單純的凸圓線腳,剖面通常是半圓,但有時會超過半圓。常見於中世紀建築。它的變形是凸方線腳,亦即捲線腳和一條(或兩條)平邊結合而成。

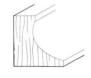

凹圓線腳
古典柱礎中,位於兩座盤飾之間的凹圓形線腳。亦參見柱與支柱,65、67、68、69頁。

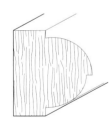

漩渦形飾
有點類似圓線腳的突起線腳,但由兩條曲線構成,上方曲線比下方突出。

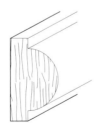

座盤飾
明顯突出的凸圓線腳,剖面略成半圓,多位於古典圓柱的柱礎。亦參見柱與支柱,64、65、67、68、69頁。

波狀線腳
由三條曲線組成的線腳,兩條凹圓線中間為一條凸圓線。

雕花線腳與裝飾元素（一）

爵床葉飾›
依據爵床葉的線條形式所構成的傳統裝飾，為科林斯式與複合式柱頭的主要元素，亦可成為獨立的裝飾元素，或與其他線腳結合。亦參見柱與支柱，69頁。

拱頂扣››
有雕刻的拱心石。

相背雕塑›
兩個背對背的雕像（多半為動物）。若兩者面對面，則稱為「相對雕塑」。

凹室›
通常為內縮進牆面的弓形空間，與壁龕不同之處在於凹室會延伸到地面上。

裙板››
緊鄰窗戶或壁龕下方的突出（有時為凹陷）飾板，上面常有其他裝飾。亦參見窗與門，120頁。

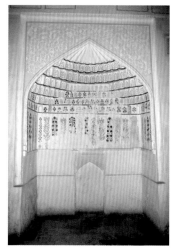

忍冬花飾›
從忍冬花線條衍生而來的裝飾，花的花瓣往內彎（和棕葉飾不同）。

阿拉伯式花飾››
由植物、漩渦與神話角色（不含人類）構成的精緻裝飾線腳。從這詞彙即可看出是衍生於伊斯蘭裝飾。

球形花飾›
略成球狀的裝飾，是將一顆球置入三瓣的花朵中，透過三瓣開口可看到這顆球。

月桂葉飾››
月桂葉狀的裝飾元素，為古典建築常見的裝飾主題，多出現在墊狀（圓凸）橫飾帶、垂花飾或花環飾。

珠鍊飾›
由橢圓（有時是細長菱形）與半圓盤形交替構成的裝飾圖案。

鳥嘴頭飾››
以鳥的頭部重複排列所構成的雕花裝飾，通常有明顯的鳥喙。

金幣飾›
錢幣或圓盤狀的裝飾。

錯齒飾››
由固定間隔的矩形或圓形塊體所構成的線腳。

雕花線腳與裝飾元素（二）

牛頭骨狀飾›
公牛頭骨形的裝飾主題，兩旁常有花環飾。有時位於多立克橫飾帶的板間壁，常與圓盤飾交錯。亦參見柱與支柱，65頁。

繩索飾››
一種凸圓形線腳，外觀類似繩索纏繞。

勳章飾›
通常為橢圓碑狀，周圍有漩渦形飾，有時上面會鐫刻。亦參見巴洛克教堂，27頁。

鋸齒飾››
重複排列的V形線腳或裝飾主題，多出現在於中世紀建築。亦參見高層建築，56頁。

牛腿托座›
有兩個漩渦形飾的托座。

豐饒角飾››
象徵豐盛的裝飾元素，通常是裝滿花朵、玉米及水果的羊角。

凸線腳›
矩形線腳的轉角（尤其指門窗緣飾），有小型垂直與水平的壁階或突出。

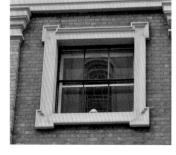

齒形飾››
從古典簷口下方突出、持續重複排列的正方形或矩形塊體。亦參見柱與支柱，67—69頁。

菱形花飾›
任何以格狀圖案重複排列的
裝飾圖樣。亦參見89頁。

犬牙飾››
四裂片的金字塔形，多見於
中世紀建築（此處為拱的接
合處下方）。

雨珠飾›
看似懸吊於表面上某個單點
的裝飾。

卵箭飾››
由卵形和尖箭形元素交錯的
圖案。

垂花飾›
一串以弓形或曲線懸掛的
花，在表面上懸掛點的數量
不限，通常為偶數。

回紋飾››
完全由直線構成的重複性幾
何形線腳。

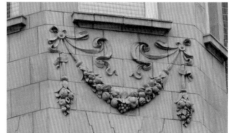

葉形飾›
泛指任何含有葉形的裝飾。

花環飾››
由花和葉子構成的花環狀線
腳。

怪異飾›
類似阿拉伯花飾的細緻裝飾
線腳，含有人像。這種裝飾
的靈感來自於重新探索古羅
馬裝飾形式時受到的啟發。
亦參見阿拉伯花飾，109頁。

扭索飾››
由兩股以上的扭絞彎帶或細
線重複排列而成的線腳。

灰圖飾››
用灰色調來模擬浮雕效果的
一種繪畫形式。

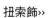

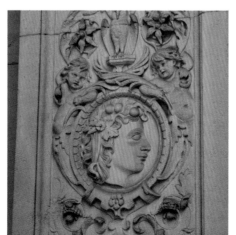

雕花線腳與裝飾元素（三）

頭像或人形像›
朝底部收攏的台座，上方有神話人物或動物的半身像。亦參見巴洛克教堂，27頁。

穀殼飾››
運用穀類外殼形式的裝飾主題，有時與垂花飾、花環飾或雨滴飾連結並用。

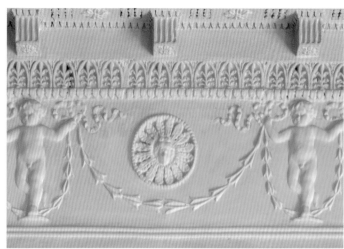

木鑲嵌›
將木條或不同形狀的木材鑲嵌到表面，以構成裝飾性圖案或場景。這個名詞也可用來指稱「拼花」，指在牆壁或地板上（如右圖），運用大理石嵌出非常精緻的裝飾性圖案。

假面裝飾›
由風格化的臉孔（主要是人或動物）所形成的裝飾。亦參見巴洛克教堂，27頁；公共建築，47頁。

圓雕飾››
圓形或橢圓形的裝飾性鑲板，常以雕塑或描繪的人物或場景加以裝飾。亦參見巴洛克教堂，27頁；鄉間住宅與別墅，36頁。

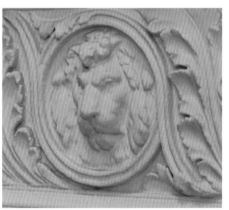
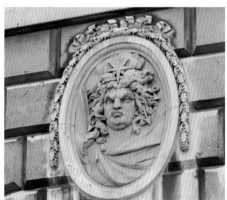

飛簷托
從科林斯式或複合式柱頭簷口板下方伸出的牛腿托座，與爵床葉飾相連，有時也應用於其他地方。亦參見肘托，120頁；牛腿托座，120頁。

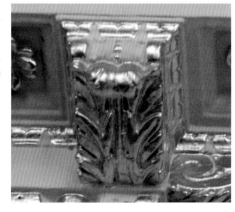

釘頭飾

以突出的金字塔形所重複排列的線腳，據稱類似釘子頭。如果金字塔形是凹入牆面，這種線腳則稱為「凹方線腳」。這兩種線腳常見於諾曼式與仿羅馬式建築中。

壁龕›

牆面的拱形凹處，用來安置雕像，或純粹增加表面的變化。亦參見龕，103頁；中世紀大教堂，15頁；巴洛克教堂，27、28、29頁；鄉間住宅與別墅，36頁，公共建築，46頁。

棕葉飾››

呈扇形棕櫚葉的裝飾，和忍冬花飾不同之處，在於裂片往外伸展。

圓盤飾›››

圓盤狀的裝飾，有時出現在多立克橫飾帶的板間壁上（常與牛頭骨飾交錯排列）。

盾飾›

橢圓、圓形或月眉形盾牌的裝飾圖案。

男童天使像››

通常為裸體並有翅膀的小男孩雕像，有時亦稱為丘比特雕像。亦參見巴洛克教堂，29頁。

門頂裝飾›

位於門上方附有繪畫或半身像的飾板，有時會與門框結合。

卵形飾››

蛋形的裝飾元素，可在卵箭飾等雕花裝飾中找到。

雕花線腳與裝飾元素（四）

皺葉飾›
捲曲的鋸齒狀葉裝飾，常見於洛可可式裝飾。

捲枝紋››
由許多枝梗、蔓藤與葉子交纏而成的裝飾主題。

浮雕
於表面上雕刻，刻畫出的造型是從表面突出（有時為凹進）。淺浮雕是畫面的雕刻深度不到一半，深浮雕則是畫面的雕刻深度超過一半以上。半浮雕介於兩者之間，而凹浮雕的畫面是從平面凹進，而非凸出，亦稱為陰刻或凹雕。薄浮雕則是很平的浮雕，最常出現在義大利文藝復興時期的雕刻作品。

圓形花飾›
類似玫瑰形狀的圓形裝飾。

圓形飾››
一種圓形的飾版或線腳，可當做獨立的裝飾圖案（如右圖），也常用於更大型的裝飾圖案。亦參見屋頂，142頁。

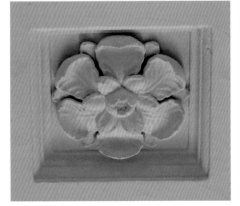

連條飾
連續不斷且常纏繞的飾帶。

扇貝飾›

這種裝飾表面的凹槽間有突出的圓錐，因此呈現如扇貝表面的波浪狀圖案。亦參見柱與支柱的扇貝飾柱頭，71頁。

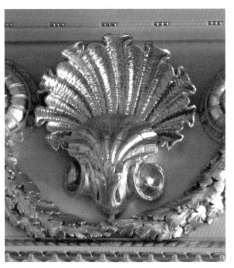

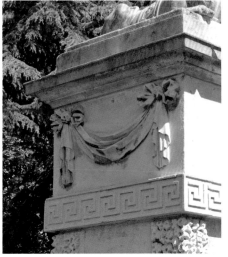

垂幔飾››

類似垂花飾，但是以布幔取代花串，看起來像吊掛成弓狀或曲線，在表面上吊掛點的數量不限，通常為偶數。

錯視畫法›

法文原文為「欺騙眼睛」之意。這種畫在牆面或表面上的技巧，會讓圖像有看似立體的錯覺。

維特魯威漩渦飾››

類似波浪狀的圖形重複排列，有時亦稱為「波狀漩渦形」線腳。

水葉飾

以葉子圖案重複排列的線腳，葉子頂部如小漩渦捲起。有時和箭形飾交錯。

窗與門 > 類型（一）

窗與門為所有建築物不可或缺的元素。若建築物最重要的特色是圍塑出來的空間，那麼門窗的功能就是促進建築物內外光線、空氣、熱與人的流動。

早期的窗是直接開洞，或以窗板遮蔽。隨著玻璃窗出現，窗戶除了可以讓日光射進屋內，還可大大防止外面的氣候干擾。門通常是由堅固木材或金屬與可動式鉸鏈組成的屏障，而隨著滑門與大尺度強化玻璃板問世，門與窗的分別也跟著模糊。

由於門窗皆穿透具支撐功能的室內外牆體，因此門窗也具備結構特色，而這些結構特色往往會延伸成美觀的特色，或透過美學手法來彰顯。門窗對於所有建築都非常重要，其置放與銜接的方式，通常也成為建築立面的基礎。

固定窗

無法開啟或關閉的窗戶。窗會被固定的理由很多，早期是因為裝設開啟裝置相當困難，而且所費不貲，尤其是精巧的窗花格。近代使用固定式窗戶則是要確保建築物整體環境與空調系統的效能，尤其在高層建築中，會將固定窗當做一種安全措施。

窗間條
在固定式窗戶中，子窗扇的水平支撐條（通常是鉛條）。

窗扇
窗戶的開口，裝入一片以上的玻璃片。

過樑（楣）
位於窗或門上方的水平支撐構件。亦參見臨街建築，38、40、41頁。

窗楹（窗側柱）
窗緣飾邊的垂直邊。

橫框
分割窗孔的橫條或構件。亦參見臨街建築，38頁；公共建築，47頁。

窗間小柱
在固定式窗戶中，子窗扇的垂直支撐條（通常是鉛條）。

中框
分隔窗孔的垂直條狀物或構件，也可指垂直貫穿鑲板門的中央構件。亦參見119頁；鄉間住宅與別墅，37頁；臨街建築，38、44、45頁；公共建築，47頁。

窗台
窗緣飾邊的水平底座。亦參見臨街建築，38頁。

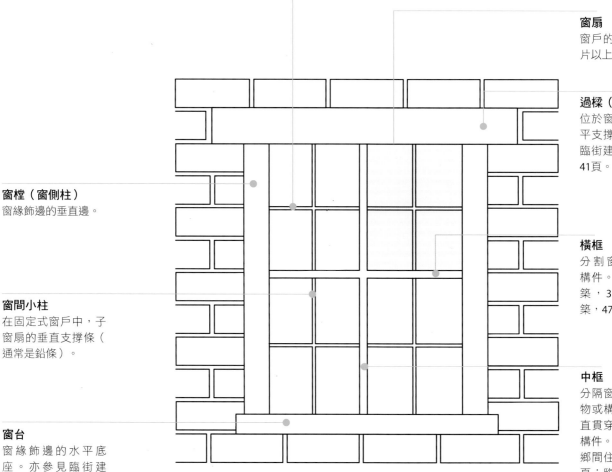

推射窗

一邊以一道以上的鉸鍊與窗框固定的窗戶。亦參見臨街建築，38、42頁；牆與面，106頁。

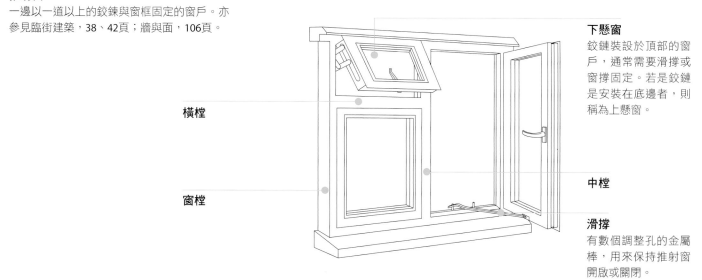

橫楹

窗楹

下懸窗
鉸鍊裝設於頂部的窗戶，通常需要滑撐或窗撐固定。若是鉸鍊是安裝在底邊者，則稱為上懸窗。

中楹

滑撐
有數個調整孔的金屬棒，用來保持推射窗開啟或關閉。

上下滑窗

由一扇以上的格狀窗扇（裝設一片以上玻璃板的木框架）組成的窗戶，窗扇裝設在窗楹（窗側柱）的溝槽中，並以上下方向垂直滑動。窗框通常藏有平衡錘，以繩索與滑輪和窗扇相連。亦參見鄉間住宅與別墅，36頁；臨街建築，41頁。

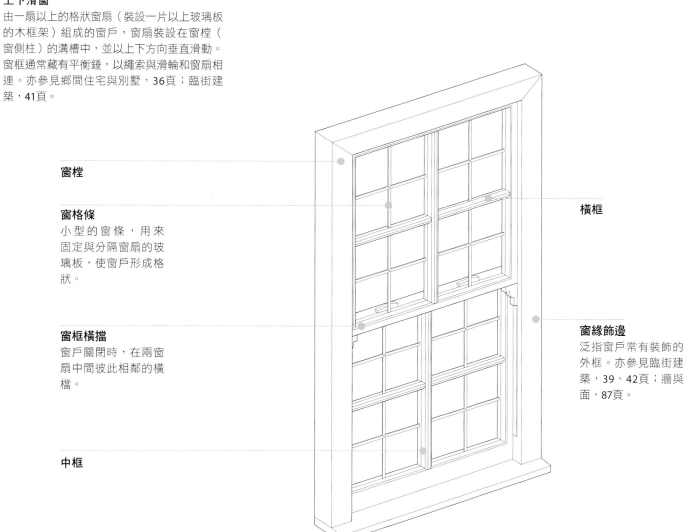

窗楹

窗格條
小型的窗條，用來固定與分隔窗扇的玻璃板，使窗戶形成格狀。

窗框橫擋
窗戶關閉時，在兩窗扇中間彼此相鄰的橫擋。

中框

橫框

窗緣飾邊
泛指窗戶常有裝飾的外框。亦參見臨街建築，39、42頁；牆與面，87頁。

窗與門 > 類型（二）

鉸鏈門

這是最常見的門類型，一側以可移動式鉸鏈與門框相連，做為門開啟或關閉的軸心。鉸鍊門的材質與大小各式各樣都有，但是以矩形為主。有些鉸鏈門會安裝門弓器（讓門在開啟後會自動關閉的裝置），甚至有電動鉸鏈門。

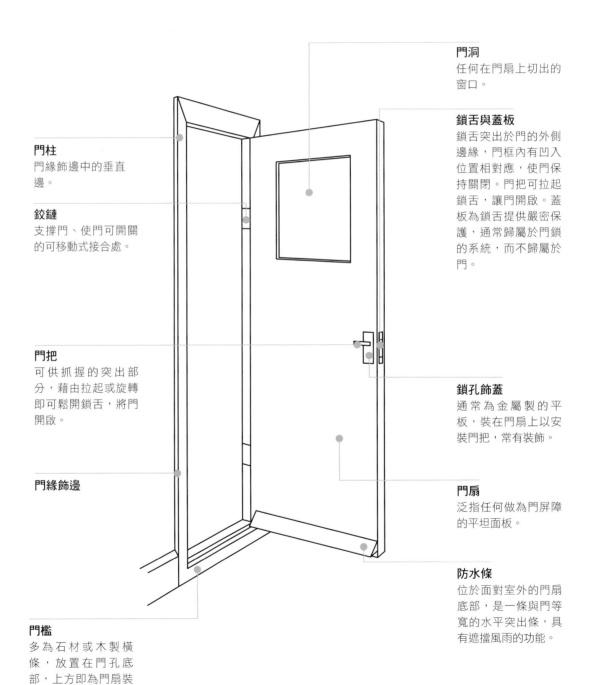

門柱
門緣飾邊中的垂直邊。

鉸鏈
支撐門、使門可開關的可移動式接合處。

門把
可供抓握的突出部分，藉由拉起或旋轉即可鬆開鎖舌，將門開啟。

門緣飾邊

門檻
多為石材或木製橫條，放置在門孔底部，上方即為門扇裝設處。

門洞
任何在門扇上切出的窗口。

鎖舌與蓋板
鎖舌突出於門的外側邊緣，門框內有凹入位置相對應，使門保持關閉。門把可拉起鎖舌，讓門開啟。蓋板為鎖舌提供嚴密保護，通常歸屬於門鎖的系統，而不歸屬於門。

鎖孔飾蓋
通常為金屬製的平板，裝在門扇上以安裝門把，常有裝飾。

門扇
泛指任何做為門屏障的平坦面板。

防水條
位於面對室外的門扇底部，是一條與門等寬的水平突出條，具有遮擋風雨的功能。

鑲板門

由冒頭、邊梃、中樘梃構成結構框架的門（有時亦採用中框），中間則以木鑲板填充。亦參見臨街建築，41頁；牆與面，105頁。

扇形窗

門上方的半圓窗或拉長的半圓窗，位於整體的門緣飾邊內，有輻射狀的格條，形成扇子或旭日狀。如果門上有窗但不是扇形的，則稱為楣窗或氣窗。亦參見臨街建築，41頁。

中歸樘

將扇形窗或楣窗與門分隔開的橫條。

門側窗

位於門道旁的窗戶。

門柱

門把

中樘梃

垂直貫穿門中央的直條，任何將門分隔為更小面板的垂直構件則稱為中框。

冒頭

水平貫穿門扇的條狀物。可能還會以更小的子冒頭，將門扇分隔出更小的格子。

鑲板

位於冒頭、邊梃、中樘挺與中框之間的木板。

邊梃

門的垂直構件，構成門的左右兩邊。

門檻

窗孔外型 > 古典窗孔

窗與門的大小與間隔，為古典建築立面比例法則的關鍵所在。古典建築的窗孔多為矩形，若把扇形窗納入考量，有時也看得到圓拱窗與門。古典建築立面的窗戶高度不一，最高最長的窗戶是位於主廳層（亦即建築物的主要樓層），至於地下室、閣樓與其他中間樓層則以較短的窗戶採光。

古典門窗的建築手法相當類似，通常由有線腳的飾邊界定輪廓，上方設有簷口。簷口經常由牛腿托座支撐，此托座是位於窗樘或門柱的兩邊。許多古典門窗上方有三角楣，因此形成類似小型雙柱廊神廟立面的裝飾處。三角楣以三角形最常見，但其他種類也相當普遍。例如，在帕拉底歐式的建築中，就常運用弧形的三角楣與三角形的三角楣，交錯裝飾窗戶頂部。亦參見古典神廟，8頁；文藝復興教堂，22、23頁；鄉間住宅或別墅，35、36頁。

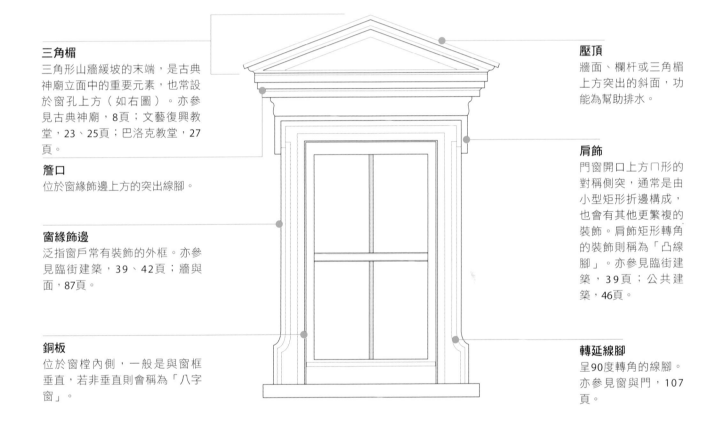

三角楣
三角形山牆緩坡的末端，是古典神廟立面中的重要元素，也常設於窗孔上方（如右圖）。亦參見古典神廟，8頁；文藝復興教堂，23、25頁；巴洛克教堂，27頁。

簷口
位於窗緣飾邊上方的突出線腳。

窗緣飾邊
泛指窗戶常有裝飾的外框。亦參見臨街建築，39、42頁；牆與面，87頁。

銅板
位於窗樘內側，一般是與窗框垂直，若非垂直則會稱為「八字窗」。

壓頂
牆面、欄杆或三角楣上方突出的斜面，功能為幫助排水。

肩飾
門窗開口上方冂形的對稱側突，通常是由小型矩形折邊構成，也會有其他更繁複的裝飾。肩飾矩形轉角的裝飾則稱為「凸線腳」。亦參見臨街建築，39頁；公共建築，46頁。

轉延線腳
呈90度轉角的線腳。亦參見窗與門，107頁。

肘托›
支撐門或窗緣飾邊之柱頂楣構的托座。亦參見飛簷托，112頁。

牛腿托座››
有兩個漩渦形飾的托座，此處是支撐窗飾邊或門框頂部的柱頂楣構。亦參見飛簷托，112頁。

裙板›››
緊鄰窗戶或壁龕下方的突出（有時為凹陷）飾板，上面或有其他裝飾。亦參見牆與面，108頁。

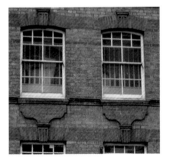

窗孔外型 > 三角楣類型

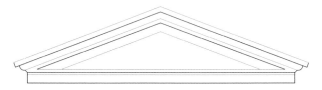

拱形三角楣
三角楣所創造出的
三角形（或弓形）空
間，通常往內退縮，
並以雕塑裝飾。亦參
見古典神廟，8頁、中
世紀大教堂，19頁；
公共建築，48、50
頁。

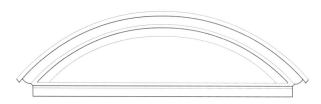

弧形三角楣
和三角形的三角楣類
似，但三角形以平緩
曲線取代。亦參見文
藝復興教堂，25頁；
公共建築，47頁。

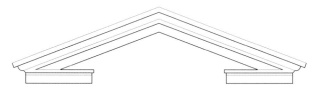

破底式三角楣
底部橫線中央有缺口
的三角楣。

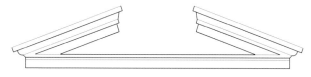

破頂式三角楣
無論是三角形或弧形
三角楣，頂部中央呈
現開放而未合攏者。

漩渦形三角楣
與破頂式弧形三角楣
類似，然而上方線條
末端為漩渦形飾。

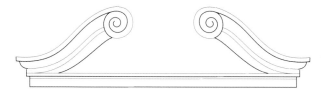

天鵝頸三角楣
與漩渦形三角楣類
似，但頂部是以兩個
對立的扁平S形曲線構
成。

哥德式窗孔 > 窗花格元素

哥德式建築的門窗特色,在於從正前方觀看時為尖拱形,而就如第二章提過,這些尖拱的類型繁多。和古典建築的門窗一樣,哥德建築窗戶對於中世紀與中世紀樣式建築物的室內外立面銜接而言,可說扮演舉足輕重的角色,在大教堂尤其如此。在中世紀教堂或大教堂,窗戶的安排對應著開間的數量,因此能清楚營造出室內外立面的視覺聯繫。

哥德式窗戶的窗孔常為「窗花格」,亦即用細石條打造出裝飾性圖案或故事場景。在這些石條中嵌入彩繪玻璃之後,裝飾即完成。窗花格樣式也會隨著時間與地點,出現許多變化。

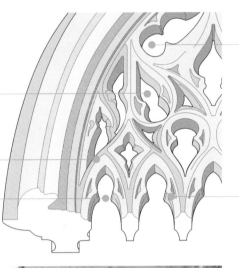

水滴空間
水滴形的窗花格元素。

匕首
匕首形的窗花格元素。

稜條
位於玻璃片之間、構成窗花格圖案的細石條。

葉形空間
由兩個尖角形成的彎曲空間,有時呈現葉子形。

尖角
曲線或葉形拱弧中的圓弧三角凹處。

滴水罩飾
裝飾窗孔上方的突出線腳,常見於中世紀建築,其他時期的建築也會使用,亦有不採用曲線的直線形滴水罩飾。亦參見牆與面,104頁。

中柱
拱窗或拱門中央的中框,支撐兩個小型拱之間的弧形頂飾。亦參見中世紀大教堂,19頁。

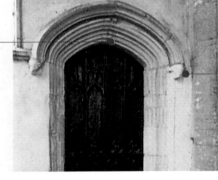

罩飾底石
指滴水罩飾或直線形滴水罩飾的終點,高度相當於拱墩,有時為球形花飾。有時也指滴水罩飾開始偏離窗孔的起點。亦參見牆與面,109頁。

哥德式窗孔 > 窗花格類型

板雕窗花格›
基本的窗花格類型，圖案像刻進或刻穿堅硬的石面。

幾何窗花格››
由一系列圓圈形成的簡單窗花格，圓圈內常以葉形飾填充。亦參見公共建築，48頁。

Y形窗花格›››
一種簡單的窗花格形式，中框岔出兩根分支，形成Y字形。

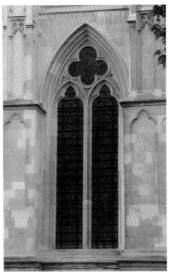
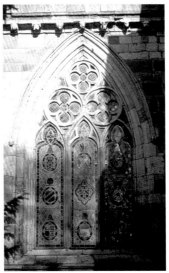
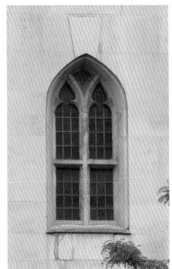

枝式窗花格›
此類窗花格的框條會在起拱點分岔出兩根分支，而分支弧線繼續與拱的弧線平行。

曲線或流線窗花格››
由許多連續曲線與分隔條相交後所構成的窗花格圖案。亦參見中世紀大教堂，14、15頁。

火焰式窗花格›››
屬於曲線或流線窗花格，但是更加細緻複雜。

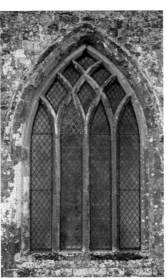
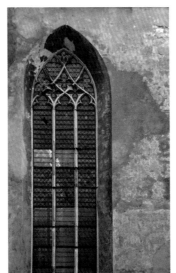
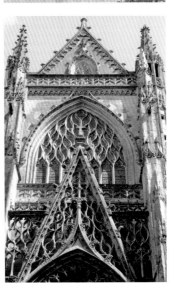

網狀窗花格›
通常是將四葉飾的葉子頂端與底部拉長為洋蔥形（正反S形），而不是圓弧曲線，並重複排列成類似網狀的窗花格圖案。

板條窗花格››
將框條重複排列，使窗孔分隔成垂直單元的窗花格圖案。

無洞窗花格›››
沒有任何實際的窗孔，只在表面上做成浮雕的窗花格。

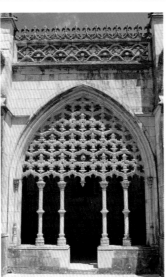
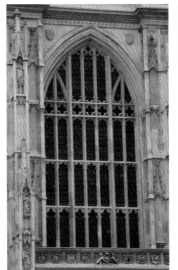

常見窗形 (一)

接下來要介紹的,是各個時期一些常見的窗戶形式與造型。

十字窗
以一條中框與橫框構成十字形的窗戶。

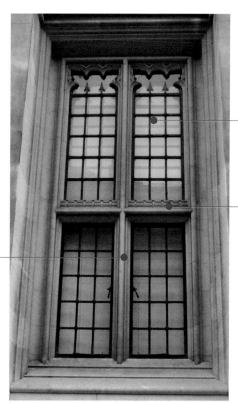

窗扇
以一片或一片以上的玻璃片所構成的窗戶開口。

橫框
分割窗孔的水平條或構件。亦參見臨街建築,38頁;公共建築,47頁。

中框
亦參見鄉間住宅與別墅,37頁;臨街建築,38、44、45頁;公共建築,47頁。

格子窗
由小正方形或菱形玻璃板構成的窗戶,玻璃板之間以有槽鉛條分隔。

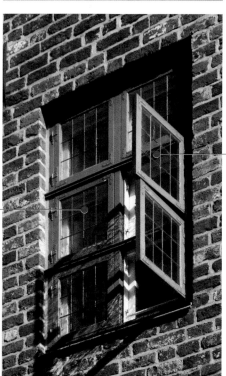

方玻璃
小片的方形或菱形玻璃,通常用在裝有鉛條的格子窗。

有槽鉛條
格子窗或彩繪玻璃窗上,將玻璃片連繫起來的鉛條。剖面通常呈H形,以便安裝玻璃板。

圓拱窗›
窗楣呈圓弧形的窗戶。亦參見拱，73頁；公共建築，50頁。

尖拱窗››
窗楣呈尖拱形的窗戶。亦參見拱，74頁。

柳葉形尖拱窗›››
狹長尖頂的窗戶，通常三個一組，狀似柳葉刀。亦參見中世紀大教堂，19頁。

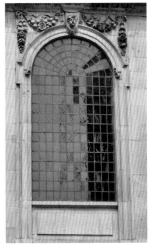
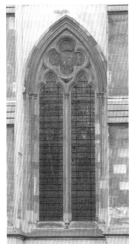

牛眼窗›
無窗花格的簡單圓窗，也指從室內觀看圓頂時，位於圓頂上方的採光窗（羅馬萬神殿的牛眼窗就是最知名的例子）。亦參見文藝復興教堂，23頁；屋頂141、142頁。

玫瑰窗››
以極繁複的窗花格構成，使其外觀類似重瓣玫瑰的圓形窗。亦參見中世紀大教堂，14頁。

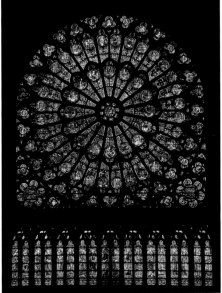

吉布斯窗›
一種古典樣式的窗戶，窗緣飾邊是由塊狀粗石砌的石塊重複排列，中央上方為厚重的拱心石。這種窗戶是因蘇格蘭建築師詹姆斯·吉布斯而命名，並且成為風潮，但起源可能是文藝復興時期的義大利。亦參見窗與門，87頁。

威尼斯式／帕拉底歐式／塞利奧式窗››
一種三段式的窗孔，拱形窗扇位於中央，兩旁為較小的平頂窗。有些特別講究華貴感的，還會加上柱式與裝飾性拱心石來銜接。

常見窗形（二）

戴克里先窗或浴場窗›
由兩條垂直框條分隔成三部分的半圓窗，中央窗扇較大。因起源於羅馬的戴克里先浴場，亦稱為「浴場」窗。

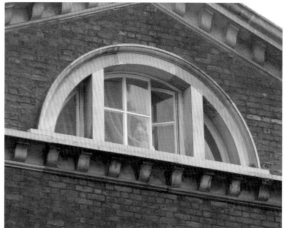

鋼構推射窗››
通常是大量生產的推射窗，窗的框架材料為鋼而非鉛條，為二十世紀初期建築的特色。

櫃式窗›
位於商店門面，類似櫥櫃的木製窗，通常由多片窗戶玻璃構成。亦參見臨街建築，38頁。

店頭陳列櫥窗››
位於臨街商店立面的窗戶，通常相當大，可以從外頭看見商品。亦參見現代方塊建築，52頁。

水平帶窗›
一連串高度相同的窗戶，中間僅以中框分隔，形成連續的水平帶圍繞建築物周圍。有時帶狀窗為折疊型，窗扇可沿著窗軌滑動，與其他窗扇重疊。亦參見折疊門，131頁；鄉間住宅與別墅，37頁；公共建築，51頁；現代方塊建築，53頁。

塑鋼推射窗››
大量生產的推射窗，窗的框架材料為聚氯乙烯而非鉛條。其生產成本比鋼構推射窗便宜，還有不鏽蝕的優點。

凸窗與陽台（一）

窗戶不一定與牆面齊平，而是常以各種
方式突出於牆外。像是凸窗有時是為了
增加室內空間，有時純粹為營造建築效
果。本單元也納入和窗戶相連的凸出元
素，例如陽台和窗板。

凸肚窗›
從二樓以上的樓層突
出，但不延伸到地面
層。亦參見鄉間住宅
與別墅，34頁；臨街
建築，38、43頁。

灣窗››
位於一樓的窗戶，可
能往上延伸一層樓以
上。另一種變體為呈
現弧形的圓肚窗，和
通常為直線形的灣窗
不同。

懸挑窗›
位於上方樓層、突出
於牆面的窗戶。懸挑
窗和凸肚窗的差異
是，它通常延伸一個
開間以上。

不規則四邊形窗››
從牆面突出的不規則
四邊形窗戶，有一片
以上的窗扇。

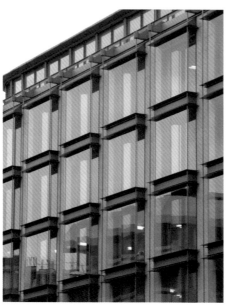

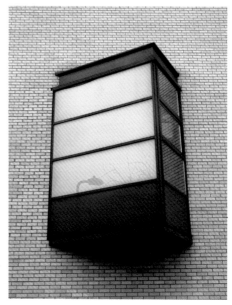

凸窗與陽台（二）

陽台
附加於建築物戶外的平台，可以是懸臂式，亦可用托座支撐，外側有欄杆包圍（如右圖）。亦參見臨街建築，39頁；現代方塊建築，53、55頁。

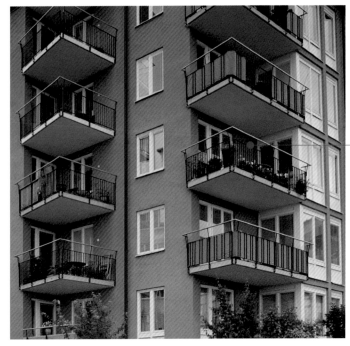

欄杆
圍籬狀的結構，用以圍住空間或平台，欄杆的垂直支撐構件常常另加裝飾。亦參見臨街建築，41頁。

小露台
位於建築物最上方樓層窗外，由石造欄杆或更常見的鑄鐵欄杆，所圍繞出的低矮部分。亦參見臨街建築，41—44頁。

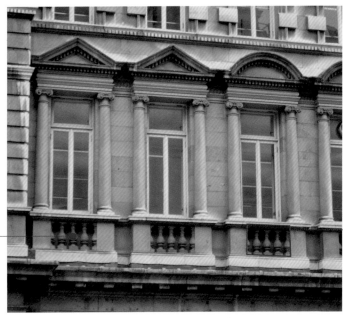

欄杆柱
通常為石構造並成排的排列，以支撐扶手，形成欄杆。

欄杆
支撐扶手或壓頂的一連串欄杆柱。亦參見巴洛克教堂，26頁；臨街建築，39、44頁；公共建築，47頁。

窗板
以鉸鏈裝設於窗戶兩側的板子，通常為百葉形式，關上可遮陽或保護安全。窗板可以裝設於窗戶內或窗戶外。亦參見臨街建築，40、44頁；公共建築，47頁。

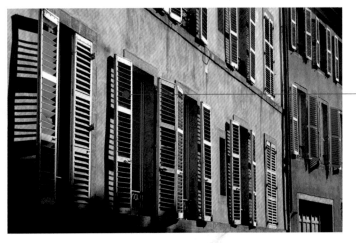

百葉
門、牆面、或窗外（常位於窗板）的成排斜板，其設計是讓光線與空氣流通，同時避免直接日照。亦參見高層建築，59頁。

屋頂採光窗

很多屋頂都會設置採光窗，讓陽光照進下方的空間。屋頂採光窗樣式繁多，從切穿屋頂的小型天窗，到大教堂頂端的大型燈籠亭都有。

天窗›

與屋頂表面平行的窗戶。有時會設置小圓頂（平屋頂尤其常見），以增加照進下方空間的光線。亦參見臨街建築，42頁。

老虎窗››

與斜屋頂面成垂直角度的突窗。老虎窗可能是建築物原本就有的設計，但多半為附加上去的，以增加更多採光與可用空間。亦參見臨街建築，41—43頁；公共建築，49頁。

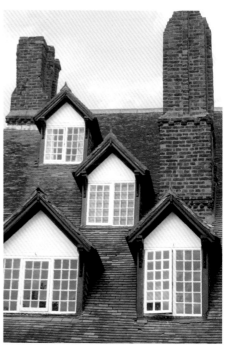

屋頂窗›

屬於老虎窗的一種，但通常專指位於尖塔上、設有山牆與百葉的窗孔。亦參見中世紀大教堂，14頁；公共建築，47頁。

燈籠亭››

類似小圓頂的結構體，通常平面為圓形或八角形，多半設置於圓頂或更大型的屋頂頂部，有時當成觀景台。燈籠亭會大量使用玻璃，讓光線照進下方空間，故也稱為「燈籠式天窗」。亦參見屋頂，141頁。

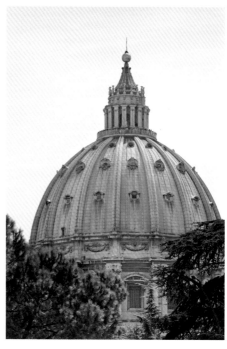

門的常見形式

接下來這個部分，要介紹各時期最常見
的幾種門的形式與造型。

單開門›
只有單一門扇的門。

雙開門››
兩片門扇分別裝在門框
左右兩邊。

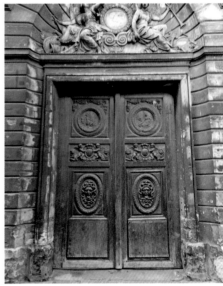

荷蘭門或馬房門›
橫分為上下兩截的門（
多從中間分開），兩門
扇可以分別開啟或關
閉。

隱門››
位於室內的門，但設計
看起來與牆面融為一
體。

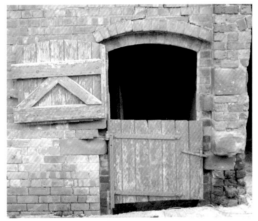

法式窗›
一種採用大量窗格的雙
開門，通常位於住宅通
往花園處。

旋轉門››
設於進出者多的空間。
它的四片門扇皆連到中
央的垂直旋轉軸，推動
其中一片門扇即可帶動
門旋轉（有些是靠機械
轉動）。此設計能確保
室內室外空氣不會直接
交流，對於控制室內溫
度尤其有幫助。

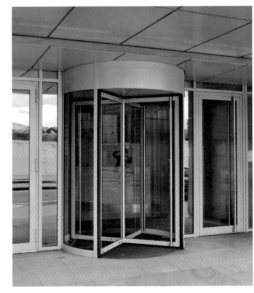

滑門
裝在與門面平行的門
軌上,開啟時,門會
沿著軌道活動,和開
口相鄰的牆或表面重
疊。有時滑門會設計
成滑進牆體內。

折疊門›
一連串重複排列的門
扇,可以沿著軌道滑
動、折成彼此重疊;
常用做大型空間的開
口。

上翻門››
運用砝碼原理,將門
扇抬高到開口上方,
常用於車庫。

捲門›
由一系列相鄰橫條構
成的門,上捲可開啟
門。

自動門››
使用者不必開啟什
麼,而是靠紅外線、
運動或壓力感應器開
啟的門。

屋頂 > 類型

建築物是保護居住者免受風吹雨打的庇護所，圍繞上方的屋頂便成為不可或缺的元素。屋頂可以屬於建築物結構的一部分、延續牆面，或在形式與材料上近乎獨立的結構。

屋頂外表通常傾斜，好讓雨雪自然滑落。不過，斜屋頂固然有許多好處，但二十與二十一世紀的建築卻常採用平屋頂，有的因為美學考量，有的是

要取消浪費的閣樓空間，以增加室內可用空間，或者做為服務設施平台或休閒區，增加室外空間。

以下介紹各種類型的屋頂，說明屋頂不僅講究實用性，在各種建築的表現上也扮演重要角色。例如教堂與大教堂的尖塔與圓頂，就會具體展現出某特定建築物在美學、文化或甚至宗教方面的概念。

單坡屋頂›
靠在垂直牆面上的單一斜坡屋頂。

斜屋頂››
這種屋頂只有單一屋脊，屋脊兩旁為斜坡面，兩端由山牆夾住。有時泛指任何斜坡屋頂。亦參見136頁。

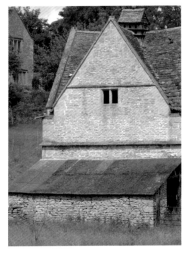

四坡屋頂›
與斜屋頂類似，但沒有山牆，四面皆為斜坡。如果其中兩對立面的上方是斜屋頂，下方為山牆，則稱為「半四坡屋頂」。亦參見鄉間住宅與別墅，35頁。

孟莎屋頂››
有雙重斜坡的屋頂，通常下方斜坡的坡度較陡。孟莎屋頂常設有老虎窗，而且是四坡式的屋頂。孟莎屋頂為典型法式設計，是以最初的提倡者法國建築師法蘭斯瓦·孟莎為名。若孟莎屋頂兩邊有平的山牆而不是斜坡，則稱為「折線形屋頂」。

天幕式屋頂›
類似四坡屋頂，但頂部是平的。

圓錐屋頂››
圓錐形的屋頂，多位於塔樓頂端或覆蓋圓頂。亦參見文藝復興教堂，22頁。

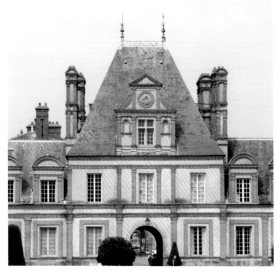

平屋頂›
水平的屋頂，通常仍稍傾斜，以利排水。過去常以瀝青與碎石來覆蓋平屋頂，現在則多採用合成膜。亦參見鄉間住宅與別墅，37頁；現代方塊建築，52、53、54頁；現代結構，78頁。

鋸齒屋頂››
斜坡與垂直面交錯而成的屋頂，通常垂直面設有窗戶。鋸齒屋頂常用來遮蓋無法施作斜屋頂的超大型空間。

桶形或圓拱屋頂›
跨距以連續曲線呈現的屋頂。桶形屋頂的剖面多為半圓或接近半圓，而圓拱屋頂的曲線較為平緩（如右圖）。

尖塔››
三角錐或圓錐形結構，通常位於教堂或其他中世紀樣式的建築物塔樓頂端。亦參見138頁。

圓頂
圓頂通常是半球形的結構，是將拱頂的中軸線進行360度旋轉衍生而成。亦參見141—143頁。

屋瓦與屋頂覆面種類

屋頂最基本的實用要求，就是保護建築物內部不受日曬雨淋，因此覆面材料必須防風防水。最常見的屋頂覆面是屋瓦（包括陶瓦或石瓦），因為屋瓦防水，很適合做為屋頂覆面材料，加上小而質輕，可以讓屋頂覆面隨時疊加。陶瓦還有另一項優點：可因應各種屋脊與天溝的形式需求，製作出各種形狀。關於屋瓦，亦參考牆與面，94、95頁。

在過去，屋頂覆面曾使用鉛與銅等金屬材料，然而因價格昂貴，並不普及。二十、二十一世紀的建築中有時仍會使用這些金屬當做屋頂覆面，但現在常用的則是鋼材（大型鋼浪板）。現在屋頂覆面也越來越常使用人造膜，有時「綠屋頂」就會使用人造膜，上頭再鋪上泥土與植栽。

乾掛瓦›

掛式瓦是非常普遍的屋頂覆面法，是將瓦一排一排疊上去，掛在底下的木構架上，這種方式稱為「疊瓦」。運用不同顏色的瓦片，可創造出各種幾何圖案。亦參見牆與面，94頁。

乾掛石板››

嚴格來說是石材，但因為可以切割成薄板，因此常以類似乾掛瓦的方式運用。亦參見牆與面，94頁。

脊瓦›

位於屋脊的瓦。有時會搭配垂直突出的「屋脊飾瓦」做為裝飾。

波形瓦››

S形的瓦片，會與相鄰瓦片交扣，形成凸紋圖案。

半圓瓦或桶狀瓦›
半圓或桶形的屋瓦，
以一排凸、一排凹的
交替方式排列。

魚鱗瓦››
底部呈弧線的平瓦，
一排排重疊之後有如
魚鱗。

屋頂油毛氈
一種纖維材料（通常
是以玻璃纖維或聚酯
製成），與瀝青或焦
油結合後可防水。通
常上方會覆蓋一層木
瓦，或以木條固定（
如右圖所示）。

合成瓦›
以合成材料製成的屋
瓦，例如玻璃纖維、
塑膠，或石棉（現在
很少見）。

合成膜››
合成橡膠或熱塑性
塑料板，以熱熔法黏
接，形成防水層。

綠屋頂›
以植栽（與栽培基質、灌溉與排水系統）覆蓋
全部或部分區塊的屋頂。

鋼浪板››
在鋼表面上壓製出凹凸交錯紋路，以提高剛性
的波浪形鋼板，常在講究成本與速度的建案
中，當做覆面材料。亦參見牆與面，101頁。

鉛›
鉛的延展性佳，能抗腐蝕，常用來當成屋頂防
水層，有時也用在建築物其他部分。通常以鉛
板的形式鋪在木板條上。亦參見鄉間住宅與別
墅，36頁；牆與面，100頁。

銅››
銅與鉛一樣，常當做屋頂防水層，有時也用在
建築物的其他部分。銅原本是閃亮的橘紅色，
經過腐蝕後會很快出現特殊的銅綠，能抵抗進
一步腐蝕。亦參見牆與面，100頁。

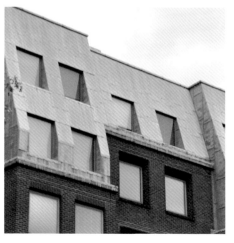

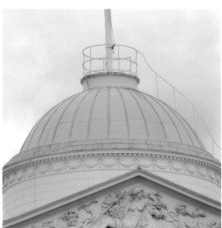

斜屋頂

這種屋頂只有單一屋脊，屋脊兩旁為斜坡面，兩端由山牆夾住。有時泛指任何斜坡屋頂。亦參見132頁，中世紀大教堂，15、18、19頁；鄉間住宅與別墅，35頁；臨街建築，38頁。

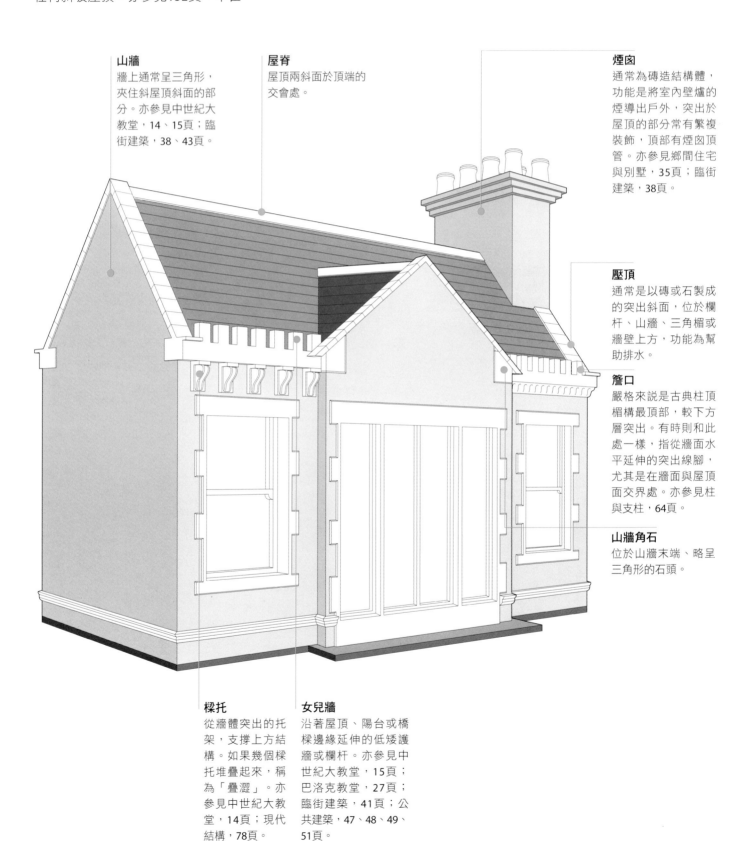

山牆
牆上通常呈三角形，夾住斜屋頂斜面的部分。亦參見中世紀大教堂，14、15頁；臨街建築，38、43頁。

屋脊
屋頂兩斜面於頂端的交會處。

煙囪
通常為磚造結構體，功能是將室內壁爐的煙導出戶外，突出於屋頂的部分常有繁複裝飾，頂部有煙囪頂管。亦參見鄉間住宅與別墅，35頁；臨街建築，38頁。

壓頂
通常是以磚或石製成的突出斜面，位於欄杆、山牆、三角楣或牆壁上方，功能為幫助排水。

簷口
嚴格來說是古典柱頂楣構最頂部，較下方層突出。有時則和此處一樣，指從牆面水平延伸的突出線腳，尤其是在牆面與屋頂面交界處。亦參見柱與支柱，64頁。

山牆角石
位於山牆末端、略呈三角形的石頭。

樑托
從牆體突出的托架，支撐上方結構。如果幾個樑托堆疊起來，稱為「疊澀」。亦參見中世紀大教堂，14頁；現代結構，78頁。

女兒牆
沿著屋頂、陽台或橋樑邊緣延伸的低矮護牆或欄杆。亦參見中世紀大教堂，15頁；巴洛克教堂，27頁；臨街建築，41頁；公共建築，47、48、49、51頁。

斜屋頂 > 山牆類型

直邊山牆›
邊緣高出屋頂線，但仍與屋頂線平行的山牆。

階式山牆››
這種山牆在突出於斜屋頂上方的部分，呈現階梯狀。亦參見鄉間住宅與別墅，34頁；臨街建築，40頁。

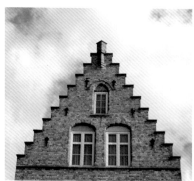

側山牆
位於建築物側面的山牆，通常與正門面垂直。兩座斜屋頂相交的V形槽稱為「天溝」。

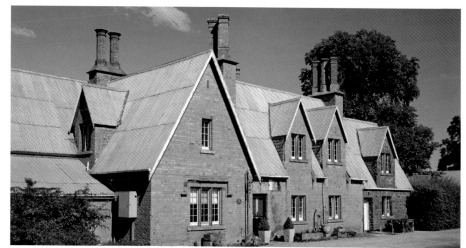

小山牆›
位於扶壁上方的小型山牆。亦參見中世紀大教堂，15頁。

四坡頂山牆››
指半四坡屋頂的山牆。「半四坡屋頂」指屋頂有其中兩對立面的上方是斜屋頂，下方為山牆。

造型山牆›
山牆兩邊各由兩條以上的曲線所構成。

荷式山牆››
兩邊呈曲線的山牆，通常頂部有三角楣。

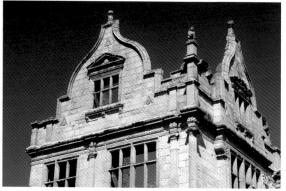

尖塔與雉堞

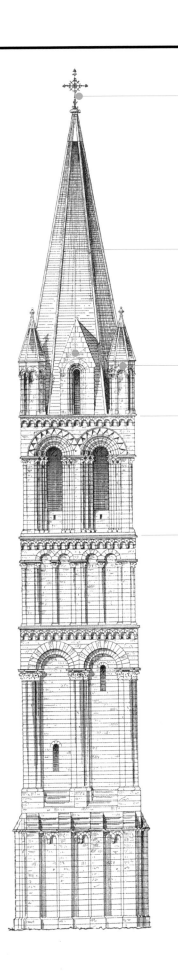

尖塔
三角錐或圓錐形結構，通常位於教堂或其他中世紀樣式的建築物頂端。亦參見133頁；中世紀大教堂，14頁。

塔樓
依附於建築物，或從建築物伸出的狹窄高聳結構，也可能是獨立結構體。亦參見中世紀大教堂，14頁；防禦性建築，31頁；鄉間住宅或別墅，34頁；公共建築，46、51頁。

尖頂飾
位於小尖塔、尖塔或屋頂的頂端裝飾。在基督教教堂建築中，上方通常還有十字架。亦參見中世紀大教堂，14頁；臨街建築；43頁；公共建築，46、49、50頁。

屋頂窗
屬於老虎窗的一種，但通常專指位於尖塔上、設有山牆與百葉的窗孔。亦參見中世紀大教堂，14頁；公共建築，47頁；窗與門，129頁。

角塔
建築物牆體或屋頂轉角處垂直突出的小塔樓。亦參見鄉間住宅與別墅，34頁；公共建築，48頁；140頁。

鐘樓
塔樓裡懸掛鐘的部分。亦參見中世紀大教堂，14頁。

尖塔與雉堞 > 尖塔類型（一）

菱頂尖塔›
這種罕見的尖塔有四個往頂部內斜的菱形屋頂面，並於塔樓四面形成山牆。

八角尖塔››
是一種八角形的尖塔，底面為正方形，而尖塔屋頂的每個三角面就位於此正方形底面上。底面的每個角落常有半個金字塔或三角錐，用來銜接底面與尖塔四個邊角（原本無法與塔樓底面對應的地方）。

 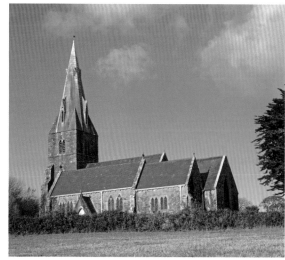

外八形尖塔›
和八角尖塔類似，但是尖塔接近底部的四個角落是往外敞開的三角面，形成外八形的四個面。

女兒牆式尖塔››
通常為八角尖塔，錐形的三角面從塔樓邊緣往後退縮。塔樓頂部周圍有女兒牆環繞，四個角落設有角塔或小尖塔。亦參見公共建築，48頁。

針尖塔›››
基座正中央有修長如刺的尖塔。亦參見高層建築，56頁。

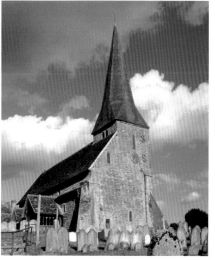

開放式尖塔›
運用一系列鏤空窗花格與飛扶壁所構成的尖塔。

皇冠式尖塔››
由飛扶壁構成的開放式尖塔，飛扶壁匯聚於中央，使尖塔有如皇冠的外觀。

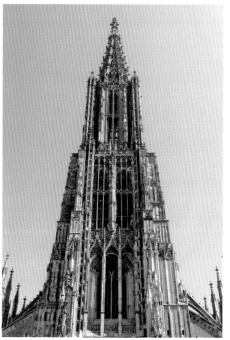

尖塔與雉堞牆 > 尖塔類型（二）

複合式尖塔›

結合開放式與封閉式的尖塔，有時各部分會採用不同建材。

箭形尖頂塔››

通常位於斜屋頂屋脊上的小尖塔，或位於兩座斜屋頂屋脊垂直相交處。亦參見鄉間住宅與別墅。

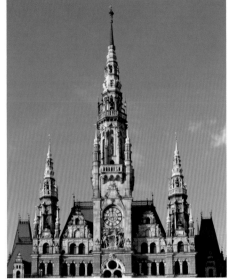

小圓塔›

嚴格來說不算尖塔，而屋頂為圓錐形的小型圓塔樓。

角塔››

建築物牆體或屋頂轉角處垂直突出的小塔樓，嚴格來說不算尖塔。亦參見138頁；鄉間住宅與別墅，34頁；公共建築，48頁。

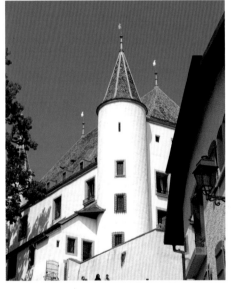

雉堞›

牆體頂端以固定間隔排列的齒狀突出物。其突出處稱為「城齒」，中間凹處稱為「垛口」。雉堞雖源於城牆與城堡之類的防禦性建築，但後來皆為裝飾用途。亦參見防禦性建築，32、33頁；鄉間住宅與別墅，34頁。

垛眼››

位於支撐雉碟式女兒牆相鄰樑托間的樓層洞口，是一種防禦性的設計，可從這裡將物體或液體往下方攻擊者傾倒。日後多為裝飾用途。亦參見防禦性建築，32頁；鄉間住宅與別墅，34頁。

 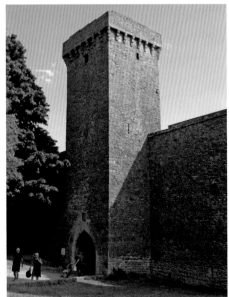

圓頂 > 外觀

圓頂通常是半球形的結構，是將拱頂的中軸線進行360度旋轉衍生而成。亦參見鄉間住宅與別墅，35頁；公共建築，50頁。

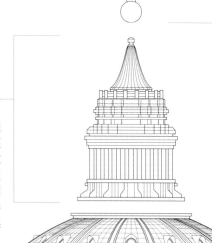

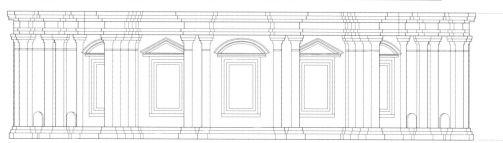

球形尖頂飾
位於小尖塔、尖塔或屋頂的球形頂端裝飾。在教堂建築中，上方通常還有十字架。亦參見中世紀大教堂，14頁；文藝復興教堂，23頁；巴洛克教堂，27頁；鄉間住宅與別墅，34頁。

燈籠亭
類似小型圓頂的結構體，平面通常為圓形或八角形，設置於圓頂或更大型的屋頂頂部，有時當做觀景台。燈籠亭會大量使用玻璃，讓光線能照進下方空間，因此也稱為「燈籠式天窗」。亦參見鄉間住宅與別墅，35頁；窗與門，129頁。

牛眼窗
無窗花格的簡單圓窗。亦參見文藝復興教堂，23頁；窗與門，125頁。

肋
以石或磚構成的突起線條，為拱頂或圓頂提供結構上支撐。亦參見拱頂，148、149頁；中世紀大教堂，19頁；公共建築，49頁。

碗狀結構
圓頂中的彎曲部分，通常由肋支撐（肋是提供結構上支撐的石拱）。

閣樓
閣樓是鼓座上方的一圈圓柱形樓面，能將圓頂墊得更高。並非所有圓頂都有閣樓，稱為閣樓是因為它位於有柱廊的鼓座上方，相當於古典建築的閣樓層。

鼓座
將圓頂墊高的圓柱形結構，常設有柱廊，亦稱為「圓頂坐圈」。亦參見文藝復興教堂，22頁。

圓頂 > 室內

鼓座環廊
鼓座是將圓頂墊高的圓柱形牆體，外圍常有柱廊，內部有時設置環廊。

拱眼
拱眼是無窗花格的簡單圓窗，此處為設置在圓頂頂端，以提供室內採光。亦參見141頁；窗與門，125頁。

花格鑲板覆面
以連續排列的「花格鑲板」（內凹的長方形飾版）來裝飾表面。亦參見巴洛克教堂，29頁。

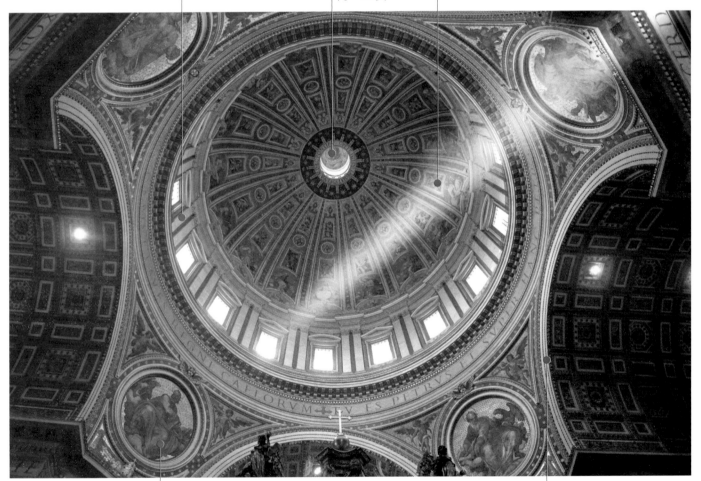

帆拱
由圓頂與圓頂斜撐拱所圍出、略呈三角形的弧面，這裡的帆拱以圓形飾（一種圓形的飾版或線腳）裝飾。亦參見巴洛克教堂，29頁；牆與面，114頁。

斜撐拱
支撐上方圓頂的拱，通常有四個或八個。

圓頂 > 類型

瓜瓣形圓頂›
此圓頂結構是靠著許多弧形的肋所支撐，肋之間的空間則填充處理，整體形狀看起來像有條紋的瓜果。亦參見公共建築，49頁。

碟形圓頂››
拱高比跨距小許多的圓頂，因此看起來像扁平的倒扣碟子。亦參見鄉間住宅與別墅，35頁。

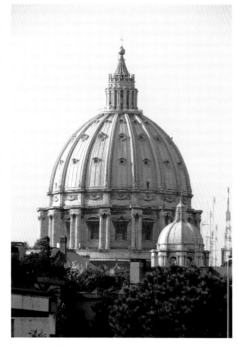

蔥形圓頂›
如球根或洋蔥形的圓頂，頂部會收攏成一點，剖面則像蔥形拱。亦參見拱，74頁。

雙圓頂››
有內外兩層的圓頂。當一個圓頂比建築物屋頂線高時，常會使用雙圓頂或三圓頂，底部則通常有必須從室內能看見的裝飾。

測地線圓頂›
以三角形鋼構架形成的結構，可能呈現出完整的球體，或球體的一部分。

網狀圓頂››
一種現代的圓頂形式，由多邊形鋼構架形成，構架中間常以玻璃填充。

結構 > 桁架（一）

建築的支撐結構當然從外觀是看不到的，而且在許多類型的建築物室內，也看不太出來。但也有不少建築物的屋頂結構可從室內看出，且有繁複的裝飾。舉例來說，華麗的懸臂托樑天花板、各種肋拱、圓拱底面，都顯示出室內屋頂結構是整體建築物內部形式中的要角。這情況不僅限於傳統的建築樣式。在二十世紀晚期的高科技派建築中，其一大特色即是將結構做為主要的美感訴求，常常凸顯鋼構桁架屋頂。

桁架屋頂系統是由一個以上的三角單元，搭配直構件而成的結構構架，能撐起很大的跨距與承重。桁架最常見的材料為木樑或鋼樑。

單構架屋頂
最簡單的桁架屋頂，由一系列橫放的主椽排列起來，支撐中央的屋脊樑。

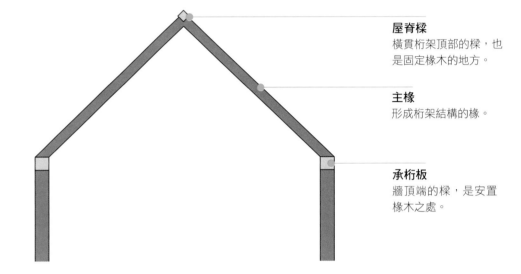

屋脊樑
橫貫桁架頂部的樑，也是固定椽木的地方。

主椽
形成桁架結構的椽。

承桁板
牆頂端的樑，是安置椽木之處。

雙構架屋頂
與單構架屋頂類似，只是結構上多了縱向構件。

檁條
位於主椽上方的縱向樑，支撐細椽（可能有，也可能沒有）與上方屋頂覆面。

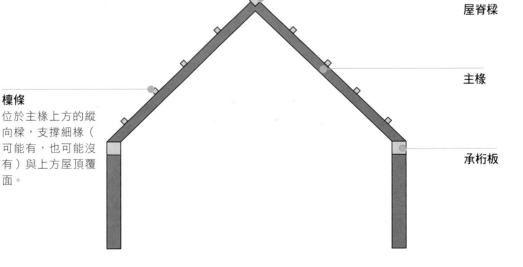

屋脊樑

主椽

承桁板

桶形屋頂

在單構架或雙構架的桁架屋頂上，增加束樑、拱撐與方石撐支撐。

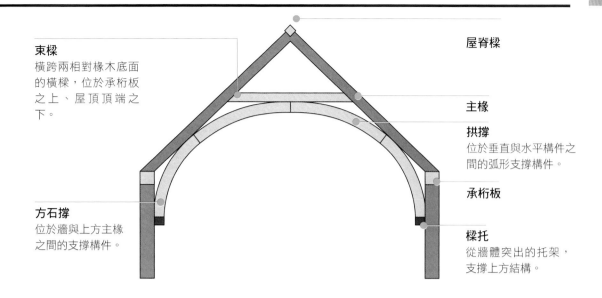

束樑
橫跨兩相對椽木底面的橫樑，位於承桁板之上、屋頂頂端之下。

方石撐
位於牆與上方主椽之間的支撐構件。

屋脊樑

主椽

拱撐
位於垂直與水平構件之間的弧形支撐構件。

承桁板

樑托
從牆體突出的托架，支撐上方結構。

冠形柱屋頂

這種桁架屋頂的繫樑中央有冠形柱（稍微類似皇冠的四爪柱），以支撐束樑與束檁。

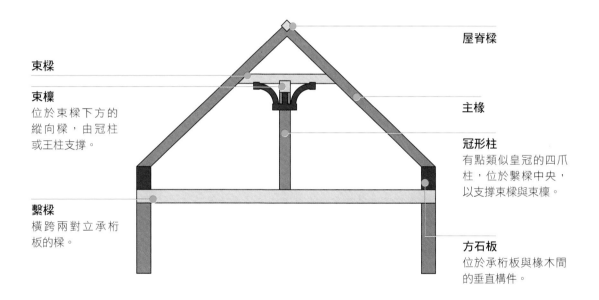

束樑

束檁
位於束樑下方的縱向樑，由冠柱或王柱支撐。

繫樑
橫跨兩對立承桁板的樑。

屋脊樑

主椽

冠形柱
有點類似皇冠的四爪柱，位於繫樑中央，以支撐束樑與束檁。

方石板
位於承桁板與椽木間的垂直構件。

雙柱式屋頂

這種桁架屋頂的繫樑上有兩根立柱，以支撐上方主椽。雙柱分別位於束樑的兩側。

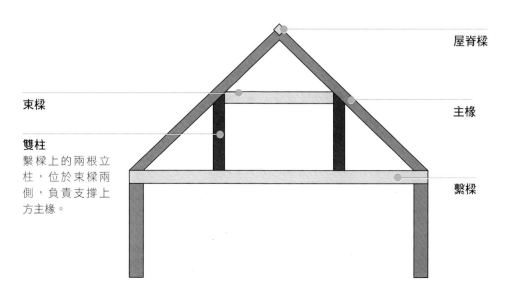

束樑

雙柱
繫樑上的兩根立柱，位於束樑兩側，負責支撐上方主椽。

屋脊樑

主椽

繫樑

結構 > 桁架（二）

中柱式屋頂
繫樑正中央以一根垂直柱，支撐屋脊樑。

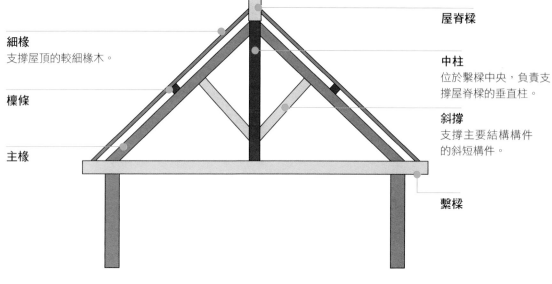

細椽
支撐屋頂的較細椽木。

檁條

主椽

屋脊樑

中柱
位於繫樑中央，負責支撐屋脊樑的垂直柱。

斜撐
支撐主要結構構件的斜短構件。

繫樑

懸挑式拱形支撐屋頂
這種桁架屋頂的繫樑看似被截斷，留下從牆體水平突出的小型樑，因此稱為「懸挑樑」。懸挑樑多靠下方的拱撐支撐，本身則支撐椽尾柱。

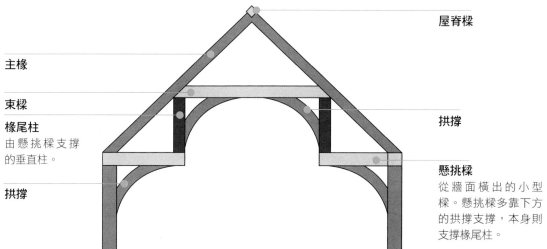

主椽

束樑

椽尾柱
由懸挑樑支撐的垂直柱。

拱撐

屋脊樑

拱撐

懸挑樑
從牆面橫出的小型樑。懸挑樑多靠下方的拱撐支撐，本身則支撐椽尾柱。

拱形桁架
上方與下方弦桿由許多斜置構件構成，以創造出有弧度的桁架。

平行弦桁架

桁架的上方與下方構件（稱為「弦桿」）相互平行，中間多由三角形的格狀結構分隔。

普拉特式桁架

這種平行弦桁架的兩平行弦桿中間，有垂直與斜構件排列的三角形結構。

華倫式桁架

這種平行弦桁架的兩平行弦桿中間，是以斜構件排列出三角形的結構。

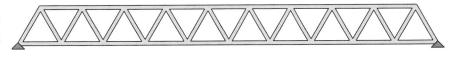

雙豎桁架

非三角形的桁架系統，所有構件皆為水平或垂直。

立體構架

類似桁架的空間架構，直構件以重複的幾何圖形排列。立體構架堅固質輕，常用於大跨距，不需許多支撐。

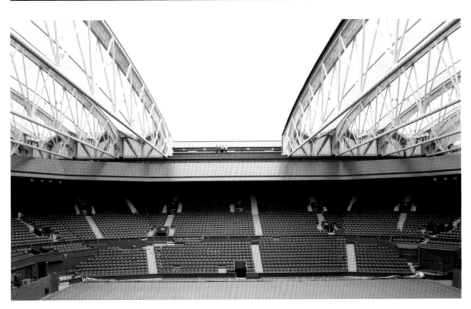

結構 > 拱頂

桶形拱頂
最簡單的拱頂類型，由半圓拱沿一條中軸不斷延伸，構成半圓柱的形式。

交叉拱頂
由兩個桶形拱頂垂直相交而成。兩拱頂交叉而成的弧線稱為「交叉拱」，是此拱頂的名稱由來。

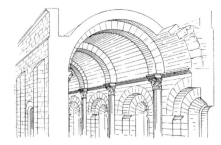
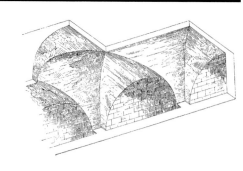

肋拱頂
與交叉拱頂類似，但是交叉拱由肋（以石或磚構成的突起線條）取代，成為拱頂結構構架，並支撐填充面或腹板。

腹板
肋之間的填充面。亦參見中世紀大教堂，19頁。

牆肋
沿著牆面延伸的裝飾性縱向肋。

浮凸雕飾
位於兩條以上肋交叉處的凸出裝飾。

橫肋
橫跨拱頂的結構肋，與牆面垂直，並劃分出開間。

脊肋
從拱頂中央延伸出的裝飾性縱向肋。

對角斜肋
在拱頂對角延伸的結構肋。

結構 > 拱頂口 > 肋拱類型

四分拱頂›
每個開間皆由兩條對角斜肋,分隔出四部分的拱頂。

六分拱頂››
每個開間皆由兩條對角斜肋與一條橫肋,分隔出六部分的拱頂。

居間肋拱頂›
這種拱頂有從主支撐輻射而出的額外肋,這些多的肋會連接到橫肋或脊肋。

枝肋拱頂››
這種拱頂的肋數量更多,但不是從主支撐輻射而出,而是位於相鄰的對角斜肋與橫肋之間。

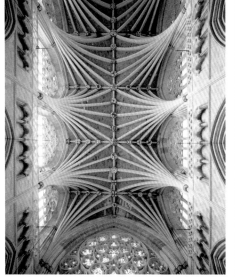

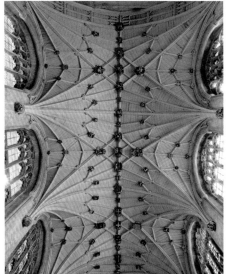

扇形拱頂
由許多大小相同與曲線、從主支撐輻射而出的肋所形成,構成倒圓錐的樣式與扇狀圖案。扇形拱頂通常有非常多的窗花格,有時以懸飾(看似懸掛於相鄰拱頂接合處的元素)裝飾。

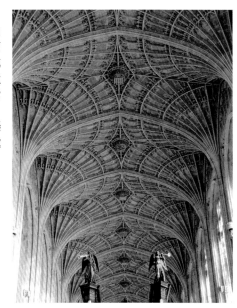

樓梯與電梯 > 樓梯間的構成

建築物一旦超過一層樓，便必須設置在各層樓間移動的動線。各式各樣的樓梯一直以來都在滿足這項需求，而且現在一層樓以上的建築幾乎全設有樓梯。由於樓梯是建築物的重要動線，故常有大量裝飾，或有十分搶眼的建築特色。

本單元的例子顯示樓梯的形式雖然豐富多樣，但核心元素大同小異，只是不一定都會在每個案例中出現。

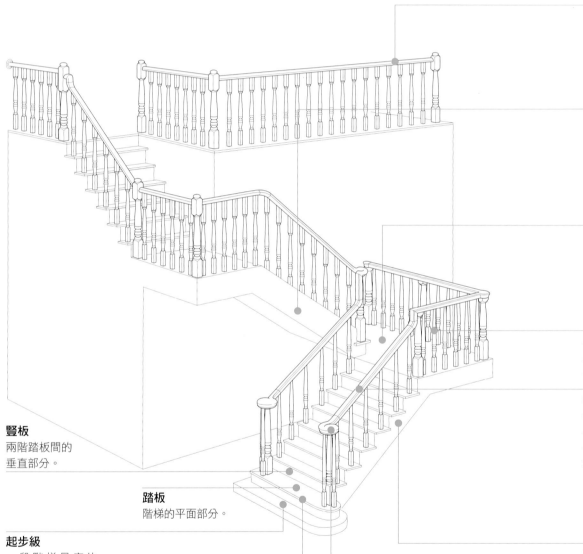

欄杆
圍籬狀的構件，用來圍住空間、平台或樓梯。欄杆的直立支撐構件常有裝飾。亦參見窗與門，128頁。

封閉式樓梯側桁
位於踏板與豎板兩邊的側桁，並支撐踏板與豎板。封閉式側桁樓梯的側桁面會擋住踏板與豎板的末端。

樓梯平台
位於一段階梯頂部或兩段階梯中間的平台，常用來連接往不同方向延伸的階梯段。

欄杆柱
細直柱，用以支撐扶手。

扶手
位於一排欄杆柱或其他垂直構件上方的橫條，提供人在上下樓梯時的扶握支撐。

豎板
兩階踏板間的垂直部分。

踏板
階梯的平面部分。

起步級
一段階梯最底的一級，比望柱突出，側邊有弧線或渦旋形飾。

望柱
讓階梯在周圍環繞的直柱，或位於直梯末端，支撐扶手的主要立柱（中文的詞彙裡，後者稱為望柱，前者稱為樓梯中柱）。

踏板凸緣
位於踏板外邊的突出圓邊。

開放式樓梯側桁
位於踏板與豎板兩邊的側桁，並支撐踏板與豎板。開放式側桁樓梯的側桁面會裁去一部分，以露出踏板與豎板末端。

樓梯 > 類型

直梯›
一段沒有彎折的階梯。若由兩道上
下反向排列的平行階梯構成,中間
以樓梯平台相連,且兩平行梯之間
沒有間隔,則稱為「雙折梯」。

盤梯››
樓梯成曲線形或部分成曲線形,踏
板的一端比另一端狹窄。

井梯›
環繞挑空的中央「梯井」的直線形
梯。

飛挑梯››
一邊嵌入牆內、且每級階梯直接與
下一級相連的石造梯。若平面呈現
半圓或橢圓,則稱為「幾何梯」。

中柱螺旋梯›
沿著中柱環繞而上的樓梯,螺旋梯
就是其中一種。

無中柱螺旋梯››
平面為半圓或橢圓的樓梯,環繞著
中央樓梯井而上,形成螺紋形。另
一種罕見排列為「雙螺旋梯」,是
指兩座獨立樓梯在同一個半圓或橢
圓空間環繞。

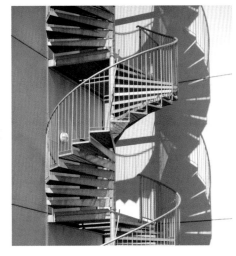

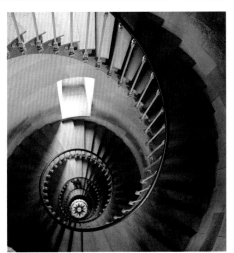

懸臂梯›
所有步階為懸臂式(僅靠單邊支
撐)的樓梯。

無豎板梯››
無豎板的樓梯。

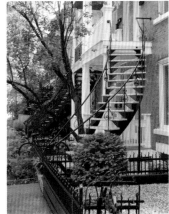

電梯與電扶梯

若建築物的樓層不多，可採用樓梯做為上下移動的動線。不過樓層越高，樓梯的效益就跟著降低，而且對於身障或行動不便者來說也不方便，於是電梯在許多建築物中便成為不可或缺的角色。然而電梯對建築最深遠的影響，是讓高層建築的建構得以實現。如果沒有電梯，即便六、七層樓的建築也非常不方便，因為會需要大量樓梯提供移動的動線。

電扶梯則是一種機械化的輸送動線，對於建築影響也很大（雖然不如電梯）。電扶梯能讓大量人數移動，在公共空間最為常見，也促成新的建築領域發展，尤其是在公共運輸領域。

電梯

電梯又稱為升降梯，為垂直運輸裝置。它靠機械來上下移動密閉的平台，以滑輪系統運作者稱為「曳引式電梯」，以液壓活塞運作者稱為「液壓式電梯」。電梯通常位於建築物中央的核心，但也可能位於外部（如右圖所示）。

電扶梯
由馬達驅動的階梯
鏈所構成的可動式樓
梯,通常位於建築物
內部,也可能位於室
外。亦參見現代結
構,79頁。

詞彙表

1-2劃

S形線腳 Cyma reversa
以上凸下凹的兩個反方向圓弧線所形成的古典線腳。參見牆與面，106頁。

Y形窗花格 Y-tracery
一種簡單的窗花格形式，中框岔出兩根分支，形成Y字形。參見窗與門，123頁。

丁砌法 Header bond
磚塊以丁面露出的簡單砌合法。參見牆與面，89頁。

丁磚 Header
磚塊橫放，寬面朝底，最短邊露白。參見牆與面，88頁。

人字型砌法 Herringbone bond
通常是將順磚斜放，構成鋸齒狀圖案。參見牆與面，89頁。

人形像 Term
朝底部收攏的台座，上方有神話人物或動物的半身像。參見牆與面，112頁。

八角尖塔 Broach spire
是一種八角形的尖塔，底面為正方形，而尖塔頂的每個三角面就位於此正方形底面上。底面的每個角落常有半個金字塔或三角錐，用來銜接底面與尖塔四個邊角（原本無法與塔樓底面對應的地方）。參見屋頂，139頁。

八柱式 Octastyle
由八根圓柱或壁柱構成的神廟立面。參見古典神廟，10頁。

匕首 Dagger
匕首形的窗花格元素。參見窗與門，122頁。

十字交叉點 Crossing
中殿、耳堂與聖壇交叉處所形成的空間。參見中世紀大教堂，16頁。

十字窗 Cross window
以一條中框與橫框構成十字形的窗戶。參見窗與門，124頁。

十柱式 Decastyle
由十根圓柱或壁柱構成的神廟立面。參見古典神廟，10頁。

3劃

三心拱 Three-centred arch
由三條曲線相交所形成的拱，中間弧線的半徑較兩邊的大，圓心位於拱墩下。參見拱，73頁。

三角拱 Triangular arch
最簡單的尖拱形式，由兩條位於拱墩的斜構件形成，並在頂點相交。參見拱，74頁。

三角楣 Pediment
稍微傾斜的三角形山牆末端，是古典神廟立面中的重要元素，也常設於門窗開口上方，不一定是三角形。參見窗與門，121頁。

三連拱入口 Tri-partite portal
入口是指通常有繁複裝飾的大門入口，由三個開間所構成。中世紀大教堂與教堂的入口通常位於西面，有時也面對耳堂。參見中世紀大教堂，14頁。

三葉形拱 Three-foiled arch
有三個圓心的拱，中央圓弧曲線的圓心位於拱墩上方，創造出三個不同的弧線或葉形。參見拱，75頁。

三槽板 Triglyph
多立克橫飾帶上刻有溝槽的長方形區塊，特色為三條垂直帶狀體。參見柱與支柱，65頁。

下斜縫勾縫 Struck mortaring
磚牆的灰縫由上層磚面往下層磚傾斜。參見牆與面，90頁。

下懸窗 Awning/top-hung window
鉸鏈裝設於頂部的窗戶，通常需要滑撐或窗撐固定。若鉸鏈是安裝在底邊者，則稱為上懸窗。參見窗與門，117頁。

上下滑窗 Sash window
由一扇以上的格狀窗扇（裝設一片以上玻璃板的木框架）組成的窗戶，窗扇裝設在窗樘的溝槽中，可上下垂直滑動。窗框通常藏有平衡錘，以繩索與滑輪和窗扇相連。參見窗與門，117頁。

上心拱 Stilted arch
起拱石在拱墩上方一段距離的拱。參見拱，75頁。

上斜縫勾縫 Weathered martaring
灰縫由下層磚面往上層傾斜。

上層結構 Superstructure
位於建築主體上方的結構體。

上翻門 Up-and-over door
運用砝碼原理，將門扇抬高到開口上方，常用於車庫。參見窗與門，131頁。

大堂 Great hall
城堡的儀式與行政中心，也是用餐與接待賓客的地點，常有豐富的裝飾（尤其是紋章裝飾）。參見防禦性建築，30頁。

女兒牆 Parapet
沿著屋頂、陽台或橋樑邊緣延伸的低矮護牆或欄杆。參見屋頂，136頁。

女兒牆式尖塔 Parapet spire
通常為八角尖塔，錐形的三角面從塔樓邊緣往後退縮。有這種尖塔的女兒牆環繞塔樓頂部，四個角落設有角塔或小尖塔。參見屋頂，139頁。

女像柱 Caryatid
以具有大量褶襉裝飾的女性雕像，取代圓柱或支柱，來支撐柱頂楣構。參見柱與支柱，62頁。

小山牆 Gablet
位於扶壁上方的小型山牆。參見屋頂，137頁。

小尖塔 Pinnacle
小尖塔為修長的三角形構造，朝上空延伸收攏。小尖塔常運用捲葉飾。參見中世紀大教堂，15頁。

小圓塔 Tourelle
嚴格來說不算尖塔，而屋頂為圓錐形的小型圓塔樓。參見屋頂，140頁。

小露台 Balconette
位於建築物最上方樓層窗外，由石造欄杆或最常見的鑄鐵欄杆，所圍出的低矮區域。參見窗與門，128頁。

山花雕像座 Acroteria
放置於三角楣上方扁平台座的雕塑（通常是甕飾、棕葉飾或雕像）。若置於三角楣的兩底角，而非頂角，則稱為「底角山花」。參見古典神廟，9頁。

山牆 Gable
牆上通常呈三角形、夾住斜屋頂斜面的部分。參見屋頂，136頁。

山牆角石 Kneeler
位於山牆末端、略呈三角形的石頭。參見屋頂，136頁。

工字樑飾條 I-beam trim
工字樑是橫截面呈I或H形的金屬樑，幾乎存在於所有鋼構建築。這裡的工字樑也當做建築表面的輔助元素，凸顯底下的結構構架。參見高層建築，57頁。

4劃

不規則四邊形窗 Trapezoid window
從牆面突出的不規則四邊形窗戶，有一片以上的窗扇。參見窗與門，127頁。

不規則開窗 Irregular fenestration
窗戶間隔不平均的開窗方式，而且窗戶大小不同。參見高層建築，59頁。

不等高或跛拱 Unequal or rampant arch
拱墩位於不同高度的不對稱拱。參見拱，75頁。

中柱 King post
在桁架屋頂中，位於繫樑中央，負責支撐屋脊樑的垂直柱。參見屋頂，146頁。

中柱 Trumeau
拱窗或拱門中央的中框，支撐兩個小型拱之間的弧形頂飾。參見窗與門，122頁。

中柱螺旋梯 Newel stair
環繞中央柱子的樓梯，「螺旋梯」就是一種中柱螺旋梯類型。參見樓梯與電梯，151頁。

中框 Mullion
分隔窗孔的垂直條狀物或構件。參見窗與門，116頁。

中框 Muntin
木鑲板門上，任何將門分隔為更小面板的垂直構件。在上下滑窗中，則稱為「窗格條」，用來固定與分隔窗扇的玻璃板，使窗戶形成格狀。參見窗與門，117、119頁。

中堂 Naos

古典神廟的中心結構，由列柱走廊環繞而成，通常區分為數個區塊（編按：即神廟室內）。參見古典神廟，13頁。

中殿 Nave

教堂的主體，從西端延伸到十字交叉點，若大教堂無耳堂，中殿則會延伸到聖壇。參見中世紀大教堂，16頁。

中歸樘 Transom bar

將扇形窗或楣窗與窗分隔開的橫條。參見窗與門，119頁。

內城 Inner ward

城堡中次高的防禦圍塑空間，為主樓設置之處。內城通常位於外城或城堡外庭中，或與之相鄰，並有另一道幕牆或木樁環繞。參見防禦性建築，30頁。

內室 Chevet

中世紀大教堂中的禮拜堂所在地，經常與從教堂底端半圓迴廊成放射線狀的其他內室相連。參見中世紀大教堂，17頁。

內殿 Cella

神廟中央的房間，通常會安置神像，例如帕德嫩神廟就安置名聞遐邇，卻早已失蹤的雅典娜黃金雕像。參見古典神廟，13頁。

內彎拱 Inflexed arch

由兩條凸曲線（而非比較常見的凹曲線）形成的尖拱。參見拱，75頁。

六分拱頂 Sexpartite vault

每個開間皆由兩條對角斜肋與一條橫肋，分隔出六部分的拱頂。參見屋頂，149頁。

六柱式 Hexastyle

由六根圓柱或壁柱構成的神廟立面。參見古典神廟，10頁。

反S形線腳 Cyma recta

以上凹下凸的兩個反方向圓弧線所形成的古典線腳。參見牆與面，106頁。

反蔥形拱 Reverse ogee arch

和蔥形拱相似，但是較低處是兩條凸弧線，較高處是兩條凹弧曲線。參見拱，74頁。

天花板 Ceiling tiles

以聚苯乙烯或礦棉製成，通常重量很輕，掛在天花板下方的金屬框架上。常用來隔音與隔熱，並隱藏天花板上方的設施管線。

天窗 Skylight

與屋頂表面平行的窗戶。有時會設置小圓頂（平屋頂尤其常見），以增加照進下方空間的光線。參見窗與門，129頁。

天幕式屋頂 Pavilion roof

類似四坡屋頂，但頂部是平的。參見屋頂，133頁。

**天鵝頸三角楣
Swan-neck pediment**

與漩渦形三角楣類似，但頂部是以兩個對立的扁平S形曲線構成。參見窗與門，121頁。

支柱 Pier

提供垂直結構支撐的直立構件（極少數為斜構件）。

方石板 Ashlar piece

在桁架屋頂中，位於承桁板與椽木間的垂直構件。參見屋頂，145頁。

方石砌 Ashlar

由表面平坦的長方形石塊鋪成的牆面，接合處鋪得非常精準，故能創造相當平滑的牆面。參見牆與面，86頁。

方石撐 Ashlar brace

在桁架屋頂中，位於牆與上方主椽之間的支撐構件。參見屋頂，145頁。

方尖碑 Obelisk

略呈矩形、往上漸漸變細的瘦長結構體，頂部呈金字塔形。方尖碑源自於埃及建築，通常運用在古典的建築樣式。參見柱與支柱，63頁。

方玻璃 Quarry

小片的方形或菱形玻璃，通常用在裝有鉛條的格子窗。參見窗與門，124頁。

方嵌條 Regula

在多立克楣樑中，位於帶形飾下方的小矩形條，圓錐飾即由此伸出。參見柱與支柱，65頁。

方圓柱頭 Cushion capital

柱頭形狀類似立方體，但底部的方角修圓。其半圓面的部分稱為「盾」，斜面有時會刻上稱為「箭」的狹長凹槽。參見柱與支柱，70頁。

月桂葉飾 Bay-leaf

月桂葉狀的裝飾元素，為古典建築常見的裝飾主題，多出現在墊狀（圓凸）橫飾帶、垂花飾或花環飾。參見牆與面，109頁。

木材覆面 Timber cladding

現代建築常以木材當做覆面材料。雨淋板幾乎皆將木條交疊橫放，但其他形式的木材覆面，則可能以各種角度來放置木條，不一定交疊。木材覆面多不上漆，通常會上色或不加修飾，讓連續排列的木條能維持原有色彩與紋理變化的韻律感。參見牆與面，93頁。

木架磚石填充 Nogging

運用磚或小石塊，填充建築物木構架之間的空隙。參見牆與面，93頁。

**木結構建築
Timber-framed building**

以直立木柱與水平橫樑（有時也採用斜樑）構成結構構架的建築物。構架間隙常鋪上磚、石、灰泥、水泥或枝條夾泥。若木構架的小型柱（大型柱之間的小型垂直構件）間隔空間狹窄，則稱為「密間柱木構架」。有時建築外部的木材覆面、瓷磚或磚牆會將木構架遮掩起來。

木鑲板 Wood panelling

用較粗的木條，以水平與垂直方式排列出框架，並在其中裝上較薄的木板，覆蓋室內牆面。若木鑲板只有牆裙高度，則稱為「護牆板」。參見牆與面，105頁。

木鑲嵌 Intarsia

將木條或不同形狀的木材鑲嵌到表面，以構成裝飾性圖案或場景。這個名詞也可用來指稱「拼花」，指在牆壁或地板上，運用大理石嵌出非常精緻的裝飾性圖案。參見牆與面，112頁。

水平帶窗 Ribbon window

一連串高度相同的窗戶，中間僅以中框分隔，形成連續的水平帶環繞建築物周圍。有時帶狀窗為折疊型，窗扇可沿著窗軌滑動，與其他窗扇重疊。參見窗與門，126頁。

**水泥灰泥或塗料
Cement plaster or render**

一種加了水泥的石灰灰泥，大部分可防水，因此常塗在室外表面。現代水泥塗料有時加入壓克力添加物，增強防水功能，並使顏色更多變化。參見牆與面，97頁。

水葉飾 Water-leaf

以葉子圖案重複排列的線腳，葉子頂部如小漩渦捲起。有時和箭形飾交錯。參見牆與面，115頁。

水滴空間 Mouchette

水滴形的窗花格元素。參見窗與門，122頁。

火焰式窗花格 Flamboyant

屬於曲線或流線窗花格，但是更加精緻複雜。參見窗與門，123頁。

牛眼窗 Bull's eye window

無窗花格的簡單圓窗，也指從室內觀看圓頂時，位於圓頂上方的採光窗（羅馬萬神殿的牛眼窗就是最知名的例子）。參見窗與門，125頁。

牛頭骨狀飾 Bucranium

公牛頭骨形的裝飾主題，兩旁常有花環飾。有時位於多立克橫飾帶的板間壁，常與圓盤飾交錯。參見牆與面，110頁。

牛腿托座 Console

有兩個漩渦形飾的托座。參見牆與面，110頁。

犬牙飾 Dog-tooth

四裂片的金字塔形，多見於中世紀建築。參見牆與面，111頁。

5劃

主祭壇 High altar

參見祭壇。

主連拱層 Main arcade level

在教堂或大教堂的中殿內最低樓層，有許多支柱支撐的大型拱連續排列，支柱後方就是側廊。參見中世紀大教堂，18頁。

主椽 Principal rafter

形成桁架結構的椽。參見屋頂，144頁。

主樓 Keep or donjon

位於城堡中央的大型塔樓，有時位於土丘上，周圍常有壕溝包圍。主樓是城堡中防禦最完備的區域，是領主住所，大堂與禮拜堂也位於此地或在附近。參見防禦性建築，30頁。

詞彙表

主廳 Piano nobile
古典建築的主樓層。參見鄉間住宅與別墅，35頁。

凹平勾縫 Raked mortaring
磚作勾縫時，灰縫與磚面平行內凹。參見牆與面，90頁。

凹形鑲板 Sunk panel
立面中往內凹陷的鑲板，常常會有浮雕或裝飾。參見牆與面，105頁。

凹弧形線腳 Cavetto
圓凹形線腳，通常剖面為四分之一圓。參見牆與面，106頁。

凹室 Alcove
通常為內縮進牆面的弓形空間，與壁龕不同之處在於凹室會延伸到地面上。參見牆與面，108頁。

凹浮雕 Cavo-relievo
參見浮雕。

凹圓 Concave
從表面往內退縮的弧形。與凸圓相反。

凹圓勾縫 Concave mortaring
磚作勾縫時，以內凹的圓弧修飾灰縫。參見牆與面，90頁。

凹圓線腳 Cove
位於牆與天花板之間的凹圓形線腳，有時候亦稱為「檐板下線腳」。若牆面範圍大，則看起來像是天花板的一部分，而不是線腳，這種稱為「凹圓天花板」。參見牆與面，104頁。

凹圓線腳 Scotia
古典圓柱柱礎中位於兩座盤飾之間的凹形線腳。參見牆與面，107頁。

凹槽線腳 Quirked
有一整條水平的V形凹痕線腳。參見牆與面，107頁。

凹槽磚 Frogged brick
以順磚方式擺放時，頂部與底部有凹陷的常見磚塊。「凹槽」通常是指凹陷之處，也可以指鑄模過程中，用來製造此凹陷的磚塊。凹槽磚比實心磚輕，而凹槽可在砌層時，提供更大表面積讓砂漿黏合。參見牆與面，91頁。

凸肚窗 Oriel window
從二樓以上的樓層突出，但不延伸到地面層。參見窗與門，127頁。

凸窗 Projecting window
從牆面突出的窗戶。參見臨街建築，45頁。

凸圓 Convex
從表面往外突出的弧形，與凹圓相反。

凸圓線腳 Echinus
多立克柱頭上支撐柱頂板的彎曲線腳。參見柱與支柱，64頁。

凸線腳 Crossette
矩形線腳的轉角（尤其指門窗緣飾），有小型垂直與水平的壁階或突出，常位於門與窗緣飾邊。參見牆與面，110頁。

半圓瓦或桶狀瓦 Mission or barrel tiles
半圓或桶形的屋瓦，以一排凸、一排凹的交替方式排列。參見屋頂，135頁。

半圓拱 Semicircular arch
半圓拱由單一圓心的曲線構成，拱高相當於跨距的一半，因此呈現半圓形。參見拱，73頁。

半圓線腳 Astragal
小型的凸圓線腳，剖面為半圓或四分之三圓，通常位於兩個平坦表面之間（平邊）。參見牆與面，106頁。

半圓壁柱 Engaged column
指柱子並非獨立的，而是嵌入牆面或表面。參見柱與支柱，62頁。

古典柱式 Classical orders
古典柱式為古典建築的主要構件，由柱礎、柱身、柱頭與柱頂楣構組成。古典柱式有五種：托斯坎、多立克、愛奧尼亞、科林斯與複合式，各有不同大小與比例。羅馬托斯坎柱式是最素樸、最龐大的柱式。多立克柱式分為兩種：希臘多立克柱式的柱身有槽角，但是沒有柱礎；羅馬多立克柱式的柱身可能有槽角，也可沒有，但是有柱礎。愛奧尼亞柱式發源於希臘，但卻是羅馬人廣泛使用，特色在於柱頭有渦旋形飾，柱身多有槽角。科林斯柱式的特色在於柱頭採用爵床葉飾。複合柱式為羅馬人所創造，結合愛奧尼亞的渦旋形飾與科林斯的爵床葉飾。參見柱與支柱，64—69頁。

司祭席 Presbytery
資深神職人員在禮拜時的座位，與唱詩班席相連或屬於其中的一部分。參見中世紀大教堂，17頁。

四分拱頂 Quadripartite vault
每個開間皆由兩條對角斜肋，分隔出四部分的拱頂。參見屋頂，149頁。

四心拱或低拱 Four-centred or depressed arch
以四條弧線相交構成的拱，靠外的兩條弧線的圓心位於跨距內，與拱墩齊高，而靠內的兩條弧線圓心也在跨距內，但是位於拱墩以下。參見拱，74頁。

四坡屋頂 Hipped roof
與斜屋頂類似，但沒有山牆，四面皆為斜坡。如果其中兩對立面的上方是斜屋頂，下方為山牆，則稱為「半四坡屋頂」（編按：台灣又稱四坡水）。參見屋頂，132頁。

四坡頂山牆 Hipped gable
指半四坡屋頂的山牆。「半四坡屋頂」指屋頂有其中兩對立面的上方是斜屋頂，下方為山牆。參見屋頂，137頁。

四柱式 Tetrastyle
由四根圓柱或壁柱構成的神廟立面。參見公共建築，參見古典神廟，10頁。

外八形尖塔 Splayed-foot spire
和八角尖塔類似，但是尖塔接近底部的四個角落是往外敞開的三角面，形成外八形的四個面。參見屋頂，139頁。

外加飾條 Applied trim
在建築物或幕牆表面加上的輔助元素，通常為了凸顯底下的結構構架。參見現代方塊建築，54頁。

外城 Outer ward
以防禦工事圍出的空間，是領主家庭（含傭人）的居住地。也設有馬房、工房，有時亦有兵營。參見防禦性建築，30頁。

外廊 Veranda
僅部分圍起下面的長廊型空間，通常附加在房屋的地面層。如果位於樓上，則多稱為陽台。參見牆與面，102頁。

市民廣場 Municipal space
諸如公園或紀念廣場等大眾可進入的開放空間。

巨柱 Giant column
高達兩層樓的圓柱或支柱。參見柱與支柱，63頁。

平行弦桁架 Parallel chord truss
桁架的上方與下方構件（稱為「弦桿」）相互平行，中間多由三角形的格狀結構分隔。參見屋頂，147頁。

平屋頂 Flat roof
水平的屋頂，通常仍有稍傾斜，以利排水。過去常以瀝青與碎石來覆蓋平屋頂，現在則多採用合成膜。參見屋頂，133頁。

平拱 Flat arch
平拱是以特殊的斜楔石所組成，有水平的拱背與拱腹。參見拱，75頁。

平面花砌 Flushwork
以燧石與料石做出裝飾圖案，通常是格子圖案。參見牆與面，86頁。

平葉柱頭 Flat-leaf capital
一種單純的葉形飾柱頭，每個角都有大片的葉形裝飾。參見柱與支柱，70頁。

平縫勾縫 Flush mortaring
磚作的灰縫與相鄰磚面維持平整。

平邊 Fillet
分隔兩相鄰線腳的平坦橫帶或表面，有時候會比兩相鄰面突出。參見牆與面，106頁；也指柱子槽角之間的屏條。

正柱式 Eustyle
古典柱式的一種柱距，兩柱間距為柱底直徑的2¼倍。參見古典神廟，11頁。

瓜瓣形圓頂 Melon dome
此圓頂結構是靠著許多弧形的肋所支撐，肋之間的空間有填充處理，整體形狀看起來像有條紋的瓜果。參見屋頂，143頁。

矛形拱 Lancet arch
這種拱比等邊拱瘦長，兩條弧線的圓心在跨距之外。參見拱，74頁。

石灰灰泥 Lime plaster

有史以來最常見的灰泥,由沙、石灰與水構成,有時會加入動物的纖維組織當做黏著劑。石灰泥可用在溼壁畫上。參見牆與面,96頁。

石造覆面或表面砌體 Masonry cladding or veneer

石作細工是純粹用來做建築物覆面,不提供結構支撐。參見牆與面,86頁。

石膏灰泥 Gypsum plaster

也稱為熟石膏,是將石膏粉加熱後,加水形成糊狀物,在變硬之前可用來塗抹表面。由於石膏灰泥遇水易受損,通常只用在室內表面。參見牆與面,96頁。

立體構架 Space frame

類似桁架的空間架構,直構件以重複的幾何圖形排列。立體構架堅固質輕,常用於大跨距,不需許多支撐。參見屋頂,147頁。

6劃

交叉拱頂 Groin vault

由兩個桶形拱頂垂直相交而成。兩拱頂交叉而成的弧線稱為「交叉拱」,是此拱頂的名稱由來。參見屋頂,148頁。

仰拱 Inverted arch

上下顛倒的拱,常用在地基。參見拱,75頁。

列柱走廊 Peristasis

構成神廟周圍的單排或雙排列柱,並提供結構支撐。也稱為「圍柱列」。參見古典神廟,12頁。

吉布斯窗 Gibbs window

一種古典樣式的窗戶,窗緣飾邊是由塊狀粗石砌的石塊重複排列,中央上方為厚重的拱心石。這種窗戶是因蘇格蘭建築師詹姆斯·吉布斯而命名,並且成為風潮,但起源可能是文藝復興時期的義大利。參見窗與門,125頁。

同心 Concentric

一連串逐漸縮小的相同形狀彼此排列。

吊閘 Portcullis

位於門樓或碉樓的格狀木門或金屬門,可運用滑輪系統快速升降。參見防禦性建築,32頁。

吊橋 Drawbridge

護城河上可升降的橋。吊橋多為木橋,常以平衡錘系統運作。參見防禦性建築,32頁。

合成瓦 Synthetic tiles

以合成材料製成的屋瓦,例如玻璃纖維、塑膠,或石棉(現在很少見)。參見屋頂,135頁。

合成膜 Synthetic membrane

合成膜會運用在建築包覆或表面層,通常以張力拉開,並搭配柱桅等受壓構件。也會應用於屋頂上,例如將合成橡膠或熱塑性塑料板以熱熔法黏接,形成防水層。參見牆與面,101頁。

回紋飾 Fret

完全由直線構成的重複性幾何形線腳。參見牆與面,111頁。

地下室 Basement

地面層以下的樓層。在古典建築中,地下室是位於主廳層下方,高度相當於柱基座或台基。參見臨街建築,43頁。

地基 Euthynteria

古典神廟無柱底座的最底部,直接從地表上突起。參見古典神廟,8頁。

地窖 Cellar

建築物位於地下層的房間或空間,通常用來儲物。

地窖窗 Undercroft window

在教堂中,為地窖提供採光的窗戶。參見中世紀大教堂,15頁。

地磚 Floor tiles

多為瓷磚或石板,可在建築物各處使用。因耐用、防水,通常多用於公共區域,或住宅浴室與廚房。參見牆與面,95頁。

多孔磚 Perforated brick

是標準磚塊,但會有兩、三層垂直穿孔,以減輕重量,幫助通風。參見牆與面,91頁。

多葉形或尖角拱 Multifoiled or cusped arch

由數個小型的圓弧或尖弧線所形成的拱,其創造出的凹空間稱為葉形,而三角形的突出部分稱為尖角。參見拱,75頁。

尖角 Cusp

在窗花格中,曲線或葉形弧線中的圓弧三角凹處。參見窗與門,122頁。

尖頂飾 Finial

位於小尖塔、尖塔或屋頂的頂端裝飾。參見屋頂,138頁。

尖塔 Spire

三角錐或圓錐形結構,通常位於教堂或其他中世紀樣式的建築物塔樓頂端。參見屋頂,138頁。

尖拱窗 Pointed window

楣呈尖拱型的窗戶。參見牆與面,125頁。

帆拱 Pendentive

由圓頂與圓頂支撐拱所圍出、略呈三角形的弧面。參見屋頂,142頁。

托斯坎柱式 Tuscan

參見古典柱式。

曲線形式 Curvilinear

由一個以上的曲面(而非連續平面)構成的建築形式。參見現代結構,81頁。

曲線或流線窗花格 Curvilinear or flowing tracery

由許多連續曲線與分隔條相交後所構成的窗花格圖案,參見窗與門,123頁。

有槽鉛條 Cames

格子窗或彩繪玻璃窗上,將玻璃片連繫起來的鉛條。剖面通常呈H形,以便安裝玻璃板。參見窗與門,124頁。

灰泥卵石塗層 Pebble-dash

外牆塗上水泥灰泥或表面塗料後,再嵌入卵石,有時嵌入小貝殼。另一種做法則是將卵石(與貝殼)加入表面塗料,之後再塗抹於牆上,這種塗料稱為「粗灰泥」。

灰圖飾 Grisaille

用灰色調來模擬浮雕效果的一種繪畫形式。

灰墁 Stucco

傳統的灰墁是一種硬的石灰灰泥,用來做為建築外部的表面塗料,遮住底下的磚結構,並裝飾表面。現代灰墁則多為水泥灰泥。參見牆與面,97頁。

百葉 Louvres

門、牆面、或窗外(常位於窗板)的成排斜板,其設計是讓光線與空氣流通,同時避免直接日照。參見窗與門,128頁。

老虎窗 Dormer window

與斜屋頂面呈現垂直角度的突窗。老虎窗可能是建築物原本就有的設計,但多半為附加上去的,以增加採光與可用空間。參見窗與門,129頁。

耳堂 Transepts

在拉丁十字形平面中(亦即其中一臂較其他三臂長的十字),耳堂分別位於中殿東端的兩邊,且兩耳堂等長。在希臘十字形的平面中,則是從教堂中央核心伸出的四臂之一。參見中世紀大教堂,16頁。

肋 Rib

以石或磚構成的突起線條,為拱頂或圓頂提供結構上支撐。參見屋頂,141頁。

肋拱頂 Rib vault

與交叉拱頂類似,但是交叉拱由肋取代,成為拱頂結構構架,並支撐填充面或腹板。參見屋頂,148頁。

自由造型 Amorphous

缺乏能明確定義形狀的自由建築形式。參見現代結構,81頁。

自動門 Self-opening/automatic door

使用者不必開啟什麼,而是靠紅外線、運動或壓力感應器開啟的門。參見窗與門,131頁。

7劃

佛羅倫斯拱 Florentine arch

半圓拱的一種,拱背弧線的圓心比拱腹圓心高。參見拱,75頁。

佈道台 Pulpit

常有裝飾的高起平台,是講道的地方。參見中世紀大教堂,20頁。

卵形窗 Ovoidal window

略呈卵形的窗戶。參見臨街建築,44頁。

卵形飾 Ovum

蛋形的裝飾元素,可在卵箭飾等雕花裝飾中找到。

卵箭飾 Egg-and-dart

由卵形和尖箭形元素交錯的圖案。參見牆與面,111頁。

詞彙表

夾層 Mezzanine
位於兩主要樓層間的樓層；在古典建築中，是介於主廳與閣樓之間。

希臘十字平面 Greek cross plan
一種教堂平面，從中間核心延伸出的耳堂正好構成長度相等的十字四臂。參見文藝復興教堂，24頁。

希臘多立克柱式 Greek Doric order
參見古典柱式。

忍冬花飾 Anthemion
從忍冬花線條衍生而來的裝飾，花的花瓣往內彎（和棕葉飾不同）。參見牆與面，109頁。

扶手 Handrail
位於一排欄杆柱或其他垂直構件上方的橫條，提供供人在上下樓梯時的扶握支撐。參見樓梯與電梯，150頁。

扶壁 Buttress
為牆體提供側向支撐的石造或磚造結構。「飛扶壁」在大教堂很常見，有飛挑而出的半拱，它可將中殿高聳的拱頂或屋頂推力在下傳遞。「角扶壁」通常是在塔樓轉角，由從兩道垂直相交的牆面上的扶壁組成。若扶壁側面未在角落交會，則稱為「後移」。如果兩座角扶壁結合成單一扶壁，以L形包覆牆體角落，則稱為「握扣」。「斜扶壁」是兩垂直相交牆轉角上的單一扶壁。參見牆與面，103頁。

扶壁斜壓頂 Amortizement
位於扶壁上方的斜頂，使水能滑落。參見牆與面，103頁。

扭索飾 Guilloche
由兩股以上的扭絞彎帶或細線重複排列而成的線腳。參見牆與面，111頁。

折疊門 Concertina folding door
一連串重複排列的門扇，可以沿著軌道滑動、折成彼此重疊；常用做大型空間的開口。參見窗與門，131頁。

束帶層 String course
牆上水平延伸的細長線腳。束帶層若在柱子上延續，則稱為「柱環飾」。參見牆與面，104頁。

束樑 Collar beam
在桁架屋頂中，橫跨兩相對椽木底面的橫樑，位於承桁板之上、屋頂頂端之下。參見屋頂，145頁。

束檁 Collar purlin
在桁架屋頂中，位於束樑下方的縱向樑，由冠柱或王柱支撐。參見屋頂，145頁。

男童天使像 Putto
通常為裸體並有翅膀的小男孩雕像，有時亦稱為丘比特雕像。參見牆與面，113頁。

肘托 Ancon
支撐門或窗緣飾邊之柱頂楣構的托座。參見窗與門，120頁。

角柱 Antae
內殿兩道突出牆體的前端，形成前廳（或後室），通常與壁柱或半圓柱銜接。參見古典神廟，12頁。

角塔 Turret
建築物牆體或屋頂轉角處垂直突出的小塔樓，嚴格來說不算尖塔。參見屋頂，140頁。

防水條 Weatherboard
位於面對室外的門扇底部，是一條與門等寬的水平突出條，具有遮擋風雨的功能。參見窗與門，118頁。

8劃

固定窗 Fixed window
無法開啟或關閉的窗戶。窗會被固定的理由很多，早期是因為裝設開啟裝置相當困難，而且所費不貲，尤其是精巧的窗花格。近代使用固定式窗戶則是要確保建築物整體環境與空調系統的效能，尤其在高層建築中，會將固定窗當做一種安全措施。參見窗與門，116頁。

孟莎屋頂 Mansard roof
有雙重斜坡的屋頂，通常下方斜坡較陡。孟莎屋頂常設有老虎窗，而且是四坡式的屋頂。孟莎屋頂為典型法式設計，是以最初的提倡者法國建築師法蘭斯瓦‧孟莎（1598－1666）為名。若孟莎屋頂兩邊有平的山牆而不是斜坡，則稱為「折線形屋頂」。參見屋頂，132頁。

居間肋拱頂 Tierceron vault
這種拱頂有從主支撐輻射而出的額外肋，這些多的肋會連接到橫肋或脊肋。參見屋頂，149頁。

店頭陳列櫥窗 Shopfront window
位於臨街商店立面的窗戶，通常相當大，可以從外頭看見商品。參見窗與門，126頁。

底部結構 Base-structure
建築物座落於其上，或看似由此處開始出現的低矮部分。參見現代結構，78頁。

弧形三角楣 Segmental pediment
和三角形的三角楣類似，但三角形以平緩曲線取代。參見窗與門，121頁。

弧拱 Segmental arch
弧拱的弧線是半圓弧的一部分，而半圓弧的圓心位置低於拱墩，因此跨距大於拱高。參見拱，73頁。

怪異飾 Grotesquery
類似阿拉伯花飾的細緻裝飾線腳，含有人像。這種裝飾的靈感來自於重新探索古羅馬裝飾形式時受到的啟發。參見牆與面，111頁。

所羅門王柱 Solomonic column
柱身有纏繞裝飾的螺旋柱，據稱起源於耶路撒冷的所羅門王神廟，頂部可採用任何一種柱頭。所羅門王柱極具裝飾性，鮮少用於建築，反而多用於家具。參見柱與支柱，62頁。

承桁板 Wall plate
在桁架屋頂中，牆頂端的樑，是安置細椽之處。參見屋頂，144頁。

枝式窗花格 Intersecting or branched
此類窗花格的框條會在起拱點分岔出兩根分支，而分支弧線繼續與拱的弧線平行。參見窗與門，123頁。

枝肋拱頂 Lierne vault
這種拱頂的肋數量更多，但不是從主支撐輻射而出，而是位於相鄰的對角斜肋與橫肋之間。參見屋頂，149頁。

枝條夾泥 Wattle-and-daub
這是一種原始的工法，在細木條格子間塗泥土或黏土，之後再修平。枝條夾泥最常用來填充木構架的空間，但有時也會用來建構整面牆。參見牆與面，97頁。

板條窗花格 Panel or perpendicular tracery
將框條重複排列，使窗孔分隔成垂直單元的窗花格圖案。參見窗與門，123頁。

板間壁 Metope
多立克橫飾帶三槽板之間的空間，通常有裝飾。參見柱與支柱，65頁。

板雕窗花格 Plate
基本的窗花格類型，圖案像刻進或刻穿堅硬的石面。參見窗與門，134頁。

波形瓦 Pantiles
S形的瓦片，會與相鄰瓦片交扣，形成凸紋圖案。參見窗與門，123頁。

波狀線腳 Wave
由三條曲線組成的線腳，兩條凹圓線中間為一條凸圓線。參見牆與面，107頁。

波浪狀 Corrugated
表面或建築物由一連串凹處與凸起交錯而成。

波浪狀 Undulating
建築物造型由凹圓與凸圓弧線交錯構成，形成如波浪的樣式。參見現代結構，81頁。

法式窗 French window
雖然稱為窗，實際上是一種採用大量窗格的雙開門，通常位於住宅通往花園處。參見窗與門，130頁。

法蘭德斯式砌法 Flemish bond
順磚與丁磚在同一砌層交錯排列，每塊順磚與下層磚的四分之一重疊，而丁磚則與下兩層對齊。參見牆與面，89頁。

玫瑰窗 Rose window
以極繁複的窗花格構成，使其外觀類似重瓣玫瑰的圓形窗。參見窗與門，125頁。

直梯 Straight

一段沒有彎折的階梯。若由兩道上下反向排列的平行階梯構成，中間以樓梯平台相連，且兩平行梯之間沒有間隔，則稱為「雙折梯」。參見樓梯與電梯，151頁。

直線型 Rectilinear

由一系列垂直或水平元素構成的建築物、立面或窗戶。參見現代結構，80頁。

直邊山牆 Straight-line gable

邊緣高出屋頂線，但仍與屋頂線平行的山牆。參見屋頂，137頁。

空心磚 Hollow brick

有長形或圓柱型的橫穿孔，以減少磚塊重量，提供隔熱。參見牆與面，91頁。

肩形拱 Shouldered arch

由兩條朝外弧線支撐的平拱，有時弧線可視為獨立的樑托。參見拱，75頁。

肩飾 Shoulders

門窗開口上方冂形的對稱側突，通常是由小型矩形折邊構成，也可有其他更繁複的裝飾。肩飾矩形轉角的裝飾則稱為「凸線腳」。參見窗與門，120頁。

花形飾 Fleuron

略呈圓形的花形裝飾，有時出現在科林斯或複合式柱頭上方。參見柱與支柱，68頁。

花格鑲板覆面 Coffering

以連續排列的「花格鑲板」（內凹的長方形鑲版）來裝飾表面。參見屋頂，142頁。

花環飾 Garland

由花和葉子構成的花環狀線腳。參見牆與面，111頁。

金幣飾 Bezant

錢幣或圓盤狀的裝飾。參見牆與面，109頁。

長椅 Stalls

多位於唱詩班席的成排座椅，也可能在教堂中的其他地點，通常是固定式座椅，且有高出的側邊與椅背。參見中世紀大教堂，20頁。

門／窗緣飾邊 Surround

泛指門或窗開口常有裝飾的外框。參見窗與門，120頁。

門柱 Post

門緣飾邊中的垂直邊（編按：或稱梃，或外框）。參見窗與門，118頁。

門洞 Door light

任何在門扇上切出的窗口。參見窗與門，118頁。

門扇 Door leaf

泛指任何可當做門屏障的平坦面板。參見窗與門，118頁。

門側窗 Sidelight

位於門道旁的窗戶。參見窗與門，119頁。

門頂扇形窗 Fanlight

門上方的半圓窗或拉長的半圓窗，位於整體的門緣飾邊內，有輻射狀格條，形成扇子或旭日狀。參見窗與門，119頁。若門上有窗戶但不是扇形，則稱為門頂採光窗。參見窗與門，119頁。

門頂採光窗 Transom light

位於門上方的矩形窗，但仍算位於整體的門緣飾邊內。參見臨街建築，40頁。

門頂裝飾 Overdoor

位於門上方附有繪畫或半身像的飾板，有時會與門框結合。參見牆與面，113頁。

門廊 Portico

門廊是從建築物主體延伸而出的入口，通常是有和神廟立面一樣的柱廊，上方有三角楣。參見鄉間住宅與別墅，35頁。

門窗凹線腳 Casement moulding

有深凹曲線的線腳，多出現在中世紀晚期的門窗。參見窗與門，106頁。

門樓 Gatehouse

保護城堡出入口的防禦性結構或塔樓，是城堡防禦功能的潛在弱點，因此經常加強工事，設置吊橋或一道以上的吊閘。

門檻 Threshold

多為石材或木製橫條，放置在門孔底部，上方即為門扇裝設處。參見窗與門，118頁。

阿拉伯式花飾 Arabesque

由植物、漩渦與神話角色（不含人類）構成的精緻裝飾線腳。從這詞彙即可看出是衍生於伊斯蘭裝飾。參見牆與表面，109頁。

雨珠飾 Drop

看似懸吊於表面上某個單點的裝飾。參見牆與面，111頁。

雨淋板 Weatherboarding

在建築物外層用長木條或木板交疊橫放，以保護室內不受風吹雨打，或使建築物更美觀。有時相鄰木條間的接合處會以槽榫接合來強化。雨淋板可以上漆、著色或不加修飾。近年來有些雨淋板改採塑膠製作，但仍維持原有的美感。參見牆與面，93頁。

9劃

冠形柱 Crown post

在桁架屋頂中，有點類似皇冠的四爪柱，位於繫樑中央，以支撐束樑和束柱。參見屋頂，145頁。

前後排柱式 Amphiprostyle

前廳與後室重複以柱廊式排列。參見古典神廟，12頁。

前間柱式神廟 Temple in antis

最單純的神廟形式，沒有列柱走廊，內殿突出的牆體前端（稱為「角柱」）與前廳的兩根立柱，形成前立面的重點。參見古典神廟，12頁。

前錯式柱頂楣構 Breaking forward entablature

若柱頂楣構往前凸，比柱子或壁柱還突出時，稱為「前錯」。參見臨街建築，39頁。

前廳 Narthex

位於教堂的最西端，過去一直沒有被視為教堂的一部分。參見中世紀大教堂，16頁。

前廳 Pronaos

古典神廟中位於中堂一端、類似門廊的空間，由內殿延伸而來的牆體所構成，兩牆中間有一對柱子。參見古典神廟，13頁。

垂曲線或拋物線拱 Catenary or parabolic arch

這種拱的弧線是由靠兩端支撐的假想垂鏈形狀反轉而成。參見拱，73頁。

垂花飾 Festoon

一串以弓形或曲線懸掛的花，而表面上懸掛點的數量不限，通常為偶數。

垂拱 Drop arch

垂拱比等邊拱矮胖，兩條弧線的圓心位於跨距內。參見拱，74頁。

垂幔飾 Swag

類似垂花飾，但是以布幔取代花串，看起來像吊掛弓狀或曲線，在表面吊掛點的數量不限，通常為偶數。參見牆與面，115頁。

城堡外庭 Bailey

參見外城。

威尼斯式／帕拉底歐式／塞利奧式窗 Venetian/ Palladian/ Serlian window

一種三段式的窗孔，拱形窗扇位於中央，兩旁為較小的平頂窗。有些特別講究華貴感的，還會加上柱式與裝飾性拱心石來銜接。參見窗與門，125頁。

室內牆磚 Interior wall tiles

室內牆磚通常是瓷磚或石板，具有防水功能，常用於浴室與廚房。參見牆與表面，95頁。

室外鑲嵌瓷磚 External set tiles

瓷磚具有防水功能，故可應用於建築物外部。生產具有各種形狀的彩色瓷磚並不算困難，因此常用做各種表面裝飾。參見牆與面，94頁。

封閉式樓梯側桁 Closed string

參見樓梯側桁。

屋脊 Ridge

屋頂兩斜面於頂端的交會處。參見屋頂，136頁。

屋脊樑 Ridge beam

在桁架屋頂中，橫貫桁架頂部的樑，也是固定椽木的地方。參見屋頂，144頁。

屋頂空間 Roof space

介於展廊連拱上方與斜屋頂下方的空間。

屋頂油毛氈 Roof felt

一種纖維材料（通常是以玻璃纖維或聚酯製成），與瀝青或焦油結合後可防水。通常上方會覆蓋一層木瓦，或以木條固定。參見屋頂，135頁。

詞彙表

屋頂花園或露台 Roof garden or terrace
於建築物屋頂鋪設的花園或露台，可提供休閒功能（若地面層的地價昂貴時特別有用），還可調節下方空間的溫度。參見現代方塊建築，53頁。

屋頂窗 Lucarne
屬於老虎窗的一種，通常專指位於尖塔上，設有山牆與百葉的窗孔。參見窗與門，129頁。

後室 Opisthodomos
古典神廟中和前廳類似的空間，有時會省略。位於內殿另一端，但未與內殿相通。參見古典神廟，13頁。

後殿 Apse
從聖壇或者大教堂任何部分往內縮的半圓形空間。參見中世紀大教堂，17頁。

拱心石 Keystone
拱圈頂部中央的楔形石塊，讓其他楔石固定不動。參見拱，72頁。

拱心石假面裝飾 Keystone mask
在拱心石上飾以風格化的人或動物臉部雕像。參見公共建築，47頁。

拱形桁架 Arched truss
上方與下方弦桿由許多斜置構件構成，以創造出有弧度的桁架。參見屋頂，146頁。

拱肩 Spandrel
拱肩略呈三角形，其空間分別由拱的曲線、上方水平帶（如束帶層）以及相鄰的拱或垂直線（如垂直線腳、柱或牆）所圍塑而成。參見拱，76頁。

拱背 Extrados
拱的外側。參見拱，72頁。

拱高 Rise
從拱墩到拱心石底部的高度。參見拱，72頁。

拱頂扣 Agraffe
有雕刻的拱心石。參見牆與面，108頁。

拱側牆 Abutment
為拱承擔側向推力的牆或支柱。

拱腋 Haunch
拱墩與拱心石之間彎曲的部分。參見拱，72頁。

拱腹 Intrados
這個名詞專指拱的底面。前文與「底面」同義，後者是泛指任何結構或表面的底部。參見拱，72頁。

拱墩 Impost
通常為水平帶（但不一定非是水平的），是拱往上形成的起點，也是將起拱石安置於上的地方。參見拱，72頁。

拱撐 Arched brace
位於垂直與水平構件之間的弧形支撐構件。參見屋頂，145頁。

挑口板 Fascia
古典楣樑或任何裝飾性圖案上的平坦水平帶。參見牆與面，106頁。

柱 Column
通常是直立的圓柱或構件，由柱礎、柱身與柱頭構成。

柱身 Shaft
柱頭與柱礎之間的細長部分。參見柱與支柱，64頁。

柱基平台 Stylobate
古典神廟中，梯狀基座的最上一級階梯，是柱子立起之處。也泛指任何撐有一系列柱子立起的連續基座。參見古典神廟，8頁。

柱基座 Plinth
柱礎的最底部。參見柱與支柱，64頁。

柱頂板 Abacus
在古典柱式中，位於柱頭頂端與楣樑底端之間的平坦區域，有時有線腳裝飾。參見柱與支柱，64頁。

柱頂楣構 Entablature
柱頭上方的結構，由楣樑、橫飾帶與簷口構成。參見柱與支柱，65頁。

柱廊 Colonnade
一連串重複排列的柱子，支撐柱頂楣構。

柱廊式神廟 Prostyle
前廳前方有獨立圓柱（通常為四根或六根柱）的古典神廟。參見古典神廟，12頁。

柱距 Intercolumniation
兩相鄰柱子之間的距離。參見古典神廟，11頁。

柱腳 Pedestal
有時用來墊高柱或壁柱的線腳塊狀。

柱端凹線腳 Apophyge
柱身與柱頭或柱礎的交界點，略呈凹圓的線腳。參見柱與支柱，64頁。

柱頸 Neck
位於柱頭下方，連接柱身頂部半圓飾的平坦區域。參見柱與支柱，64頁。

柱頭 Capital
柱子最上方往外展開、常有裝飾的部分，其頂部直接承接楣樑。參見柱與支柱，64頁。

柱礎 Base
柱子的最底部，位於柱基平台、柱腳或柱基座上方。參見柱與支柱，64頁。

柳葉形尖拱窗 Lancet window
高聳、狹長的尖頂窗戶，通常三個一組，狀似柳葉刀。參見窗與門，125頁。

洗禮池 Font
用來盛裝洗禮用水的水盆，通常有裝飾，並以「池罩」覆蓋。有時洗禮池會位於洗禮堂。洗禮堂是與大教堂主體分開的建築，多以洗禮池為中心來規劃。參見中世紀大教堂，16頁。

玻璃帷幕牆 Glass curtain wall
參見幕牆（帷幕牆）。

玻璃磚 Glass brick
起源於二十世紀初，通常為正方體。由於相對較厚，具有遮蔽性，但自然光仍可穿進牆內空間。參見牆與面，91頁。

皇冠式尖塔 Crown spire
由飛扶壁構成的開放式尖塔，飛扶壁匯聚於中央，使尖塔有如皇冠的外觀。參見屋頂，139頁。

相背雕塑 Addorsed
兩個背對背雕像（多半為動物）。若兩者面對面，則稱為「相對雕塑」。

盾形徽紋 Coat of arms
具有象徵性的徽章設計，代表個人、家族或團體。

盾飾 Pelta
橢圓、圓形或月眉形盾牌的裝飾圖案。參見牆與面，113頁。

砂漿 Mortar
將相鄰磚塊黏合的糊狀物，以砂與水泥或石灰之類的黏著劑，然後加水混合。砂漿灰縫若在定型之前先以工具處理，則稱為勾縫。參見牆與面，88頁。

科林斯柱式 Corinthian order
參見古典柱式。

突角拱 Squinch
位於兩垂直牆面交界所形成的交角，通常用以提供額外的結構支撐，尤其是支撐上方的圓頂或塔樓。參見拱，76頁。

紀念柱 Monumental column
高大的獨立型圓柱，用以紀念軍事上的勝利或英雄。有時上頭會有雕像，並以浮雕裝飾。參見柱與支柱，63頁。

耶穌十字架／聖壇圍屏 Rood/chancel screen
將唱詩班席與十字交叉點或中殿分開的隔屏。耶穌十字架是指有耶穌釘在十字架上的木雕飾，裝設在十字架橫樑上方的十字架龕。有時耶穌十字架隔屏會往前（靠西）一點，這時則以第二道隔屏（稱為石屏欄）來隔開唱詩班席與十字交叉點或中殿。參見中世紀大教堂，20頁。

英式砌法 English bond
順磚層與丁磚層交錯的砌合法。參見牆與面，89頁。

風向標 Weather vane
顯示風向的可動式結構，通常位於建築物的最高點。參見公共建築，46頁。

飛扶壁 Flying buttress
參見扶壁。

飛挑梯 Flying stair
一邊嵌入牆內、且每級階梯直接與下一級相連的石造梯。若平面呈現半圓或橢圓，則稱為「幾何梯」。參見樓梯與電梯，151頁。

飛簷托 Modillion
從科林斯式或複合式柱頭簷口板下方伸出的牛腿托座，與爵床葉飾相連，有時也應用於其他地方。參見柱與支柱，68頁。

10劃

倒稜粗石砌 Chamfered rustication
石塊邊緣削尖，因此接合處呈現V形凹槽。參見牆與面，87頁。

修士會堂 Chapter house
與大教堂相通的附屬房間或建築，是會議舉辦地點。參見中世紀大教堂，17頁。

射箭孔 Arrow slit
可供射箭的極狹窄窗口。箭孔的內側牆體通常鑿出較大的空間，讓射手有較寬廣的發射角度。最常見的箭孔形式為十字形，如此射手能更自由往不同方向與高度射箭。參見防禦性建築，32頁。

展廊層 Gallery
在中世紀大教堂中，位於連拱與高窗之間的中介樓層。展廊空間位於側廊上方，拱圈通常較淺。有時會在這層另外設置封閉式拱廊，稱為「側廊樓」。參見中世紀大教堂，18頁。

座盤飾 Torus
明顯突出的凸圓線腳，剖面略成半圓，多位於古典圓柱的柱礎。參見牆與面，107頁。

扇形拱頂 Fan vault
由許多大小相同與曲線、從主支撐輻射而出的肋所形成，構成倒圓錐的樣式與扇狀圖案。扇形拱頂通常有非常多的窗花格，有時以懸飾（看似懸掛於相鄰拱頂接合處的元素）裝飾。參見屋頂，149頁。

扇貝柱頭 Scallop capital
一種上寬下窄的方形柱頭，凹槽間有突出的圓錐，因此呈現如扇貝表面的圖案。如果圓錐部分的長度比柱頭短，則稱為「錯位」。參見柱與支柱，71頁。

扇貝飾 Scallop
這種裝飾表面的凹槽間有突出的圓錐，因此呈現如扇貝表面的波浪狀圖案。參見牆與面，115頁。

框架外露式帷幕牆 Exposed-frame curtail wall
一種玻璃帷幕牆。和框架隱藏式帷幕牆不同，外露式框架會突出於玻璃表面，可能還有額外飾條。雖然框架會凸顯出來，但是它唯一的結構功能，就是將玻璃板連結到後方的支撐架構。參見牆與面，99頁。

框架隱藏式帷幕牆 Hidden-frame curtain wall
玻璃板安裝到一般鋼構架時，會盡量讓框架看不見。

格子窗 Lattice window
由小正方形或菱形玻璃板構成的窗戶，玻璃板之間以有槽鉛條分隔。參見窗與門，124頁。

桅柱 Mast
高聳直立的柱或結構物，可懸掛其他元素。參見高層建築，58頁。

桁架 Truss
桁架是一個或多個三角形組件與其直立構件結合而成的結構構架，可用來加大跨距與承重，可用來支撐屋頂等。最常見的材料為木或鋼橫樑。參見屋頂，144頁。

浮凸雕飾 Boss
位於兩條以上肋交叉處的凸出裝飾。參見屋頂，148頁。

浮雕 Relief
於表面上雕刻，刻畫出的造型是從表面突出（有時為凹進）。淺浮雕是畫面的雕刻深度不到一半，深浮雕則是畫面的雕刻深度超過一半以上。半浮雕介於兩者之間，而凹浮雕的畫面是從平面凹進，而非凸出，亦稱為陰刻或凹雕。薄浮雕則是很平的浮雕，最常出現在義大利文藝復興時期的雕刻作品。參見牆與面，114頁。

珠圓線腳 Bead
窄的凸圓線腳，剖面通常為半圓。參見牆與面，106頁。

珠鍊飾 Bead-and-reel
由橢圓（有時是細長菱形）與半圓盤形交替構成的裝飾圖案。參見牆與面，109頁。

破底式三角楣 Broken-based pediment
底部橫條中央有缺口的三角楣。參見窗與門，121頁。

破頂式三角楣 Open pediment
無論是三角形或弧形三角楣，頂部中央呈現開放而未合攏者。參見窗與門，121頁。

窄面豎磚 Soldier
磚塊直放，狹長面露白。參見牆與面，88頁。

脊瓦 Ridge tiles
位於屋脊的瓦。有時會搭配垂直突出的「屋脊飾瓦」做為裝飾。參見屋頂，134頁。

脊肋 Ridge rib
從拱頂中央延伸出的裝飾性縱向肋。參見屋頂，148頁。

起步級 Curtail step
一段階梯最底的一級，比望柱突出，側邊有弧線或渦旋形飾。參見樓梯與電梯，150頁。

起拱石 Springer
位於最底的楔石，是拱曲線從垂直部分開始上升成弧形之處。參見拱，72頁。

退縮 Recessed
建築元素（例如窗或陽台）往牆面內部或建築外殼後退。

迴廊 Cloister
環繞在中庭或迴廊庭院周圍的有頂步道。中世紀迴廊常有拱頂。參見中世紀大教堂，16頁。

迴廊庭院 Garth
由迴廊環繞的中庭空間。參見中世紀大教堂，16頁。

逃生梯 Emergency stair
每層樓都有的樓梯，以利緊急狀況（例如火災）時逃生。參見高層建築，58頁。

釘頭飾 Nail-headed
以突出的金字塔形所重複排列的線腳，據稱類似釘子頭。如果金字塔形是「凹入牆面」，這種線腳則稱為凹方線腳。這兩種線腳常見於諾曼式與仿羅馬式建築中。參見牆與面，113頁。

針尖塔 Needle spire
基座正中央有修長如刺的尖塔。參見屋頂，139頁。

馬蹄形拱 Horseshoe arch
曲線呈馬蹄形的拱；拱腋較拱墩寬，是伊斯蘭建築的特色。參見拱，73頁。

馬賽克 Mosaic
馬賽克是指將小片彩色瓷磚、玻璃或是石頭（稱為「嵌片」），用砂漿或薄漿固定在表面上，排出抽象圖案或人物圖像，來裝飾牆面與地板。參見牆與面，95頁。

高窗 Clerestory window
穿透中殿、耳堂或唱詩班席上層的窗戶，可俯視側廊屋頂。在其他建築類型中，任何位於室內牆面頂處的窗戶，皆可稱為高窗。參見中世紀大教堂，15頁。

高窗層 Clerestory
位於中殿、耳堂或唱詩班席的上層，通常設有窗戶，可俯視側廊屋頂。參見中世紀大教堂，18頁。

11劃

乾砌石牆 Dry-stone wall
將石頭交扣堆疊而成的牆體，不使用砂漿。參見牆與面，86頁。

乾掛瓦 Hung tiles
乾掛瓦最常用於屋頂，也可用來覆蓋外牆，通常是以交疊方式，掛在底下的木材或是磚架構上，這種方式稱為「疊瓦」。運用不同色彩的瓦片，可創造出各種幾何圖案。參見牆與面，94頁。

乾掛石板 Hung slate
可切割成薄板的石材，因此常以類似乾掛瓦的方式運用。參見牆與表面，94頁。

假面裝飾 Mask
裝飾物，大多是人或動物的臉孔。參見牆與面，112頁。

假圍柱式神廟 Pseudoperipteral
側邊由半圓壁柱或壁柱（而非獨立圓柱）銜接的古典神廟。參見古典神廟，12頁。

假雙排柱圍廊式神廟 Pseudodipteral
前廳前方有雙排獨立圓柱的神廟，側面與後面則為單排柱廊（中堂可能搭配半圓壁柱或壁柱）。參見古典神廟，12頁。

側山牆 Side gable
位於建築物側面的山牆，通常與正門面垂直。兩座斜屋頂相交的V形槽稱為「天溝」。參見屋頂，137頁。

側砌丁磚 Rowlock header
磚塊狹長面朝底橫放，最短邊露白。參見牆與面，88頁。

詞彙表

側砌順磚
Rowlock stretcher or shiner

磚塊狹長面朝底橫放，寬面露白。參見牆與面，88頁。

側祭壇 Side altar

位於主祭壇旁的附屬祭壇，可能設有供奉對象。參見文藝復興教堂，24頁。

側廊 Aisle

教堂中殿兩旁的空間，位於連拱後方。參見中世紀大教堂，16頁。

剪刀拱 Strainer arch

位於對立的兩支柱或牆之間的拱，以加強側向支撐。參見拱，77頁。

唱詩班席 Choir

教堂內（通常位於聖壇中）設有長椅的區域，是神職人員與唱詩班（隸屬於教堂的合唱團）在禮拜時的座位。參見中世紀大教堂，17頁。

密柱式 Pycnpstyle

古典柱式的一種柱距，兩柱間距為柱底直徑的1½倍。參見古典神廟，11頁。

帶形飾 Tenia

位於多立克楣樑上方、橫飾帶下方的平邊。參見柱與支柱，65頁。

帶狀粗石砌
Banded rustication

一種砌石形式，只在石塊接合處的上下邊削尖。參見牆與面，87頁。

捲枝紋 Rinceau

由許多枝梗、蔓藤與葉子交纏而成的裝飾主題。參見牆與面，114頁。

捲門 Tambour door

由一系列相鄰橫條構成的門，上捲可開啟門。參見窗與門，131頁。

捲葉飾 Crockets

漩渦狀的突出葉形。

推射窗 Casement window

一邊以一道以上的鉸鍊與窗框固定的窗戶。參見窗與門，116頁。

掛鏡線線腳 Bolection

一種凸圓或凹圓粗線線腳，讓位於不同平面的平行表面連結起來。參見牆與面，106頁。

斜屋頂 Pitched or gabled roof

這種屋頂只有單一屋脊，屋脊兩旁為斜坡面，兩端由山牆夾住。有時泛指任何斜坡屋頂（編按：台灣又稱二坡水）。參見屋頂，132頁。

斜面線腳
Bevelled or chamfered

將直角邊緣斜切而成的簡單線腳。如果切面呈凹圓而非平面，則稱為「圓凹」、內縮時稱為「凹入線腳」、如果線腳並未將斜角完整呈現，稱為「波浪式線腳」。參見牆與面，106頁。

斜傾 Cant

牆的表面從建築立面偏斜，但傾斜角度不到90度。參見現代結構，81頁。

斜撐 Diagonal braces

斜撐為斜構件創造出的三角系統，可提供直線型結構更多支撐力。在鋼構架上額外增加斜撐構件的作法，稱為「三角斜撐」。參見現代結構，79頁。

斜撐 Strut

在桁架屋頂中，支撐主要結構件的斜短構件。參見屋頂，146頁。

斜撐拱 Supporting arch

支撐上方圓頂的拱，通常有四個或八個。參見屋頂，142頁。

旋轉門 Revolving door

設於進出者多的空間，它的四片門扇皆連到中央的垂直旋轉軸，推動其中一片門扇即可帶動門旋轉（有些是靠機械轉動）。此設計能確保室內室外空氣不會直接交流，對於控制室內溫度尤其有幫助。參見窗與門，130頁。

梯狀基座 Crepidoma

神廟或神廟立面的三階式基底。古典神廟的梯狀基座包含地基、無柱底座與柱基平台。參見古典神廟，8頁。

桶形或圓拱屋頂
Barrel or cambered roof

跨距以連續曲線呈現的屋頂。桶形屋頂的剖面多為半圓或接近半圓，而圓拱屋頂的曲線較為平緩。參見屋頂，133頁。

桶形屋頂 Wagon roof

在單構架或雙構架的桁架屋頂上，增加束樑、拱撐與方石撐支撐。參見屋頂，145頁。

桶形拱頂 Barrel vault

最簡單的拱頂類型，由半圓沿一條中軸不斷延伸，構成半圓柱的形式。參見屋頂，148頁。

淺浮雕 Bas-relief

參見浮雕。

清水混凝土
Exposed concrete

出於美學或經濟的理由，在建築物外部或室內，未施作任何覆面或油漆的外露混凝土。這種運用混凝土的方式常以法文的「béton brut」稱呼，意思是「粗混凝土」。參見現代結構，78頁。

球形尖頂飾 Orb finial

位於小尖塔、尖塔或屋頂的球形頂端裝飾。在教堂建築中，上方通常還有十字架。參見屋頂，141頁。

球形花飾 Ball flower

略成球狀的裝飾，是將一顆球置入三瓣的花朵，透過三瓣開口可看到這顆球。參見牆與面，109頁。

現場澆鑄混凝土
Cast-in-place concrete

在基地以木板澆鑄而成的混凝土，並層層垂直疊起。有時混凝土上的木板印會保留起來，當做一種美感表現。參見牆與面，96頁。

疏柱式 Araeostyle

間距為柱底直徑的3½倍或更寬（對石造建築而言太寬，故僅用於木建築）。參見古典神廟，11頁。

祭壇 Altar

位於教堂東端聖所的結構物或桌子，是聖餐禮的舉行地點。在新教教堂中，聖餐禮的準備是在桌子上進行，不是在固定的祭壇。主祭壇是位於教堂東端的主要祭壇。參見中世紀大教堂，24頁。

祭壇台座 Predella

上方設有祭壇、使其高出聖壇其他區域的階梯。這個名詞也指祭壇裝飾或祭壇壁底部的繪畫或雕塑。參見中世紀大教堂，21頁。

祭壇後部 Retrochoir

位於主祭壇後方的區域，有時省略不設。參見中世紀大教堂，17頁。

祭壇華蓋 Ciborium

教堂中覆蓋祭壇的頂蓋，常以四柱支撐。參見中世紀大教堂，21頁。

祭壇裝飾 Altarpiece

位於教堂祭壇後方的繪畫或雕塑。參見中世紀大教堂，21頁。

祭壇壁 Reredos

在教堂中，位於主祭壇後方的屏風，大多是木製，常以描繪宗教圖像或聖經故事的畫面裝飾。參見中世紀大教堂，21頁。

祭壇欄杆 Altar rails

將聖所與教堂其他部分分開的一組欄杆。參見中世紀大教堂，20頁。

粗石砌 Rustication

一種石作細工的形式，藉由在相鄰石塊的接合處製作凹處，或以各種方式切割石面，以凸顯出石塊部分。參見牆與面，87頁。

粗面粗石砌
Quarry-faced rustication

石塊表面僅稍加處理過，使其呈現未修飾的樣貌。參見牆與面，87頁。

粗齒方石砌 Boasted ashlar

方石砌的表面上刻劃橫或斜的凹槽。參見牆與面，86頁。

細椽 Common rafter

在桁架屋頂中，支撐屋頂的較細椽木。

荷式山牆 Dutch gable

兩邊呈曲線的山牆，通常頂部有三角楣。參見屋頂，137頁。

荷蘭門或馬房門
Dutch or stable door

橫分為上下兩截的門（多從中間分開），兩門扇可以分別開啟與關閉。參見窗與門，130頁。

蛇籠 Gabions

將金屬籠裝滿密實的材料（例如石頭、沙與土）。通常只用在結構部分（尤其是在土木工程），但許多現代建築中也將蛇籠當做建築特色。參見牆與面，86頁。

連拱 Arcade

以柱或支柱支撐、重複排列的拱圈。如果連拱是位於表面或牆上,則稱為「盲拱」(或稱假拱)。參見拱,76頁。

連條飾 Running ornament

連續不斷且常纏繞的飾帶。參見牆與面,114頁。

造型山牆 Shaped gable

山牆兩邊各由兩條以上的曲線所構成。參見屋頂,137頁。

都鐸拱 Tudor arch

通常為四心拱的同義詞,但都鐸拱更嚴格規定兩條外弧線的圓心須位於與拱墩齊高的跨距內。弧線則由斜線連接到中央頂點。參見拱,74頁。

陰刻 Intaglio

參見浮雕。

魚鱗瓦 Fish scale tile

底部呈弧線的平瓦,一排排重疊之後有如魚鱗。參見屋頂,135頁。

鳥嘴頭飾 Beak-head

以鳥的頭部重複排列所構成的雕花裝飾,通常有明顯的鳥喙。參見牆與面,109頁。

12劃

凱旋門 Triumph arch

一種古老的建築表現,是在中央拱形通道兩旁,設置較小的開口。凱旋門在古典時期是獨立的建築,在文藝復興時期重新成為一種表現的主題,應用到許多建築上。參見拱,77頁。

單元式玻璃帷幕牆 Unitized glass curtain wall

含一片以上玻璃板構成的預鑄牆板,以托座連結到結構支撐。這種牆板可能也包含窗間板與百葉。參見牆與面,99頁。

單坡屋頂 Lean-to roof

靠在垂直牆面上的單一斜坡屋頂(編按:台灣又稱一坡水)。參見屋頂,132頁。

單構架屋頂 Single-framed roof

最單純的桁架屋頂,由一系列橫放的主椽排列起來,支撐中央的屋脊樑。參見屋頂,144頁。

圍柱式神廟 Peripteral

四面由柱廊包圍的神廟。參見古典神廟,12頁。

圍柱式圓形建築 Tholos

柱子環形圍繞在圓形內殿周圍。參見古典神廟,12頁。

敞廊 Loggia

一面或數面由連拱或列柱環繞的有頂空間。敞廊可隸屬於較大型建築,也可以是獨立的結構。參見牆與面,102頁。

普拉特式桁架 Pratt truss

這種平行弦桁架的兩平行弦桿中間,有垂直與斜構件排列的三角形結構。參見屋頂,147頁。

普通砌法 Common bond

結合丁砌與順砌的砌法,由五皮順砌與一皮丁砌交替排列成。參見牆與面,89頁。

結晶化式構造 Crystalline

運用相同或及類似的形狀單元,不斷重複而構成的立體結構。參見現代建築,80頁。

棕葉飾 Palmette

呈扇形棕櫚葉的裝飾,和忍冬花飾不同之處,在於裂片往外伸展。參見牆與面,113頁。

棕葉飾柱頭 Palm capital

是一種埃及柱頭,有類似棕樹枝葉往外敞開的樣式。參見柱與支柱,71頁。

減壓拱 Discharging arch

位於過樑上方的拱,讓重量往開口兩邊分散,也稱為輔助拱。參見拱,77頁。

渦旋形飾 Volute

螺旋狀的捲形飾,最常出現在愛奧尼亞、科林斯與複合式柱頭,也會放大並脫離柱身,當做立面的獨立元素。參見柱與支柱,67頁。

測地線圓頂 Geodesic dome

以三角形鋼構架形成的結構,可能呈現出完整的球體,或球體的一部分。參見屋頂,143頁。

無中柱螺旋梯 Helical

平面為半圓或橢圓的樓梯,環繞著中央樓梯井而上,形成螺紋形。另一種罕見排列為「雙螺旋梯」,是指兩座獨立樓梯在同一個半圓或橢圓空間環繞。參見樓梯與電梯,151頁。

無柱底座 Stereobate

從地基往上算起的前兩級階梯,形成上方結構的基座。在非神廟建築中,這個詞多指建築物起建的底層或地基層。參見古典神廟,8頁。

無洞窗花格 Blind tracery

沒有任何實際的窗孔,只在表面上做成浮雕的窗花格。參見窗與門,123頁。

無豎板梯 Open stair

無豎板的樓梯。參見樓梯與電梯,151頁。

發散形磚作 Gauged brickwork

接合之處非常細的磚作,通常會磨削磚塊,並使用於過樑。參見牆與面,89頁。

發散拱 Gauged arch

任何形狀的拱(但多為圓拱或平拱)中,以楔石排列出從單一中心呈輻射發散的形式。參見拱,75頁。

硬葉柱頭 Stiff-leaf capital

一種葉形飾柱頭,通常葉子有三裂片,頂部往外翻折。參見柱與支柱,70頁。

窗台 Sill

窗緣飾邊的水平底座。參見窗與門,116頁。

窗板 Shutter

以鉸鏈裝設於窗戶兩側的板子,通常為百葉形式,關上可遮光或保護安全。窗板可以裝設於窗戶內或窗戶外。參見窗與門,128頁

窗花格 Tracery

用細石條在玻璃間打造出裝飾性圖案或畫面。參見無洞窗花格、曲線或流線窗花格、火焰式窗花格、幾何窗花格、板式窗花格、板條窗花格、板雕窗花格、網狀窗花格、Y形窗花格。

窗扇 Light

以一片或一片以上的玻璃片所構成的窗戶開口。參見窗與門,116頁。

窗框橫擋 Meeting rail

上下滑窗關閉時,在兩窗扇中間彼此相鄰的橫檔。參見窗與門,117頁。

窗間小柱 Stanchion bar

在固定式窗戶中,子窗扇的垂直支撐條(通常是鉛條)。參見窗與門,116頁。

窗間板 Spandrel panels

幕牆位於玻璃板頂端與上方玻璃板底部之間、不透明或半透明的部分,通常用來隱藏樓板間的管線與線路。參見牆與面,98頁。

窗間條 Saddle bar

在固定式窗戶中,子窗扇的水平支撐條(通常是鉛條)。參見窗與門,116頁。

窗楣 Window lintel

位於窗戶上方、多為水平的支撐構件。參見窗與門,116頁。

窗樘(窗側柱) Jamb

窗緣飾邊的垂直邊。參見窗與門,116頁。

等邊拱 Equilateral arch

兩條相交弧線所形成的拱,弧線圓心位於對立的拱墩。弧線的弦皆與拱的跨距等長。參見拱,74頁。

華倫式桁架 Warren truss

這種平行弦桁架的兩平行弦桿中間,是以斜構件排列出三角形的結構。參見屋頂,147頁。

華蓋 Baldacchino

獨立的象徵性頂蓋,通常為木製,並懸掛布幔。參見中世紀大教堂,20頁。

華蓋板/共鳴板 Tester/ sounding board

掛在祭壇或佈道台上方的板子,幫助神父或講道者的聲音反射。參見中世紀大教堂,20頁。

菱形花飾 Diaper

任何以格狀圖案重複排列的裝飾圖樣。參見牆與面,89頁。

菱面粗石砌 Diamond-faced rustication

石塊表面削成小小的金字塔狀,排出規則、重複的圖案。參見牆與面,87頁。

菱頂尖塔 Helm spire

這種罕見的尖塔有四個往頂部內斜的菱形屋頂面,並於塔樓四面形成山牆。參見屋頂,139頁。

超巨柱 Colossal order

高度超過兩層樓的圓柱或支柱。由於尺寸龐大,因此很少使用。參見柱與支柱,63頁。

詞彙表

開放式尖塔 Open spire

運用一系列鏤空窗花格與飛扶壁所構成的尖塔。參見屋頂，139頁。

開放式樓梯側桁 Open string

參見樓梯側桁。

階式山牆 Crow-stepped gable

突出於斜屋頂上方的山牆部分，呈現階梯狀。參見屋頂，137頁。

陽台 Balcony

附加於建築物外側的平台，可以是懸臂式，亦可用托座支撐，外側有欄杆包圍。參見窗與門，128頁。

隅石 Quoins

建築物的轉角石，通常由較大型的粗石砌體構成，有時使用的材料與建築物主體不同。參見牆與面，87頁。

集柱式 Systyle

古典柱式的一種柱距，兩柱間距為柱底直徑的2倍。參見古典神廟，11頁。

順砌法 Stretcher bond

這是最簡單的砌合方式，亦即將順磚砌層依序疊起，而上層與下層磚在磚長的一半處重疊。順砌法通常用在厚度為一塊磚的牆面，例如空心牆、木或鋼結構的表面。參見牆與面，89頁。

順磚 Stretcher

磚塊橫放，寬面朝底，狹長面露白。參見牆與面，88頁。

堞眼 Machicolation

位於支撐雉碟式女兒牆相鄰樑托間的樓層洞口，是一種防禦性的設計，可從這裡將物體或液體朝下方往攻擊者傾倒。日後多為裝飾用途。參見屋頂，140頁。

13劃

亂石砌 Rubble masonry

以形狀不規則的石塊砌成的牆面，通常以厚砂漿黏合。若石塊間的縫隙是以不同高度的長形石塊（所謂的「墊石」）來填充，則稱為「墊石亂石砌」。若將大小類似的石塊聚集成群，形成不同高度的水平層帶，稱為「層狀亂石砌」。參見牆與面，86頁。

圓木屋 Log cabin

北美洲常見的木建築形式，是將裁切好的圓木水平堆置。圓木末端有凹槽，因此在轉角處能穩固相扣。圓木間的縫隙可用灰泥、水泥或泥土填充。參見牆與面，93頁。

圓形花飾 Rosette

類似玫瑰形狀的圓形裝飾。參見牆與面，114頁。

圓形圍柱式 Cyclostyle

環狀排列的圓柱（沒有中堂或內部核心）。參見古典神廟，10頁。

圓形飾 Roundel

一種圓形的飾版或線腳，可當做獨立的裝飾圖案，也常用於更大型的裝飾圖案。參見牆與面，114頁。

圓拱窗 Round-headed window

楣呈圓弧形的窗戶。參見窗與門，125頁。

圓頂 Dome

圓頂通常是半球形的結構，是將拱頂的中軸線進行三百六十度旋轉衍生而成。參見屋頂，133頁。

圓頂坐圈 Tambour

參見鼓座。

圓盤飾 Patera

圓盤狀的裝飾，有時出現在多立克橫飾帶的板間壁上（常與牛頭骨飾交錯排列）。參見牆與面，113頁。

圓線腳 Roll

一種單純的凸圓線腳，剖面通常是半圓，但有時會超過半圓。常見於中世紀建築。它的變形是凸方線腳，亦即捲線腳和一條（或兩條）平邊結合而成。參見牆與面，107頁。

圓錐屋頂 Conical roof

圓錐形的屋頂，多位於塔樓頂端或覆蓋在圓頂上。參見屋頂，133頁。

圓錐飾 Guttae

多立克柱頂楣構中，位於方嵌條下的圓錐形小突出物。參見柱與支柱，65頁。

圓雕飾 Medallion

圓形或橢圓形的裝飾性鑲板，常以雕塑或描繪的人物或場景加以裝飾。參見牆與面，112頁。

塑鋼推射窗 PVC-framed casement window

大量生產的推射窗，窗的框架材料為聚氯乙烯而非鉛條。其生產成本比鋼構推射窗便宜，還有不鏽蝕的優點。參見窗與門，126頁。

塔樓 Tower

狹窄高聳的結構，從教堂十字交叉點或西端延伸（參見中世紀大教堂，14頁）。也泛指依附於建築物，或從建築物伸出的狹窄高聳結構，也可能是獨立結構體。參見屋頂，138頁。

塊狀粗石砌 Blocked rustication

粗石砌的石塊之間會以相等的間隔或明顯的凹陷空間來分隔，常見於門窗的邊飾，在英國特別盛行，由於建築師詹姆斯‧吉布斯（James Gibbs），因此有時也稱為「吉布斯邊飾」。參見牆與面，87頁。

塊狀柱頭 Block capital

這是最單純的柱頭形式，輪廓從底部的圓形逐漸變成頂部的方形。這種柱頭常以各式浮雕裝飾，以免過於單調。參見柱與支柱，70頁。

愛奧尼亞柱式 Ionic order

參見古典柱式。

楔石 Voussoirs

形成拱曲線的楔形塊體（多為石塊）。起拱石與拱心石也是楔石。參見拱，72頁。

楣心 Tympanum

在古典建築中，由三角楣圍出的三角形（或弧形）區域，通常往內退縮且有裝飾，裝飾多為人物雕塑（參見古典神廟，8頁）。而在中世紀建築裡則是「弧形頂飾」，由兩個小型拱撐起的大型拱，在其拱壁上方有附裝飾的填充面。參見中世紀大教堂，19頁。

楣樑 Architrave

柱頂楣構最底部，由一根大型橫樑構成，底下即為柱頭。參見柱與支柱，64頁。

滑門 Sliding door

裝在與門面平行的門軌上，開啟時，門會沿著軌道活動，和開口相鄰的牆或表面重疊。有時滑門會設計成滑進牆體內。參見窗與門，131頁。

滑撐 Stay

有數個調整孔的金屬棒，用來保持推射窗開啟或關閉。參見窗與門，117頁。

煙囪 Chimney stack

通常為磚造結構體，功能是將室內壁爐的煙導出戶外，突出於屋頂的部分常有繁複裝飾，頂部有煙囪頂管。參見屋頂，136頁。

碎石嵌 Galletting

趁灰縫未乾時嵌入小石片，做為裝飾。參見牆與面，90頁。

碗狀結構 Bowl

圓頂中的彎曲部分，通常由肋支撐（肋是提供結構上支撐的石拱）。參見屋頂，141頁。

碉樓 Barbican

位於城堡門樓前的另一道防線，通常設計來包圍攻擊者，從上方往攻擊者投射武器。碉樓也指城牆主要防禦工事外的防衛前哨。參見防禦性建築，31頁。

稜條 Bar

位於玻璃片之間、構成窗花格圖案的細石條。參見窗與門，122頁。

稜堡 Bastion

在城堡中，從幕牆突出的結構或塔樓，協助防禦。參見防禦性建築，31頁。

罩飾底石 Stop

指滴水罩飾或直線形滴水罩飾的終點，高度相當於柱墩，有時為球形花飾。有時也指滴水罩飾開始偏離洞孔的起點。參見窗與門，122頁。

聖水盆 Stoup

盛裝聖水的小盆，通常位於教堂入口附近的牆上。有些會眾（尤其是羅馬天主教）在進出教堂時，會以手指沾聖水畫十字。參見中世紀大教堂，20頁。

聖母堂 Lady chapel

通常位於聖壇後方的附屬禮拜堂，獻給聖母馬利亞。參見中世紀大教堂，17頁。

聖所 Sanctuary

聖壇內主祭壇的所在地，是教堂中最神聖的部分。參見中世紀大教堂，17頁。

聖區 Adyton

在古典神廟中，內殿遠端的封閉式房間，並不多見，若有的話，則會代替內殿，安置聖物。參見古典神廟，13頁。

聖器收藏室 Sacristy

收藏法衣與其他禮拜用具的房間,可能位於教堂主體,也可能位於側邊。參見中世紀教堂,17頁。

聖壇 Chancel

位於大教堂東側、十字交叉點旁,設有祭壇、聖所,常也含唱詩班席。聖壇有時比大教堂其他部分高,並以隔屏或欄杆和其他區域隔開。參見中世紀大教堂,16頁。

聖壇圍屏 Chancel screen

參見耶穌十字架。

聖餐盒 Tabernacle

常有華美裝飾的盒子或容器,裡頭存放聖餐。參見中世紀大教堂,21頁。

腹板 Web

肋拱頂中,肋之間的填充面。參見屋頂,148頁。

葉形空間 Foil

窗花格中兩個尖角形成的彎曲空間,有時呈現葉子形。參見窗與門,122頁。

葉形飾 Foliated

泛指任何含有葉形的裝飾。參見牆與面,111頁。

裙板 Apron

緊鄰窗戶或壁龕下方的突出(有時為凹陷)飾板,上面或有其他裝飾。參見窗與門,120頁。

解構主義形式 Deconstructivist

這種形式的特色,在於外觀竭力採用非線性形式,並將常常有稜有角的各種元素並置。參見現代建築,81頁。

跨距 Span

拱未與其他支撐相交的總距離。參見拱,72頁。

過樑(楣)Lintel

位於窗或門上方的水平支撐構件。參見窗與門,116頁。

釉面磚 Glazed brick

磚塊燒製之前先上一層釉,賦予它不同的色彩與塗飾。參見牆與面,91頁。

隔柱式 Diastyle

古典柱式的一種柱距,兩柱間距為柱底直徑的3倍。參見古典神廟,11頁。

雉堞 Crenellation

牆體頂端以固定間隔排列的齒狀突出物。其突出處稱為「城齒」,中間凹處稱為「垛口」。雉堞雖源自於城牆與城堡之類的防禦性結構,但後來皆為裝飾用途。參見屋頂,140頁。

電扶梯 Escalator

由馬達驅動的階梯鏈所構成的可動式樓梯,通常位於建築物內部,也可能位於室外。亦參見樓梯與電梯,153頁。

電梯 Elevator/Lift

電梯又稱為升降梯,為垂直運輸裝置。它靠機械來上下移動密閉的平台,以滑輪系統運作者稱為「曳引式電梯」,以液壓活塞運作者稱為「液壓式電梯」。電梯通常位於建築物中央的核心,但也可能位於外部。參見樓梯與電梯,152頁。

預鑄混凝土 Precast concrete

這種標準化的混凝土板或支柱,不在基地現場澆鑄,而是預製完成後,送至基地現場快速組裝。參見牆與面,96頁。

鼓座 Drum

將圓頂墊高的圓柱形結構,常設有柱廊,亦稱為「圓頂坐圈」。參見屋頂,141頁。

鼓座環廊 Tambour gallery

圓頂的鼓座內部有時會設置的環廊。參見屋頂,142頁。

椽尾柱 Hammer post

在桁架屋頂中,由懸挑樑支撐的垂直柱。參見屋頂,146頁。

14劃

圖像柱頭 Historiated or figured capital

以人或動物雕像裝飾的柱頭,通常也與植物結合。這類柱頭有些是描述故事場景。參見柱與支柱,71頁。

對角斜肋 Diagonal rib

在拱頂對角延伸的結構肋。參見屋頂,148頁。

對柱 Coupled columns

對柱是兩兩並列的柱子。若對柱的柱頭彼此重疊,則稱為「雙生」柱頭。參見柱與支柱,63頁。

對縫砌法 Stacked bond

順磚一層層堆起,垂直接合處對齊。這是一種不那麼穩固的砌合方式,僅在空心磚牆或鋼結構表面。參見牆與面,89頁。

幕牆(帷幕牆)Curtain wall

包圍城堡外庭或內外城的防禦性牆體。更常指無承重功能,而是將建築物圍繞或包覆,與建築結構相連,但卻是獨立的部分。幕牆的材料相當多樣,例如磚、石、木材、灰漿、金屬,而當代建築最常用的是玻璃,具有能讓光線深入建築物內部的優點。參見牆與表面,98頁。

滴水 Drip

線腳或簷口底面的突出物,主要用來確保雨水不會停滯於牆面。參見牆與面,106頁。

滴水罩飾 Hood mould

裝飾窗孔上方的突出線腳,常見於中世紀建築,其他時期的建築也會使用,亦有不採用曲線的直線形滴水罩飾。參見窗與門,122頁。

滴水獸 Gargoyle

以雕刻或鑄造而成的怪誕造型塑像,常從牆體頂端突出,具有排水功能,避免水沿著牆面流下。參見中世紀大教堂,14頁。

漩渦形三角楣 Scrolled pediment

與破頂式三角楣類似,然而上方線條末端為漩渦形飾。

漩渦形飾 Scroll

有點類似圓線腳的突起線腳,但由兩條曲線構成,上方曲線比下方突出。參見牆與面,107頁。

碟形圓頂 Saucer dome

高度比跨距小許多的圓頂,因此看起來像較為扁平、倒扣的碟子。參見屋頂,143頁。

綠屋頂 Green roof

以植栽(與栽培基質、灌溉與排水系統)覆蓋全部或部分區塊的屋頂。參見屋頂,135頁。

網狀窗花格 Reticulated tracery

通常是將四葉飾的葉子頂端與底部拉長為洋蔥形(正反S形),而不是圓弧曲線,並重複排列成類似網狀的窗花格圖案。

網狀圓頂 Lattice dome

一種現代的圓頂類型,由多邊形鋼構架形成,中間常以玻璃填充。參見屋頂,143頁。

舞台前拱 Proscenium arch

許多劇院舞台上方設有前拱,架構出舞台與觀眾席之間的開口。參見拱,77頁。

銅板 Reveal

位於窗樘內側,一般是與窗框垂直,若非垂直則會稱為「八字窗」(編按:一般用來防水)。參見窗與門,120頁。

閣樓 Attic

位於建築物屋頂下的房。在古典建築中,閣樓指主要柱頂楣構上方的樓層。有些圓頂也有閣樓,是鼓座上方的圓柱形層,能將圓頂墊得更高。參見屋頂,141頁。

墁飾牆面 Pargetting

以凹陷或凸出的圖案,裝飾木構架建築外部的灰泥表面。參見牆與面,97頁。

15劃

寬面豎磚 Sailor

磚塊直放,寬面露白。參見牆與面,88頁。

槽角 Flute

柱身上凹陷的垂直溝槽。參見柱與支柱,67頁。

樓梯中柱 Newel

讓階梯在周圍環繞的直柱,或位於直梯末端,支撐扶手的主要立柱(中文的詞彙裡,後者稱為望柱)。

樓梯平台 Landing

位於一段階梯頂部或兩段階梯中間的平台,常用來連往不同方向延伸的階梯段。參見樓梯與電梯,150頁。

詞彙表

樓梯側桁 Strings

位於踏板與豎板兩邊的側桁，並支撐踏板與豎板。開放式側桁樓梯的側桁面會裁去一部分，以露出踏板與豎板末端。封閉式側桁樓梯的側桁面則會擋住踏板與豎板的末端。參見樓梯與電梯，150頁。

樑托 Corbel

從牆體突出的托架，支撐上方結構。如果幾個樑托堆疊起來，稱為「疊澀」。參見屋頂，136頁。

皺葉飾 Raffle leaf

捲曲的鋸齒狀葉裝飾，常見於洛可可式裝飾。參見牆與面，114頁。

盤梯 Winder

樓梯成曲線形或部分成曲線形，踏板的一端比另一端狹窄。參見樓梯與電梯，151頁。

榖殼飾 Husk

鐘形的裝飾主題，有時與垂飾、花環飾或雨滴飾連結並用。參見牆與面，112頁。

箭形尖頂塔 Flèche

通常位於斜屋頂屋脊上的小型尖塔，或位於兩座斜屋頂的屋脊垂直相交處。參見屋頂，140頁。

蓮花柱頭 Lotus capital

蓮花花苞形的埃及柱頭。參見柱與支柱，71頁。

蔥形拱 Ogee arch

尖拱的一種，兩邊較低處由凹弧線、較高處由凸弧線相交而成。外部兩條凹弧線的圓心位於跨距內或跨距中心，與拱墩齊高。靠內的兩條凸弧線圓心在拱頂上方。參見拱，74頁。

蔥形圓頂 Onion dome

如球根或洋蔥形的圓頂，頂部會收攏成一點，剖面則像蔥形拱。參見屋頂，143頁。

複合式尖塔 Complex spire

結合開放式與封閉式的尖塔，有時各部分會採用不同建材。參見屋頂，140頁。

複合拱 Compound arch

由兩個或兩個以上、尺寸逐漸縮小的同心拱往內排列而成。參見拱，77頁。

複合柱式 Composite order

參見古典柱式。

複合柱或支柱 Compound columa or pier

由數個柱身所構成的支柱，亦稱為「簇柱」。亦參見柱與支柱，63頁。

豎板 Riser

樓梯兩階踏板間的垂直部分。參見樓梯與電梯，150頁。

踢腳板 Skirting

常見於室內牆下方與地板交界處的長木條，通常有線腳裝飾。參見牆與面，104頁。

踏板 Tread

階梯的平面部分。參見樓梯與電梯，150頁

踏板凸緣 Nosing

位於踏板外緣的突出圓邊。

遮陽 Brise-soleil

附加於玻璃帷幕牆建築物外部的結構（不限此型態），提供遮蔭，減少日射熱氣。參見牆與表面，102頁。

齒形飾 Dentil

從古典簷口下方突出、持續重複排列的正方形或矩形塊體。參見柱與支柱，67頁。

16劃

勳章飾 Cartouche

通常為橢圓碑狀，周圍有渦旋形飾，有時會刻上銘文。參見牆與面，110頁。

壁柱 Pilaster

稍微從牆面突出的扁平柱。參見柱與支柱，62頁。

壁柱 Respond

位於連拱末端，依附在牆體或支柱的半圓壁柱或樑托。參見拱，76頁。

壁龕 Niche

牆面的拱形凹處，用來安置雕像，或純粹增加表面的變化。參見牆與面，113頁。

橫肋 Transverse rib

橫跨拱頂的結構肋，與牆面垂直，並劃分出開間。參見屋頂，148頁。

橫框 Transom

分割門窗開口或帷幕牆板的橫條或構件。參見窗與門，116頁。

橫飾帶 Frieze

在柱頂楣構的中間部分，位於楣樑和簷口之間，常以浮雕裝飾（參見古典神廟，9頁），也指沿著牆面連續延伸的水平帶狀浮雕。參見柱與支柱，64頁。

橫檔 Rail

木鑲板或鑲板門的水平帶或構件（若位於鑲板門，則稱為冒頭）。

橢圓拱 Elliptical arch

拱的曲線由半個橢圓形所構成；橢圓形為標準卵形，由圓錐和平面相交構成。參見拱，73頁。

燈籠式天窗 Lantern

參見燈籠亭。

燈籠亭 Cupola

類似小圓頂的結構體，通常平面為圓形或八角形，多半設置於圓頂或更大型的屋頂頂部，有時當成觀景台。燈籠亭會大量使用玻璃，讓光線照進下方空間，故也稱為「燈籠式天窗」。參見屋頂，141頁。

獨立式圓柱 Free-standing column

通常是圓柱型的直立柱身或構件，彼此之間分離。參見柱與支柱，62頁。

獨立柱 Piloti

將建築從地面層抬高的支柱或柱，如此可釋放建築物下方的空間，提供動線或用做儲存空間。參見鄉間住宅與別墅，37頁。

磚作 Brickwork

由一排磚（稱為「砌層」）構成的牆，參見牆與表面，89頁。

鋸齒屋頂 Saw-tooth roof

斜坡與垂直面交錯而成的屋頂，通垂直面設有窗戶。鋸齒屋頂常用來遮蓋無法施作斜屋頂的超大型空間。參見屋頂，133頁。

鋸齒飾 Chevrons

重複排列的V形線腳或裝飾主題，多出現在於中世紀建築。參見牆與面，110頁。

錯視畫法 Trompe-l'œil

法文原文為「欺騙眼睛」之意。這種畫在牆面或表面上的技巧，會讓圖像有看似立體的錯覺。參見牆與面，115頁。

錯齒飾 Billet

由固定間隔的矩形或圓形塊體所構成的線腳。參見牆與面，109頁。

鋼浪板 Corrugated steel

在鋼表面上壓製出凹凸交錯紋路，以提高剛性的波浪形鋼板，常在講究成本與速度的建案中，當做覆面材料。參見屋頂，135頁。

鋼構推射窗 Steel-framed casement window

通常是大量生產的推射窗，窗的框架材料為鋼而非鉛條，為二十世紀初期建築的特色。

頭像台 Herm

參見人形像。

龍骨線腳 Keel

有兩條曲線形成尖銳邊緣的線腳，類似船的龍骨。參見牆與面，106頁。

17劃

壓頂 Coping

通常是以磚或石製成的突出斜面，位於欄杆、山牆、三角楣或牆壁上方，功能為幫助排水。參見屋頂，136頁。

戴克里先窗或浴場窗 Diocletian or thermal window

由兩條垂直框條分隔成三部分的半圓窗，中央窗扇較大。因起源於羅馬的戴克里先浴場，亦稱為「浴場」窗。參見窗與門，126頁。

燧石砌 Knapped flint

運用燧石鋪成的牆面，並讓燧石被劈開的黑色面朝外。參見牆與面，86頁。

爵床枝 Cauliculus

科林斯柱頭上支撐螺旋的爵床枝。參見柱與支柱，68頁。

爵床葉飾 Acanthus

依據爵床葉的線條形式所構成的傳統裝飾，為科林斯式與複合式柱頭的主要元素，亦可成為獨立的裝飾元素，或與其他線腳結合。參見牆與面，108頁。

牆肋 Wall rib

在拱頂中，沿著牆面延伸的裝飾性縱向肋。參見屋頂，148頁。

牆身收分 Batter

逐漸往上方內傾的牆面。參見現代結構，80頁。

牆裙 Dado

在室內牆面劃分出的一個區塊，其高度相當於古典柱式中的柱礎或柱腳。牆裙頂部通常會有一條連續線腳，稱為「壓裙線」。參見牆與面，105頁。

簇柱 Clustered column

參見複合柱與支柱。

螺旋梯 Spiral staircase

環繞中央柱子的環形樓梯，是中柱螺旋梯的一種。參見樓梯與電梯，151頁。

螺旋飾 Helix

在科林斯柱頭上的小型渦旋飾。參見柱與支柱，68頁。

隱門 Jib door

位於室內的門，但設計看起來與牆面融為一體。參見窗與門，130頁。

霜狀粗石砌 Frosted rustication

石塊表面削出鐘乳石或冰柱的形狀。參見牆與面，87頁。

點式支撐玻璃帷幕牆 Point-loaded glass curtail wall

這種玻璃帷幕牆的強化玻璃板，四個角以點狀裝置固定到爪件（或其他支撐點）上，再透過托架連結到支撐結構。參見牆與面，99頁。

檩條 Purlin

位於主椽上方的縱向樑，支撐細椽（可能有，也可能沒有）與上方屋頂覆面。參見屋頂，146頁。

18劃

櫃式窗 Cabinet window

位於商店門面、類似櫥櫃的木製窗，通常由多片窗扇構成。參見窗與門，126頁。

甕形尖頂飾 Urn finial

位於小尖塔、尖塔或屋頂的甕形頂飾。參見屋頂，138頁。

蟲跡狀粗石砌 Vermiculated rustication

石塊表面鑿刻成「蟲啃過」的樣子。參見牆與面，87頁。

覆面 Cladding

覆面是在一層材料上覆蓋或塗抹另一種材料，以強化下層材料的耐候性或美感。

豐饒角飾 Cornucopia

象徵豐盛的裝飾元素，通常是裝滿花朵、玉米及水果的羊角。參見牆與表面，110頁。

轉角突樓 Corner pavilion

藉由某個有所區隔的建築形式或把尺度放大，來標示該建築範圍的終點。參見公共建築，50頁。

轉延線腳 Return

呈90度轉角的線腳。參見牆與面，107頁。

轉換樑 Transfer beam

將承重轉換至垂直支撐的水平構件。參見現代方塊建築，52頁。

鎖孔飾蓋 Escutcheon plate

通常為金屬製的平板，裝在門扇上以安裝門把，常有裝飾。參見窗與門，118頁。

鎖舌與蓋板 Latch and latch plate

鎖舌突出於門的外側邊緣，門框內有凹入位置相對應，使門保持關閉。門把可拉起鎖舌，讓門開啟。蓋板為鎖舌提供嚴密保護，通常歸屬於門鎖的系統，而不歸屬於門。參見窗與門，118頁。

雙折樓梯 Dog-leg staircase

沒有中央樓梯井的樓梯，由兩道往上下反向延伸的平行階梯構成，中間由樓梯平台相連。參見樓梯與電梯，151頁。

雙柱 Queen post

在桁架屋頂繫樑上的兩根立柱，位於束樑兩側，負責支撐上方主樑。參見屋頂，145頁。

雙柱式 Distyle

由兩根圓柱或壁柱構成的神廟立面。參見古典神廟，10頁。

雙柱式屋頂 Queen-post roof

這種桁架屋頂的繫樑上有兩根立柱，以支撐上方主樑。雙柱分別位於束樑的兩側。參見屋頂，145頁。

雙排柱圍廊式 Dipteral

四面皆由雙排柱（雙層間柱）環繞的神廟。參見古典神廟，12頁。

雙間柱式神廟 Double temple in antis

增加了後室的前間柱式神廟。參見古典神廟，12頁。

雙圓頂 Double dome

有內外兩層的圓頂。當一個圓頂比建築物屋頂線高時，常會使用雙圓頂或三圓頂，底部則通常有必須從室內能看見的裝飾。參見屋頂，143頁。

雙構架屋頂 Double-framed roof

與單構架屋頂類似，只是結構上多了縱向構件。參見屋頂，144頁。

雙豎桁架 Vierendeel truss

非三角形的桁架系統，所有構件皆為水平或垂直。參見屋頂，147頁。

19劃

簷口 Cornice

古典柱頂楣構最頂部，較下方層突出（參見古典神廟，9頁）。有時指從牆面水平延伸的突出線腳，尤其是在牆面與屋頂面交界處。或指門或窗緣飾邊上方的突出線腳。亦參見柱與支柱，64頁。

簷口板 Corona

古典簷口的平坦垂直面。參見柱與支柱，64頁。

簷底托板 Mutule

多立克簷口的簷口板下之突出塊體，底部有時呈斜面。參見柱與支柱，65頁。

繫樑 Tie beam

在桁架屋頂中，橫跨兩對立承桁板的樑。參見屋頂，145頁。

繩索飾 Cable

一種圓凸形線腳，外觀類似繩索纏繞。參見牆與面，110頁。

羅馬多立克柱式 Roman Doric order

參見古典柱式。

邊梃 Stile

木鑲板或鑲板門的垂直條或構件。較細的垂直附屬構件稱為中框。參見牆與表面，105頁。

饅形線腳 Ovolo

凸圓的線腳，剖面為四分之一圓。參見牆與面，107頁。

20劃

懸吊系統塔 Fly tower

位於舞台上方的大型空間，供劇院的懸吊系統運作。懸吊系統是指平衡錘與滑輪系統，讓布景可在舞台移動更換。參見公共建築，51頁。

懸挑 Overhanging jetty

木構架建築中，上方樓層比下方樓層突出。參見牆與面，93頁。

懸挑式拱形支撐屋頂 Hammer-beam roof

這種桁架屋頂的繫樑看似被截斷，留下從牆面水平突出的小型樑，因此稱為「懸挑樑」。懸挑樑多靠下方的拱撐支撐，本身則支撐椽尾柱。參見屋頂，146頁。

懸挑結構 Projection

僅靠一端支撐，底下沒有支柱。參見現代結構，80頁。

懸挑窗 Oversailing window

位於上方樓層、突出於牆面的窗戶。懸挑窗和凸肚窗的差異是，它通常延伸一個開間以上。參見窗與門，127頁。

懸挑樑 Hammer beam

在桁架屋頂中，從牆面橫出的小型樑。懸挑樑多靠下方的拱撐支撐，本身則支撐椽尾柱。參見屋頂，146頁。

籃式柱頭 Basket capital

柱頭上有類似柳條編織的雕刻，多出現在拜占庭建築。參見柱與支柱，71頁。

蘆葦形線腳 Reed

兩條或兩條以上凸圓或凸出平行線所構成的線腳。參見牆與面，107頁。

鐘形拱 Bell arch

與肩形拱類似，由兩個位於樑托上的彎拱所構成。參見拱，75頁。

鐘形飾柱頭 Campaniform capital

鐘形的埃及柱頭，造型類似紙莎草盛開的花朵。參見柱與支柱，71頁。

鐘樓 Belfry

塔樓裡懸掛鐘的部分。參見中世紀大教堂，14頁。

詞彙表

21~28劃

欄杆 Balustrade

支撐扶手或壓頂的一連串欄杆柱（編按：古典建築用法）。參見窗與門，128頁。

欄杆 Railing

圍籬狀的結構，用以圍出一個空間、平台或樓梯。欄杆的直立支撐構件常有裝飾。參見窗與門，128頁。

欄杆柱 Banister

細直柱，用以支撐扶手。參見樓梯與電梯，150頁。

欄杆柱 Baluster

通常為石構造並成排的排列，以支撐扶手，形成欄杆。參見窗與門，128頁。

護城河 Moat

環繞城堡周圍的防禦性壕溝或大型戰壕，通常側邊相當陡峭且裡面裝滿水。參見防禦性建築，31頁。

露天台階 Perron

通往大門或入口的室外台階。參見鄉間住宅與別墅，35頁。

露石混凝土 Exposed aggregate concrete

在混凝土尚未變硬之前刮除表面，露出裡頭的混合骨材。參見牆與面，96頁。

讀經台 Lectern

供演說的位置，設有斜面支架來置放書籍或筆記。有些教堂用讀經台取代佈道台。參見文藝復興教堂，25頁。

龕 Aedicule

位於牆面內的一種建築框架，在宗教建築中當做神龕，是容易引人注意的特定藝術作品，也可以讓表面更富變化。參見牆與面，103頁。

灣窗 Bay window

位於一樓的窗戶，可能往上延伸一層樓以上。另一種變體為呈現弧形的圓肚窗，和通常為直線型的灣窗不同。參見窗與門，127頁。

觀景台 Viewing platform

供欣賞風景的高處空間，通常位於建築物屋頂。

鑲板 Panel

位於表面、呈現凹或凸的長方形區域。在木鑲板或鑲板門中，則是位於冒頭、邊梃、中樘梃與中框之間的木板。參見牆與面，105頁。

鑲板門 Panel door

由冒頭、邊梃、中樘梃（有時有中框）構成結構框架的門，中間以木鑲板填充。參見窗與門，119頁。

鑲嵌瓷磚 Set tiles

這種方式不採用乾掛架，而是以細灰泥或填縫劑，直接將瓷磚與底下表面及其他瓷磚固定。參見牆與面，94頁。

鑿面混凝土 Bush-hammered concrete

混凝土的外露骨材是在澆鑄定型之後，以動力錘敲打修飾。參見牆與面，96頁。

閱讀建築的72個方式
Reading Architecture: A Visual Lexicon

作者	歐文·霍普金斯（Owen Hopkins）
譯者	呂奕欣
審定	徐明松
總編輯	汪若蘭
編輯協力	施玫亞
封面設計	李東記
版面構成	張凱揚
行銷企畫	高芸珮
發行人	王榮文
出版發行	遠流出版事業股份有限公司
地址	臺北市南昌路2段81號6樓
客服電話	02-2392-6899
傳真	02-2392-6658
郵撥	0189456-1
著作權顧問	蕭雄淋律師
法律顧問	董安丹律師

2014年6月1日 初版一刷
行政院新聞局局版台業字號第1295號
定價 新台幣380元（如有缺頁或破損，請寄回更換）
有著作權·侵害必究 Printed in Taiwan
ISBN 978-957-32-7429-2
遠流博識網 http://www.ylib.com E-mail: ylib@ylib.com

Text©2012 Owen Hopkins
Design©2012 Laurence King Publishing Ltd.
Translation© 2014 Yuan-Liou Publishing Co., Ltd.
This book was designed, produced and published by Laurence King Publishing Ltd.
ALL RIGHTS RESERVED

國家圖書館出版品預行編目(CIP)資料

閱讀建築 / 歐文.霍普金斯(Owen Hopkins)著；呂奕欣譯. -- 初版. -- 臺北市：遠流, 2014.06
面； 公分 譯自：Reading architecture : a visual lexicon
ISBN 978-957-32-7429-2(平裝)

1.建築

920 103009351